IMAGES
of America

NATCHITOCHES

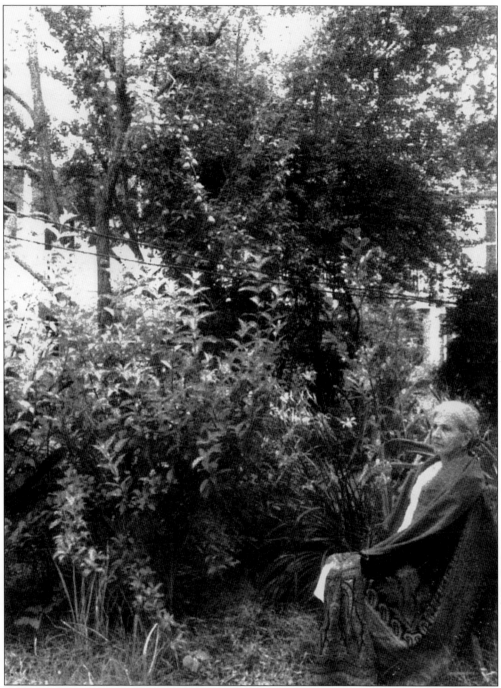

Cammie Henry, seen in her restored gardens at Melrose, preserved the great history of Melrose, Natchitoches Parish, and Louisiana through hundreds of scrapbooks. Those scrapbooks are now housed at the Cammie G. Henry Research Center at the Watson Memorial Library on the campus of Northwestern State University. Many of the photographs contained in this book were preserved by Cammie Henry.

IMAGES
of America

NATCHITOCHES

The Joyous Coast Foundation

ARCADIA
PUBLISHING

Copyright © 2003 by The Joyous Coast Foundation
ISBN 978-0-7385-1499-4

Published by Arcadia Publishing
Charleston SC, Chicago IL, Portsmouth NH, San Francisco CA

Printed in the United States of America

Library of Congress Catalog Card Number: 2002116280

For all general information contact Arcadia Publishing at:
Telephone 843-853-2070
Fax 843-853-0044
E-mail sales@arcadiapublishing.com
For customer service and orders:
Toll-Free 1-888-313-2665

Visit us on the Internet at www.arcadiapublishing.com

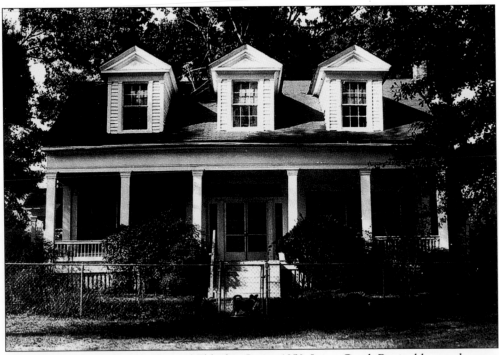

The Guy House was built by Samuel Eldridge Guy *c.* 1850. It is a Greek Revival house that was located in a pasture five miles south of Mansfield and two miles south of the Battle of Mansfield. In 2002, the house was moved by the Joyous Coast Foundation to Natchitoches, where it is presently being restored. It is now located at 309 Rue Pine.

CONTENTS

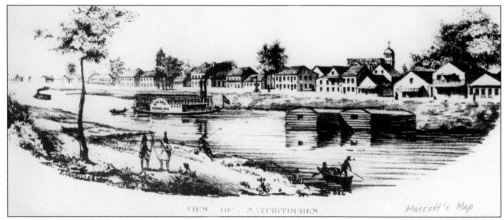

Marcotte's Map of Cane River and Natchitoches was printed in 1845. The map indicates all the colonial trails and rivers used by the French and Native Americans prior to the Louisiana Purchase. Marcotte was a map making company in the New Orleans Vieux Carre and was only in existence for two years.

ACKNOWLEDGMENTS

On behalf of The Joyous Coast Foundation, L.L.C., I would like to express my sincere gratitude to the following individuals for their assistance in helping me comprise this historical book on Natchitoches: Iris Harper, Lanie Adkins, and Denise O'Bannon at the Natchitoches Tourist Commission for providing me with photographs of the Christmas lights and festival; Stephanie Masson and Leah Jackson at *The Natchitoches Times* for providing me with information and photographs on several of the houses and people included in the book; my secretaries, Leigh, Shuanna, Tricia, and Robbie, for the numerous errands they ran for me; my wife, Bridget, for her support and for allowing me to use our home computer to prepare the text of the book; and Kelle Broome, my editor at Arcadia, for her patience and guidance.

Lastly, I would like to thank Mary Linn Wernet and the staff of the Cammie G. Henry Research Center for their assistance and for allowing me to use the wonderful resources of the research center. Included in the book are photographs from several collections housed at the center, including the Cammie G. Henry, Giles W. Milspaugh Jr., Robert "Bobby" DeBlieux, Curtis Guillet, B.A. Cohen, Arthur Babb, Mrs. J. Alphonse Prud'homme, George Williamson, Tommy Johnson, and Caroline Dormon collections. I would especially like to thank Sonny Carter for his guidance on the selection of photographs and for the many hours he spent scanning many of the images included in the book. My sincere appreciation goes to Robert "Bobby" DeBlieux for providing me with numerous materials that I used in comprising the histories of many of the homes, plantations, and buildings depicted in the book. One reason Natchitoches is such a special place is because people like Bobby had the vision to preserve the unique and wonderful culture and history of Natchitoches Parish.

The Joyous Coast Foundation, L.L.C. was founded in 2002 as a historic preservation group. Its founding members are Tom Paquette, Aaron Savoie, Ben Fidelak, Keri Fidelak, and Payne Williams. *Images of America: Natchitoches* is the second project of the Joyous Coast Foundation. Its first project was the movement of the Guy House from Mansfield, Louisiana to Natchitoches. The Guy House is presently being restored and preserved for future generations.

INTRODUCTION

Natchitoches is the oldest permanent settlement in the Louisiana Purchase. It was founded in 1714 by a French Canadian, Louis Juchereau de St. Denis. St. Denis was en route to Mexico from Mobile, Alabama on a trade mission when he stopped in an area occupied by the Natchitoches Indians. He constructed two huts in the village and left a detachment to trade with the Native Americans. In 1716, Sieur Charles Claude Dutisne was sent to Natchitoches to construct a fort to prevent further Spanish expansion in the new world. Erected on a hill overlooking what is today Cane River Lake, the fort was named Fort St. Jean Baptiste. Natchitoches became the westernmost outpost of the French Colonial Empire in the West.

The name Natchitoches ("Nak-a-tish") was taken from the Natchitoches Indian tribe, which was part of the Caddo Confederation, who lived in the area that now comprises Natchitoches Parish. After Fort St. Jean Baptiste was erected, the French post prospered through illegal trade with the Spanish at Los Adaes and St. Denis's significant ties to the Native American tribes throughout the area. It was through these ties that he was able to stop the Natchez Indian invasion of Fort St. Jean Baptiste in 1731. The fort continued to prosper even after St. Denis's death in 1744. St. Denis's son-in-law, Jean Louis Caesar deBlanc deNeuveville, served as commandant of Fort St. Jean Baptiste until Spain took over the fort at the end of the French-Indian War in 1763.

The Spanish commandant, Christophe Athanase Fortunat de Mezieres, was St. Denis's son-in-law and had been appointed governor of Texas. During Spanish rule, the fort became one of many small settlements in Spanish North America and began to decline. One significant event during Spanish rule was that the inhabitants of Natchitoches began to move away from the fort and into the downtown area, where they built homes and shops along what is now Rue Front.

In 1803, the United States and France entered into the Louisiana Purchase and Natchitoches was once again subjected to another cultural influence. Soon after, a border war between Spain and the United States erupted over the Texas/Louisiana border. In 1806, Gen. James Wilkerson and the United States army entered Natchitoches. Wilkerson later met with Spanish lieutenant colonel Simon de Hervera and an agreement was reached through the Neutral Ground Treaty. The border dispute was eventually settled years later through the Adams-Onis Treaty. Natchitoches continued to grow, but tragedies occurred in 1823 and 1838 when the Church of St. Francis burned along with numerous homes, houses, and buildings in the downtown area.

Through the Antebellum period, Natchitoches and the Cane River plantations became a thriving area. Natchitoches received steamboat service from New Orleans as early as 1820. Natchitoches also benefited by the log jam, called the Great Raft, which blocked further

travel upstream from Natchitoches. In 1832, Captain Shreve was appointed Superintendent of the Western River Improvements by Vice President John C. Calhoun. Over time, as the log jam was slowly removed, the flow of the Red River shifted from the Cane River channel to Grand Ecore. Thus, Natchitoches was assessable to steamboat traffic at only certain times of the year. By 1838, nearly all river traffic had bypassed Natchitoches and immensely curtailed the town's growth.

The town of Natchitoches was greatly spared during the Civil War. In 1864, Union general Nathaniel Banks was defeated at the Battles of Mansfield and Pleasant Hill. During the Union army's retreat, the divisions of General Banks and Union general A.J. Smith occupied Natchitoches. It was feared that Natchitoches, like many other Southern towns, would be burned by Union troops. However, it is believed that through intervention from Bishop Martin and through the friendships that several Natchitoches residents had with Gen. U.S. Grant, the town of Natchitoches was spared. At the end of the Civil War, all of the plantations on the east side of Cane River had been burned with the exception of Melrose Plantation, which was then called Yucca Plantation. In addition, many other Natchitoches stores and buildings had been burned and their goods destroyed or stolen.

Natchitoches slowly attempted to rebuild its economy after the Civil War. It suffered another setback when the Texas and Pacific Railroad bypassed Natchitoches for Cypress. It was not until the building of the Natchitoches Land and Railroad Company that the city's economic fortunes rebounded and resulted in a building boom. Natchitoches was also boosted economically in 1884 with the founding of the Louisiana State Normal School. This university, which is now known as Northwestern State University, still exists and is prospering today.

The 20th century brought great progress to Natchitoches. The town's economy diversified to include numerous businesses. Natchitoches has also received national exposure through several movies, including *Steel Magnolias*, which was written by Natchitoches native Robert Harling and was filmed in Natchitoches in 1988. In 1990, *The Man in the Moon*, which starred Reese Witherspoon and Sam Waterson, was also filmed in Natchitoches Parish. These movies along with the renewed interest in the National Landmark Historic District created a boom in tourism, displayed through a prosperous bed and breakfast industry and a dramatic increase in the number of tourists who visit Natchitoches each year. The tourist trade will also receive a tremendous boost in 2004 with the opening of the Cane River Creole National Park and the Cane River National Heritage Area.

Natchitoches Parish is the heart of a unique area referred to as the Cane River Country. Its origins include a mixture of cultures, including European, African, Native American, French Creole, and Spanish, which have lived in Natchitoches Parish for the past 300 years. This unique and diverse area continues to prosper today and offers a glimpse of how a myriad of cultures can come together to create a historic and cultural paradise.

One

COLONIAL
NATCHITOCHES

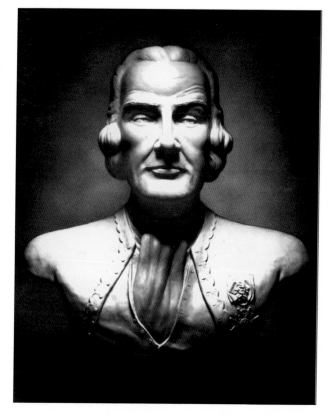

This is bust of Louis Juchereau de St. Denis, the founder of Natchitoches. St. Denis first met the Natchitoches Indians in 1701. In 1705, when flooding from the Red River had destroyed their crops, St. Denis invited the Natchitoches tribe to move to an area he controlled near Lake Pontchartrain. In return for his kindness, St. Denis received tattoos from the tribe that allowed him to cultivate strong trade ties and summon numerous Indian warriors in times of need.

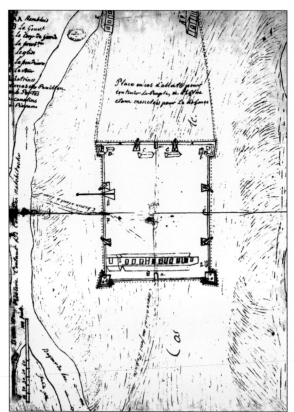

The first Fort St. Jean Baptiste was erected in 1716 and later burned in the early 1730s. It was moved to the present-day American Cemetery and a second fort was erected in 1737. The fort was taken over by Spanish governor Ulloa in 1766 and was again transferred to France and eventually the United States as part of the Louisiana Purchase in 1803.

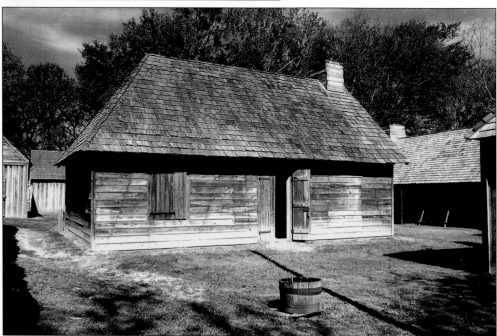

A replica of the fort can now be seen as part of the Louisiana State Parks Commemorative Area. The fort is located at 130 Rue Moreau.

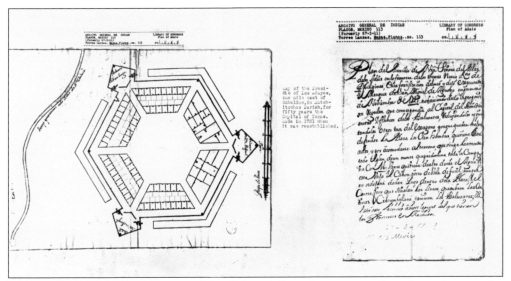

The Presidio at Los Adaes was part of the Colonial Spanish mission and was located nine miles southwest of Natchitoches. Los Adaes dates to the early 1700s when Fr. Francisco Hidelgo, a Franciscan missionary from New Spain, which is now Mexico, urged the Spanish governor to establish a post near east Texas. Even though Spain and France were often at war, the colonists at Los Adaes and Fort St. Jean Baptiste often traded goods so that each colony could survive. The Los Adaes archaeological site is now part of the Louisiana State Parks Commemorative Area. It is located one mile northeast of Robeline on Louisiana Highway 485.

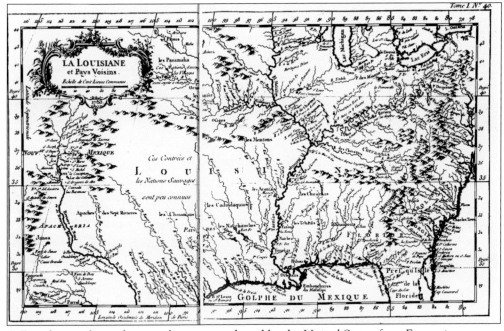

A French map shows the area that was purchased by the United States from France in 1803 and became known as The Louisiana Purchase. In 2003, Louisiana will celebrate the bicentennial of The Louisiana Purchase.

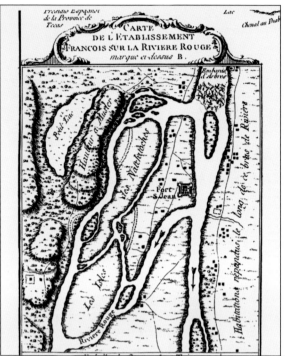

Natchitoches was occupied by the Natchitoches Indians. St. Denis cultivated significant ties to the numerous native groups, and it was through these ties that trade and Fort St. Jean Baptist flourished. Included in this map is the Fort St. Jean Baptiste, the Red River, and the Small Lake.

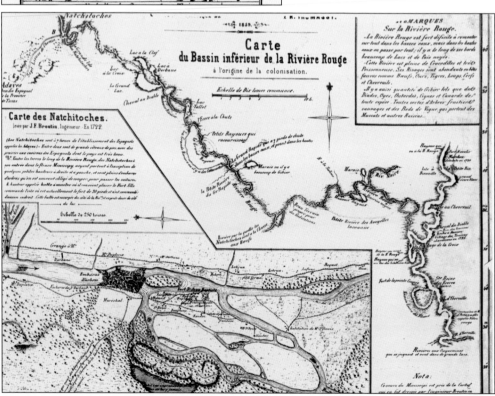

A colonial map depicts the intricate waterways in the town of Natchitoches and the site of Fort St. Jean Baptiste.

Two

Historic Houses of Natchitoches

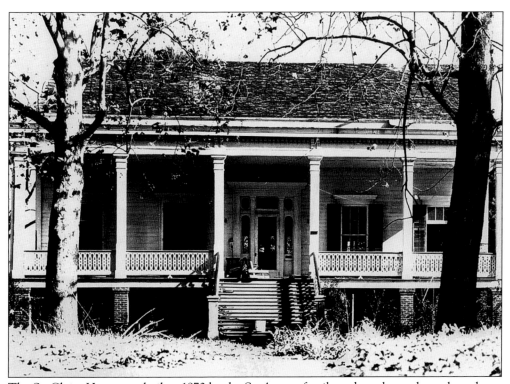

The St. Claire House was built c. 1870 by the St. Amant family and was located on a large lot at the corner of Williams and St. Claire Avenues. It was a raised plantation home of Greek Revival style. The house was demolished in the 1960s.

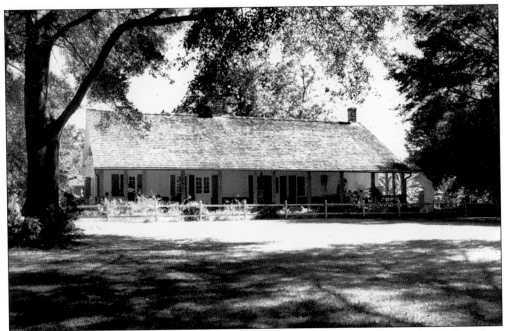

The Tauzin-Wells House is the oldest home in Natchitoches. It is constructed of hall timbers and bousillage, which is a mixture of hair, Spanish moss, and mud that is used as fill between hand-hewn wall timbers. The home was built by Gabriel Buard in 1776. The house was used for cotton seed storage until it was rescued and restored by Dr. and Mrs. W.T. Williams, who used the house as a home and doctor's office. The house was restored to its original appearance by Dr. Tom Wells and his wife, Carol.

Upon restoring the Tauzin-Wells house, Mrs. W.T. Williams planted the sunken gardens, which bloomed along Cane River.

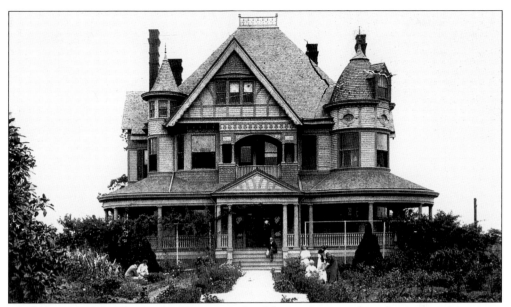

Roselawn is considered to be the finest example of Queen Anne–style architecture in Louisiana. The house was given as a wedding gift from James Henry Williams Sr. to his second wife, Eliza Payne Williams, in 1903. It took three months to complete the construction of the house and it is painted in seven shades of green. The house received its name from the beautiful rose gardens planted by Eliza Payne Williams. It is located at 905 Williams Avenue.

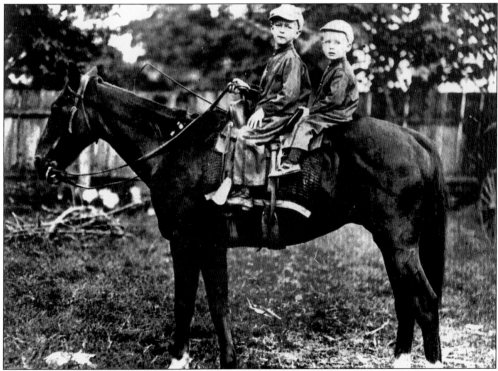

J.H. and R.B. Williams, two of J.H. and Eliza Payne Williams's children, are seen riding ToGo ("Toe Go") at Roselawn c. 1914.

The Swett-Simmons House is an example of Queen Anne architecture. A U-shaped gallery extends the full width of the facade. In 1944, Scriven and Edwina Swett purchased the house. Scriven Swett was the clerk of court for Natchitoches Parish. The house is located at 621 Williams Avenue.

The DeBlieux-Sompayrac house was owned by Mr. and Mrs. Ambroise Sompayrac. It is a Creole-style, bousillage house, which was built in the 1800s and was originally raised off the ground. In 1971, Gene Smith moved the house from Red River near Clarance to its present location on Williams Avenue.

J. Ambroise Sompayrac was born in France in 1779. After he married Josephine Desiree Briant, they left France and traveled to Louisiana via the West Indies around 1800. They resided at Sompayrac plantation on the Red River at what is today Grand Ecore, Louisiana. The Sompayracs also owned a town house, which was located on Rue Washington near its intersection with Rue Pavie. The town house was torn down *c.* 1900.

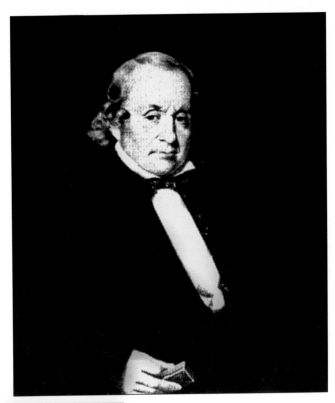

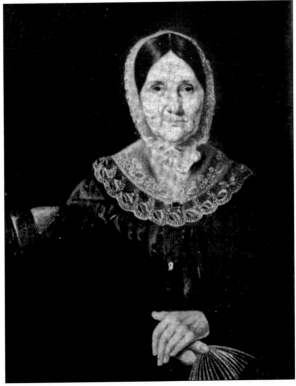

Mrs. Josephine Desiree Briant Sompayrac was the daughter of Col. Francois Briant and Marie Elisabeth Mazard of Paris, France. She came with her husband to Natchitoches and they settled at Sompayrac Plantation at Grand Ecore.

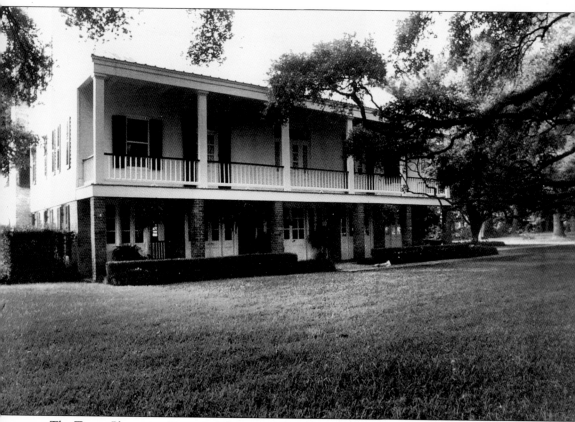

The Tauzin Plantation House is a three-story, Creole-style structure that was built between 1830 and 1840 by Marcellin Tauzin, a Frenchman whose family arrived in Natchitoches in the late 1700s. The second and third stories are constructed of hand-hewn and pegged cypress timbers. The upstairs hallway is 40 feet long and features heart of pine floors. The house is located at 1950 Williams Avenue.

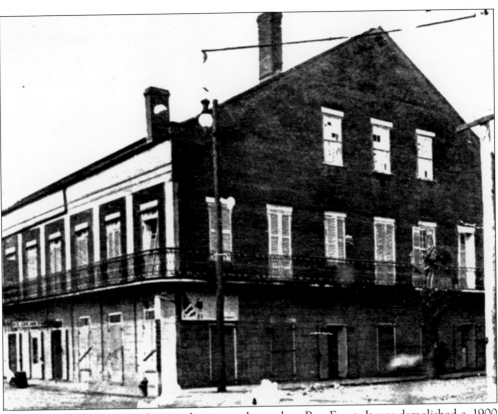

The original Lecomte Creole town house was located on Rue Front. It was demolished *c.* 1900 to make room for the new Lecomte Hotel, which was later named the Wemp Hotel and finally the Nakatosh Hotel.

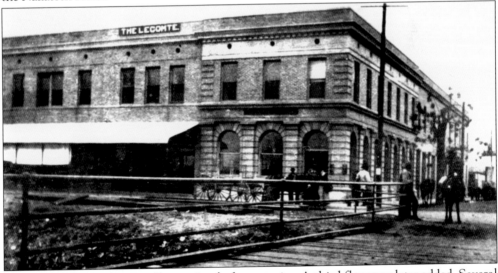

The Nakatosh Hotel originally consisted of two stories. A third floor was later added. Several business were located in the hotel, including the St. Denis Restaurant, People's Bank, Milspaugh Drugstore, and Gongre's Barbershop. The Nakatosh Hotel remained in business until the 1960s.

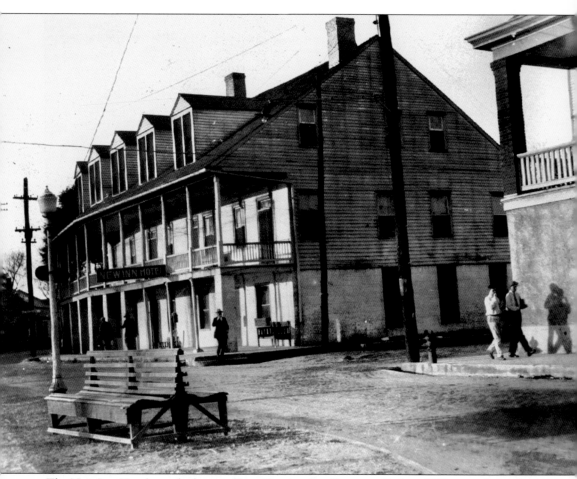

The New Inn Hotel was the home of Jean Baptiste Prud'homme. Built *c.* 1795, it was located on the corner of Rue Front and Rue Touline and was later converted into the hotel. It was one of the most prominent Creole town houses in Natchitoches. This photograph shows the New Inn Hotel looking south.

The Kaffie-Moncla House is a multi-colored, Queen Anne–style house. It was the residence of the Kaffies, a prominent Jewish family in Natchitoches. The house was built c. 1890.

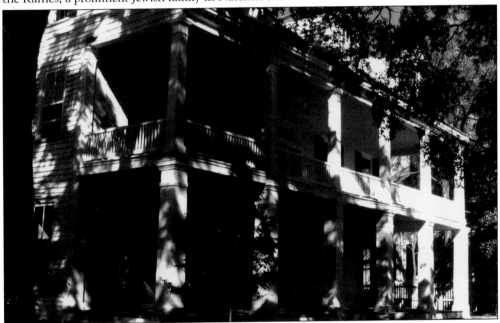

The Prud'homme Rouquier House was built by Francois Rouquier for his wife, Marie Louise Prud'homme, in the late 1700s or early 1800s. It is the largest bousillage house in Louisiana. Between 1834 and 1845, it was remodeled into the Greek Revival style that can be seen today. The house has recently been restored by the Natchitoches Service League from grants and monies received through the sale of its cookbook, *Cane River Cuisine*. The house is located at 436 Rue Jefferson.

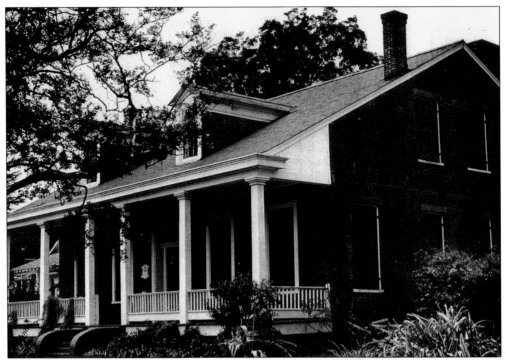

Tante Huppe' ("Who-pay") was built *c.* 1851. It is an example of Greek Revival architecture and contains an attached slave quarters. The home has been associated with some of the oldest Creole families in Natchitoches, including the Lafon, Lecomte, Prud'homme, and Huppe' families. It is located at 424 Rue Jefferson.

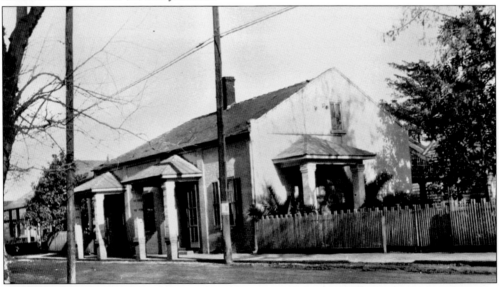

The St. Amant-Tucker House was of Spanish design and contained an interior courtyard. It was located across the street from Tante Huppe' on Rue Jefferson. Dismantled in the 1950s for the construction of the new Natchitoches library, the house contained the oldest Spanish and French law libraries in Louisiana. The library was donated to the Louisiana State University law school and became the nucleus of the university's library.

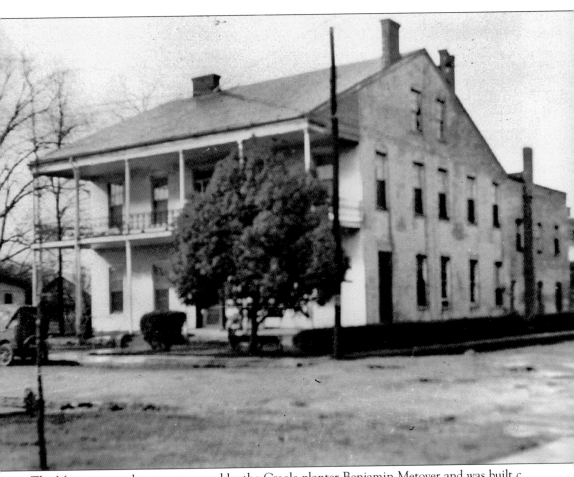

The Metoyer town house was owned by the Creole planter Benjamin Metoyer and was built c. 1850. The Metoyer family sold the house to Joseph Henry, who sold the house to the Natchitoches Parish Police Jury in 1916. The policy jury converted the house into a parish hospital. The house is one of the finest examples of Creole town house–style architecture in Natchitoches and is located at 132 Rue Jefferson.

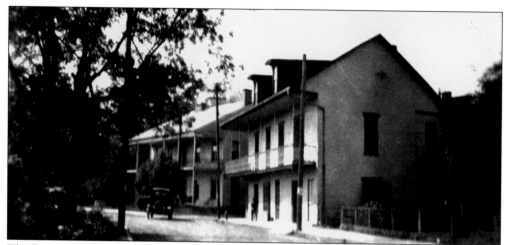

The Buard House was built *c*. 1840 and was located on the corner of Rue Jefferson and Rue Amulet. The Buard family was one of the oldest and most prominent European Creole families in Natchitoches. During the Union army's occupation of Natchitoches, two of the Buard girls who lived in the house were not allowed to open the house shutters or go outdoors.

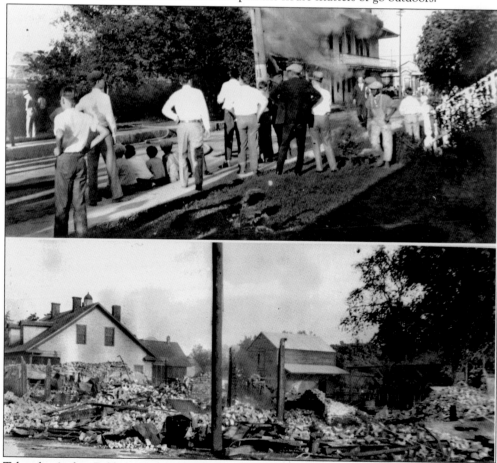

Taken by Arthur Babb in 1927, these photographs show fire destroying the Buard house.

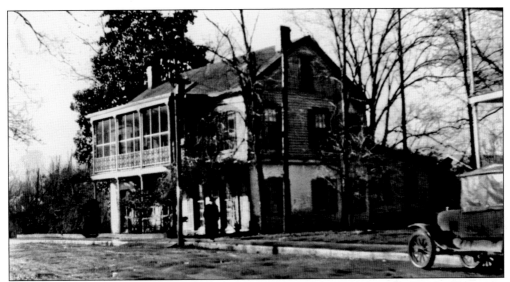

The Levy-East House was built by Italian architect Athaneze Trizzini as an office and home for Dr. Nichola Michel Friedelezy, a French Canadian, *c.* 1840. Dr. Friedelezy practiced medicine out of the house until it was discovered that his medical license was a forgery and he was forced to leave Natchitoches. In 1891, Leopold and Justine Dreyfus Levy purchased the house. It is located at 358 Rue Jefferson.

Maison Louisiane was built for Giovanni and Maria Theresa Delmonico Rusca in the 1880s. It is an example of Queen Anne–style architecture. The Ruscas raised nine children in the house. Giovanni Rusca opened a grocery store next to his house, which was located at 332 Rue Jefferson, the intersection of Rue Jefferson and Rue Poete.

The Taylor House was built by Louis Dupleix, a native of France, who came to Natchitoches in 1848. The house formerly stood directly on the street with the sidewalks passing under the columned portico. Louis Dupleix was owner of the "Natchitoches Union" prior to the Civil War. After the war, he was appointed by President Ulysses S. Grant as registrar of the U.S. Land Office.

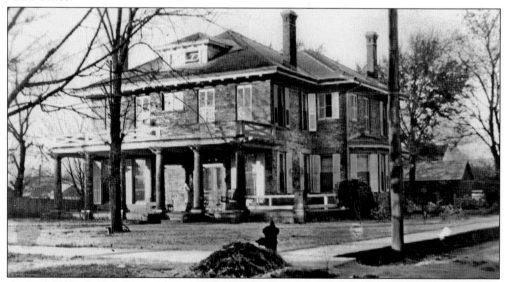

Around 1910, the house was dismantled, the site was moved back, and it was rebuilt where it stands today. In the summer of 1988, the house was the location of the wedding scene in the movie *Steel Magnolias*.

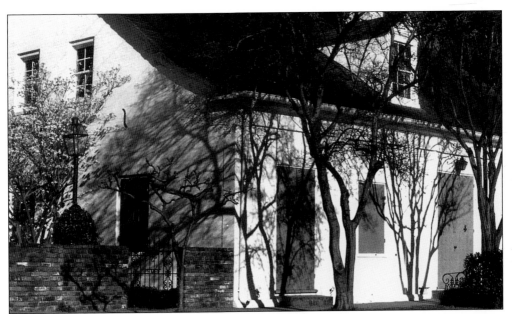

The Lemee House was built by Joseph Soldini in 1837 and designed by his partner, Italian architect Athaneze Trizzini. Trizzini's family resided in the house until it was sold to the Union Bank of New Orleans for use as its Natchitoches branch. Alex Lemee was sent to manage the branch, but he decided to purchase the house as his residence. By 1940, the house was in total disrepair. Soon after, a group of architects came to Natchitoches with the "Historic House Survey" and one architect tried to purchase the house. The Association for the Preservation of Historic Natchitoches pressured the city fathers to purchase the home and donate it to their group for restoration. The association still operates the Lemee House as its headquarters.

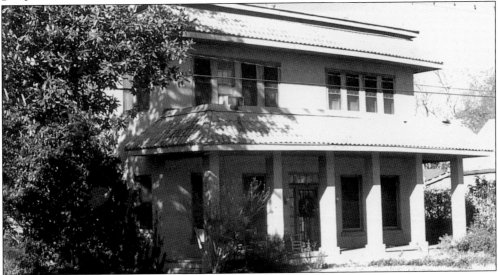

The Soldini House, located at 240 Rue Jefferson, was designed by Italian architect Athaneze Trizzini for his partner, Joseph Soldini. A brick layer, Soldini purchased the lot from Mrs. Charles Greneaux and built the house. In 1858 he sold it to Chichester Chaplin Sr. The house was originally a one-and-a-half story Greek Revival house with a gallery across the front and back. In 1925, it was totally remodeled into the vernacular Italian Renaissance style seen today.

The Pierson House was originally built by a Professor Davis who taught at Louisiana Normal. However, Professor Davis died before he moved into the house. The house was purchased by J.H. Williams Sr. as a dowry house for his daughter, Ruth, who was married to Mr. Guthrie Henry Williams. Robert E. Lucky Jr. restored the house in 1972.

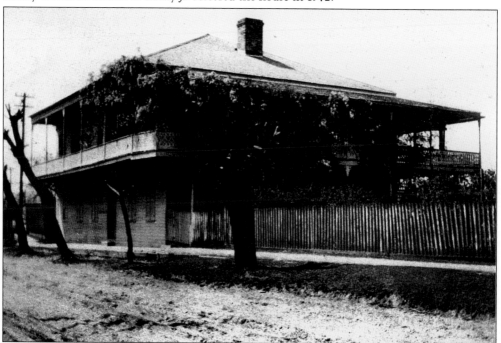

The Phillips House was built as a town house by an unknown Creole family c. 1830s. The house had a wrought iron gallery on three sides and was located at the intersection of Rue Jefferson and Rue Pine. It was demolished in the 1920s.

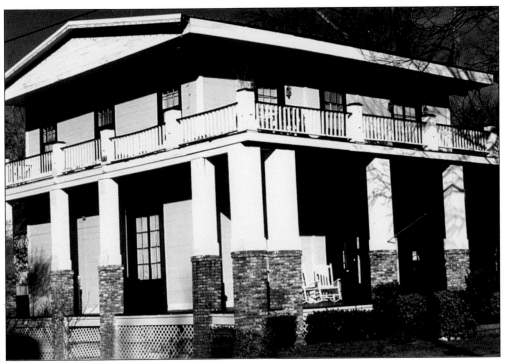

The Steamboat House was reportedly built by Captain Haynes out of two dismantled steamboats. The house is located at 200 Rue Jefferson.

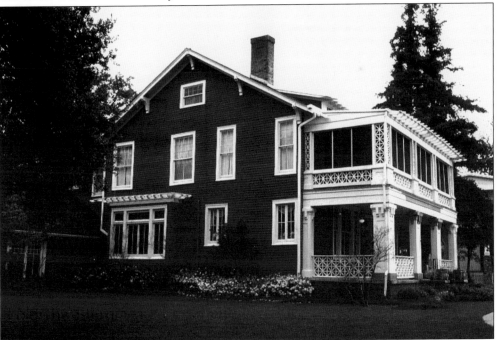

The Nelken house was built for Samuel and Sarah Abrams Nelken in 1902. Samuel Nelken was born in Poland in 1847 and became a prominent merchant and land owner in Natchitoches. The Nelkens raised eight children in their home, located at 170 Rue Jefferson.

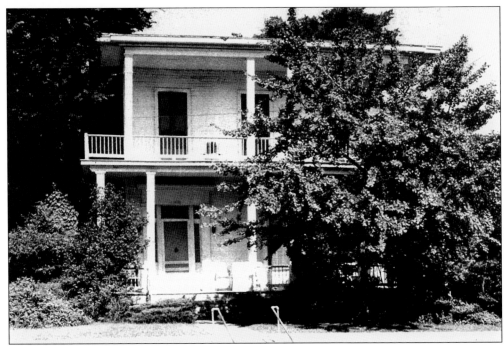

The Russell House was associated with the Pierson family. It was built in 1853 for Miss Gussie Pierson, who later married John Levy. The house was located on top of the hill at the corner of Rue Lafayette and Rue Second. The house was demolished in the 1960s.

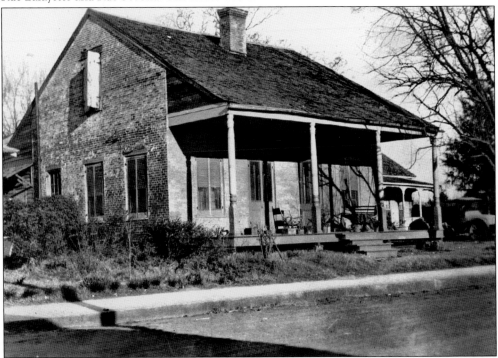

The Dranguet House was built by Benjamin F. Dranguet c. 1835. An example of Greek Revival architecture and constructed of bricks, the house is located at 146 Rue Jefferson.

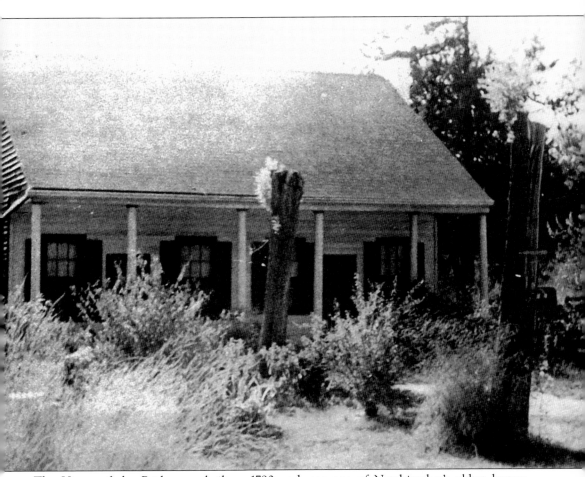

The House of the Brides was built c. 1790 and was one of Natchitoches's oldest homes. The only thing that remains from the house today is a large circular medallion in bas-relief (deep cut moldings). The medallion is located in the Louisiana State Museum in Natchitoches. The house was located on the corner of Rue Second and Rue Sibley and was demolished in the early 1960s.

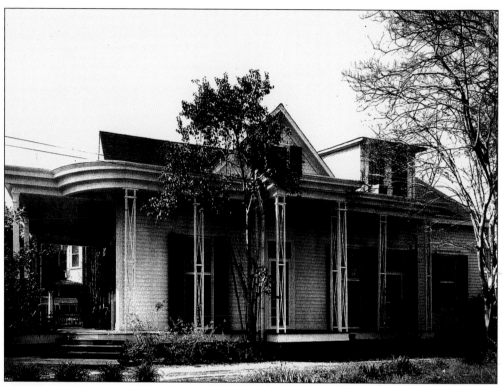

The Chaplin House was built for Thomas P. Chaplin and his wife, Lise Breazeale Chaplin, in 1892. The house an example of Victorian architecture and was constructed almost entirely by a man named Zeno, who performed the work without the benefit of architectural drawings or plans. The house is located at 434 Rue Second.

The Old Breazeale House was a Victorian-style home that was built c. 1880–1890 on the corner of Rue Second and Rue Touline. It was demolished in the 1970s.

The Judge Porter House was built in 1912 for Thomas and Wilhelmina Porter. It is located at the corner of Rue Second and Rue Poete. Another building, the Blunt Lodge Hall, was located on the property and many of its materials were used in the construction of the Judge Porter House. It took three months to construct the house at a cost of $1,500.

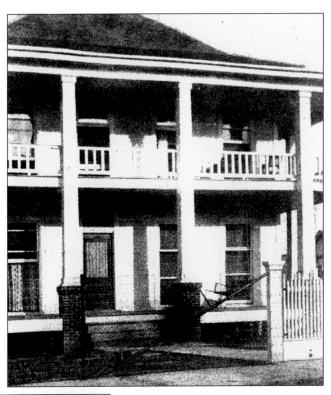

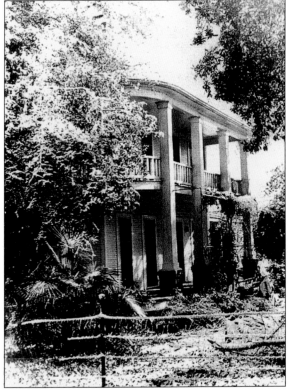

The Judge Porter House is two stories, has 33 windows, and 31,000 square feet. Five fireplaces were constructed within the house and several live oaks, which were planted by Judge Porter in 1912, can be found on the property today. The Judge Porter house is seen covered in snow.

Judge Thomas Fitzgerald Porter was born in 1854. He graduated from Thatcher's Institute in Shreveport and then spent two years in the Western United States before returning to Louisiana and settling in Natchitoches. Porter later married Wilhelmina Henrietta Dunckleman in 1880 and five children were born of the marriage. Judge Porter was a farmer, was elected to the Natchitoches Parish Policy Jury, and was also elected Natchitoches Parish Assessor. It was in this position that he received the honorary title of "judge." Judge Porter died in his home in 1928.

Wilhelmina Dunckleman Porter was born in Natchitoches in 1855 and was of German descent. Her parents were German immigrants who settled in Natchitoches. She married Thomas Fitzgerald Porter in 1880, and the two of them were instrumental in the construction of the First United Methodist Church and were the first couple to be married in the church. Mrs. Porter rented her home to boarders. Male boarders were not allowed to bathe inside the Porter home and instead had to bathe in Bayou Amulet, which runs behind the house. Boarders were required to share rooms, with at least two beds per room, and the rent was $2 per week.

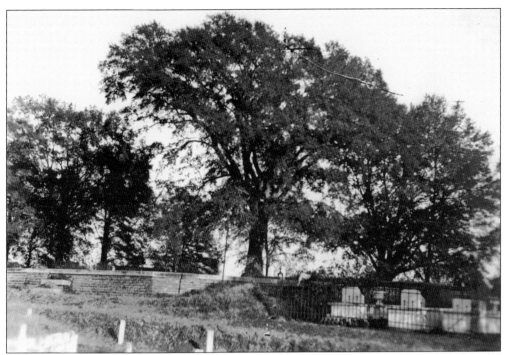

The St. Denis Oak is a red oak that is more than 275 years old. A legend exists that the only daughter of Zomach, the chief of the Natchitoches Indians, jumped off a bluff and died when she discovered that the Spanish soldier she loved had returned to Spain. St. Denis marked her grave by planting a red oak in her memory.

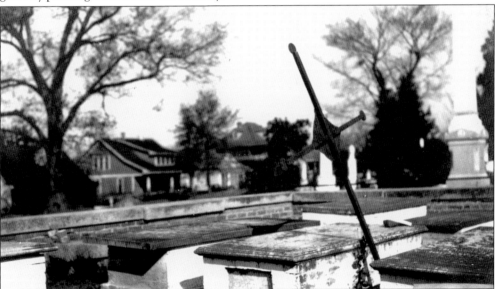

The American Cemetery is the oldest cemetery in the Louisiana Purchase. It is believed that the second Fort St. Jean Baptiste was erected on what is now the grounds of the American Cemetery. Buried within its grounds are the colonists' first descendants, along with descendants of European participants of every major war involving American troops. St. Denis is also believed to be have been buried in the cemetery upon his death in 1744.

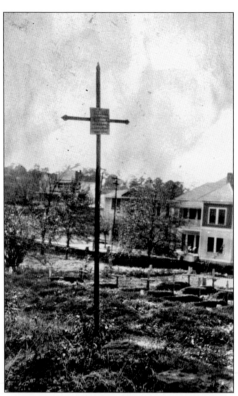

This picture, taken by Arthur Babb in 1927, is of the grave of Dame Marie Anne D'Artigaux, who died in 1797. This is the oldest known grave in the American Cemetery.

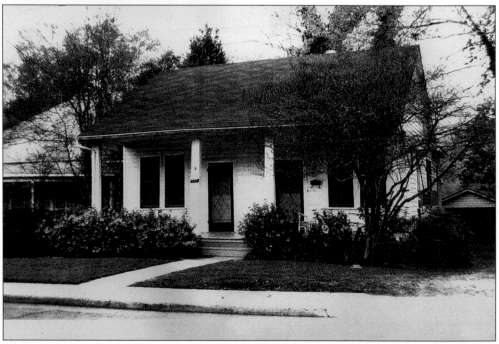

The Boozman House is a Creole cottage that was built c. 1900. The house was owned by State Representative Curtis Boozman. It is presently named the American Inn and is located at 212 Rue Second.

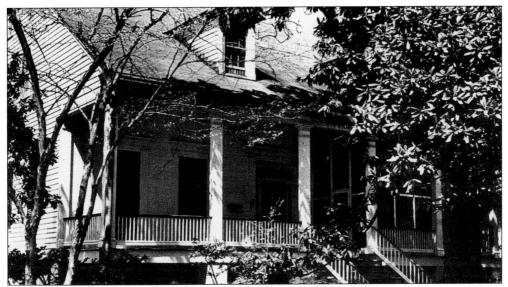

The Magnolias is one of the most significant Greek Revival homes in Natchitoches and was built c. 1805. The house has had nine names, including Lauve, Pavie, Tauzin, Lecomte, St. Amant, Gentry, Walmsley, and Carroll. Legend has it that Gen. James Wilkerson was living in this house when he received a coded message from Aaron Burr, dated July 29, 1806. Shortly thereafter, General Wilkerson sent a letter to President Thomas Jefferson, informing him of the Burr Conspiracy. However, some historians believe that General Wilkerson resided in another house near the Magnolias that is now demolished. The Magnolias is located at 902 Rue Washington.

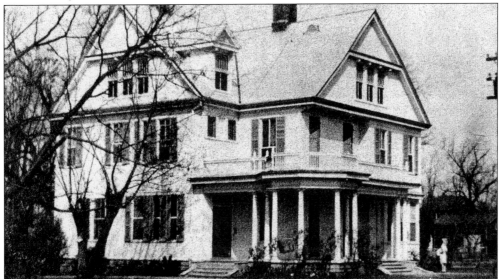

The Breazeale House was built by Phanor Breazeale in 1910. It is an example of a Colonial Revival residence. Phanor Breazeale was elected to the United States Senate and was responsible for passing legislation that allowed a dam to be constructed across the lower portion of Cane River. The dam kept the waters of the Red River from backing up into Natchitoches. This is why the river that runs through downtown Natchitoches is called Cane River Lake. The house is located at 926 Rue Washington.

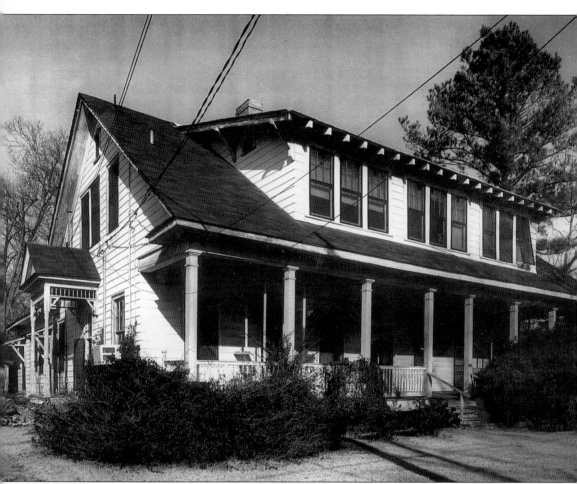

The Chamard-Dunahoe house is French-Colonial in style and dates to *c.* 1760. The first recorded transfer of ownership of the house was in 1768 from Commandant Caesar Borme of Fort St. Jean Baptiste to Andre Chamard, a French descendant of the Bourbon family who was knighted by Louis XIV of France. It is believed that the house was built by soldiers, slaves, and Native Americans. Future residents of the house were Col. William H. Jack, who purchased the house in 1873 for $5,000. Colonel Jack was a prominent judge in north Louisiana and the grandfather of famous short story writer, Ada Jack Carver. Colonel Jack owned numerous exotic birds, including peacocks, pheasants, and eagles, which lived in his backyard. The house is located at 120 Rue Amulet.

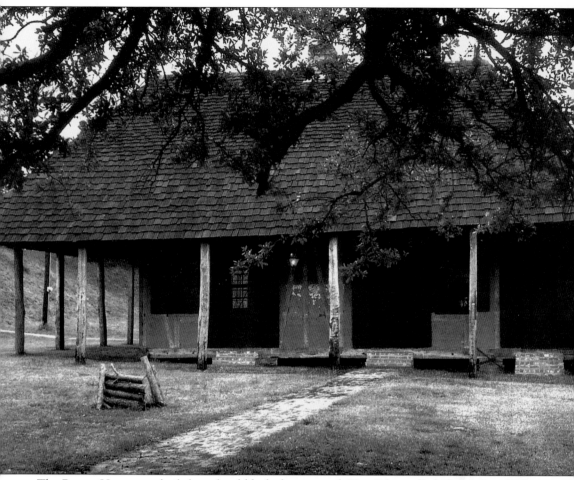

The Roque House was built by a freed black slave named "Yves," but called "Pacale," in 1797. The house took six years to build and Pacale and his family resided in it until 1816. The house was purchased by Charles Nerespere Roque, a free person of color, who was a planter and slave owner. When his son, Aubin Roque, married Marie Philomene Augustin Metoyer, the daughter of Augustin Metoyer, the newlyweds moved into the house. In 1967, under the direction of Robert, "Bobby" DeBlieux, the Roque House was moved from its original location, between Bermuda and Isle Brevelle, by Museum Contents, Inc., a local historical preservation group, to its present site along the banks of Cane River in downtown Natchitoches. The house is now the office of the Cane River Heritage Area Commission.

The Laureate House is a brick antebellum home that was built for Antonio Balzaretti *c.* 1840. The legal title for the lot, upon which the Laureate House stands, was given to Louis Lambre by the Spanish in 1791. The house was restored by the late Ruby Smitha Dunckleman, who was head of the economics department at Northwestern. The house is located at 225 Rue Poete.

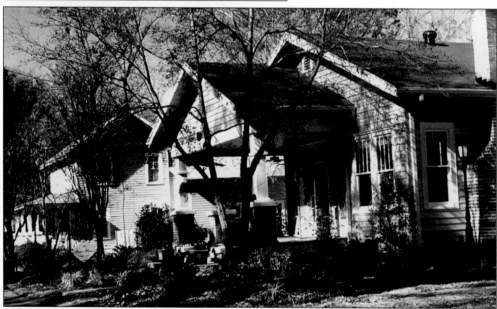

The Rusca house was built for Joseph Delmonico and Pearl Kile Rusca in 1920. The house is a bungalow style and contains heart of pine floors and a Creole-style fireplace mantel, which suggests it was moved to the house from an antebellum home. Joseph Delmonico Rusca was a prominent attorney and resided in the house until his death in the late 1960s. The house is located at 124 Rue Poete.

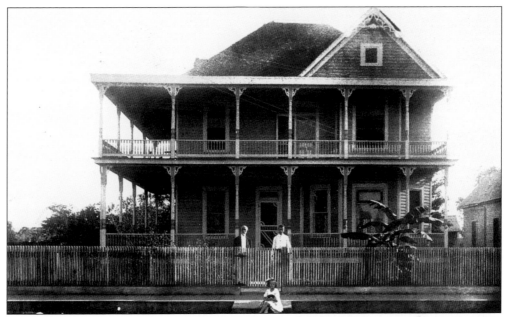

The Queen Anne is a Victorian-style home that was built in 1905 by Charles J. and Annie Green. Charles J. Green was a Civil War veteran who lived in the house until his death in 1934. Annie Green also remained in the house until her death. The house remained in the Green family until the Greens' oldest daughter, Ms. Jessie Green, died in 1965. In this photograph, C.J. Green Sr. is shown with his son, Rob Green, daughter, Annie Green, and dog, Rex, at the Queen Anne *c.* 1907. The home is located at 125 Rue Pine.

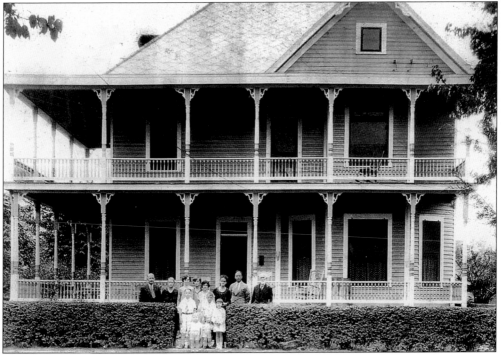

The Green family is pictured at the Queen Anne *c.* 1929.

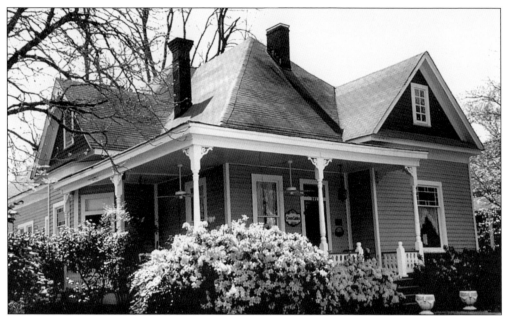

Green Gables, which is also known as the Elizabeth Bryant Sutton House, is located at 201 Rue Pine and is a Queen Anne, Victorian-style house. It was built at the turn of the century by Estelle Ducournau Plauche and given as a wedding gift to her niece, whose name is unknown. Estelle Plauche's niece married a doctor from New York, and they resided in the house for two years before they returned to New York. It is unknown who resided in the house from the early 1900s until the 1930s, when it was purchased by Elizabeth Bryant Sutton. Ms. Sutton resided in the house until 1992, when it was purchased by Linda Lou Ropp. At that time, Ms. Sutton was 104 years old. The house was restored by Linda Lou Ropp.

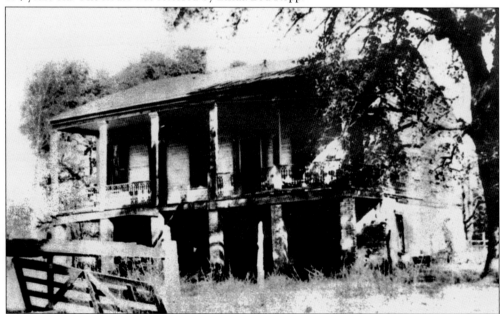

The Breda Plantation House was located in what is now Lakeland Subdivision. It was built by Jean Philippe Breda and his wife, Marie Drangnet, c. 1840. The house was demolished c. 1900.

Three

Cane River
Plantations

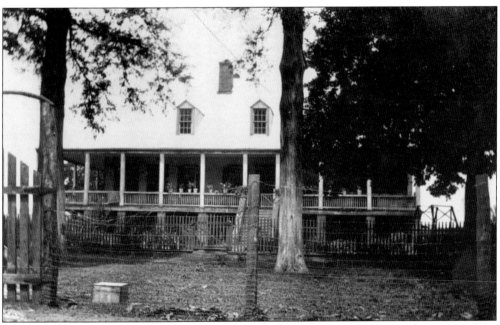

Oak Lawn plantation was built by Achille Prud'homme between 1830 and 1840 by slave labor using materials that were found on the plantation. Achille Prud'homme died in 1864 and his widow saved the house from passing Union troops by dressing a child in a scarlet cloak, which was the symbol of scarlet fever. She positioned the child on the gallery as a warning. The Prud'homme family lost the house to carpetbaggers after the Civil War, but bought it back in 1915.

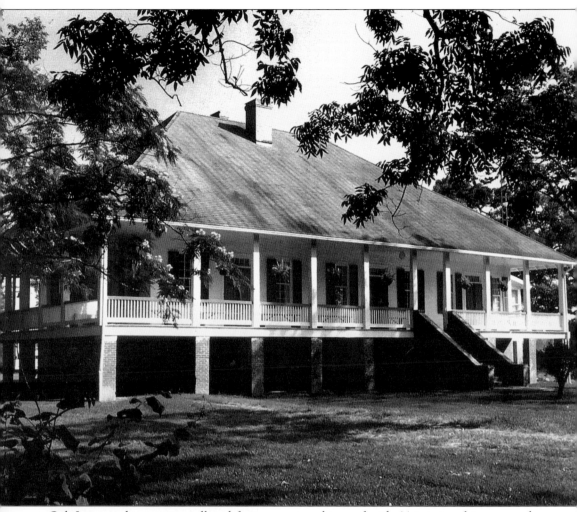

Oak Lawn is three stories tall and features a steep hip roof with 14 interior chimneys and a large gallery that surrounds three sides. The house contains 20 feet of folding French doors with hand-blown glass panes. Oak Lawn is now owned by Robert Harling, author of the play and movie *Steel Magnolias*. Robert Harling has restored the house to its original beauty.

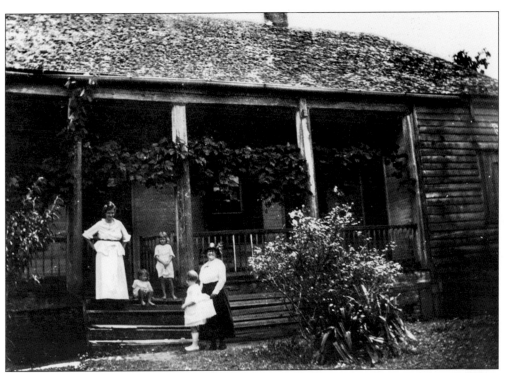

Beau Fort Plantation was built by Louis Barthalamew Rachal in 1790 and sold at his succession. It was purchased by Emmanuel Prud'homme of Oakland Plantation and given to his son, L. Narcisse Prud'homme. The house is made of bousillage and is Creole in style.

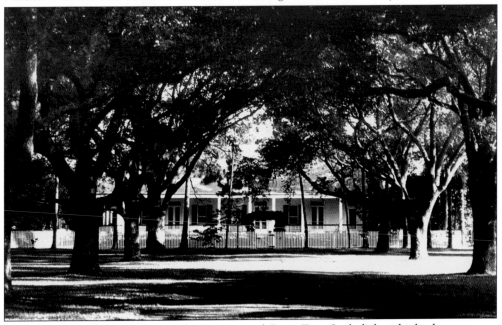

In 1948, Mr. and Mrs. Vernon Cloutier restored Beau Fort. Included with the house was a stranger's room, which had a separate entrance and was set aside solely for the use of travelers. Beau Fort is presently owned by Mr. and Mrs. Jack O. Brittain Sr.

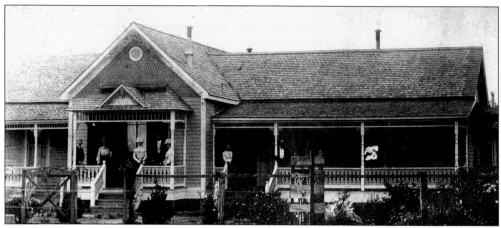

The Keator House was located about one-half of a mile north of Oakland Plantation on Cane River. The house was of Victorian style and was built c. 1900. It was originally owned by Antoine Prud'homme, brother of Emanuel Prud'homme of Oakland Plantation.

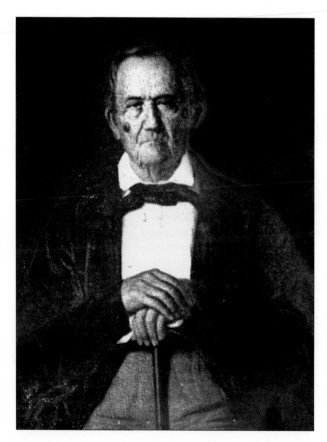

Numa Lambre owned Lambre Plantation, which was located between Beau Fort and Oak Lawn. Mr. Lambre was a very wealthy European Creole. Lambre Plantation was built c. 1850 and is no longer in existence.

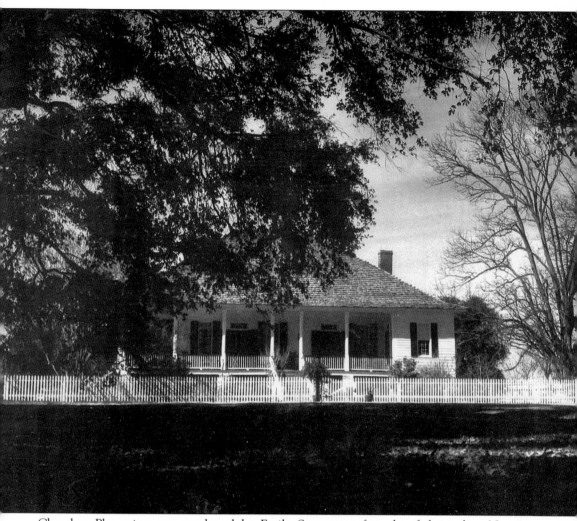

Cherokee Plantation was purchased by Emile Sompayrac from his father-in-law, Narcisse Prud'homme, in 1839. A house located on the site was restored by Emile and Clairesse Sompayrac. After Emile's death in 1891, the house was sold several times and eventually purchased by Robert Calvert Murphy. Murphy's granddaughter, Mrs. Theodosia Nolan, and her husband restored Cherokee. The savannah at the rear of the house was the scene of the famous Bossier-Gaiennie duel, at which Gen. Francois Gaiennie of Cloutierville was killed by Gen. Pierre Evariste Bossier.

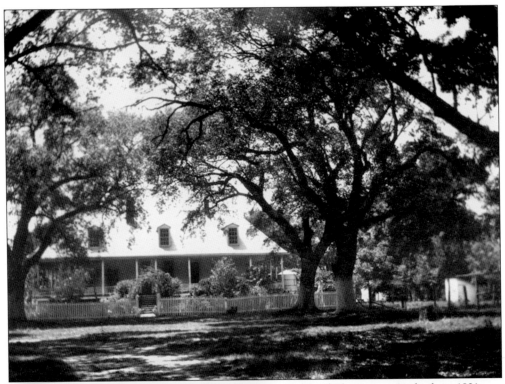

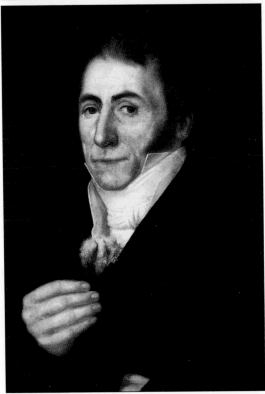

Oakland Plantation was built in 1821 by Emmanuel Prud'homme. The plantation complex contains 14 buildings of bousillage construction. The house contains its original furnishings, paintings, and family library. A blacksmith slave at Oakland named Soloman made the first wrought-iron well drilling equipment. The house was saved during the Civil War by the plantation's slaves, who begged the Union army not to burn the house.

Emmanuel Prud'homme planted the first cotton in Louisiana along with indigo and tobacco; he also served in the first session of the Louisiana legislature. Prud'homme suffered from severe bouts of pain, thought to be arthritis, and was informed by the Natchitoches Indians of a place that contained healing waters. In 1807, he traveled with the Indians to what is now Hot Springs, Arkansas. He was one of the first white settlers to visit this area and he built a home there.

The Prud'homme family is seen on vacation in Hot Springs, Arkansas.

Lestan Prud'homme Jr. was born and lived at Oakland Plantation. He was wounded in the leg during the Civil War at the siege of Vicksburg. At the end of the war, he returned to Natchitoches, where he lived the rest of his life at Willow Plantation on Red River. His diary is featured in Lyle Saxton's book, *Old Louisiana*.

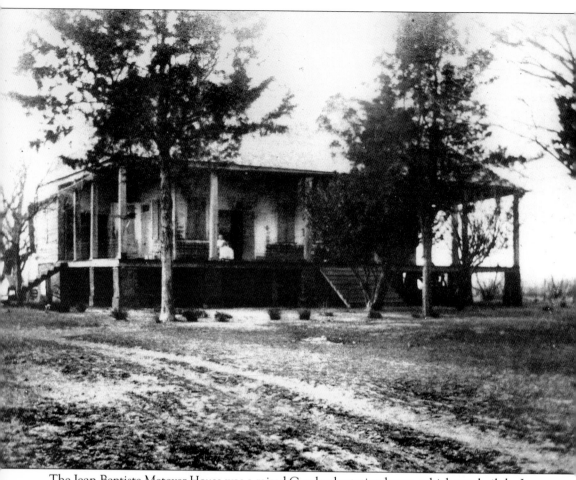

The Jean Baptiste Metoyer House was a raised Creole plantation house, which was built by Jean Baptiste Metoyer, c. 1830. The house burned in the 1960s.

Cammie Henry was born at Scatterly Plantation in Ascension Parish in 1871. She married John Hampton Henry and they moved to Melrose Plantation, which had formerly been called Yucca Plantation and had been owned by the descendants of Marie Thereze Coincoin. Melrose had been decimated by years of neglect, but through long hours of perseverance, Cammie Henry restored the architecture, buildings, and gardens.

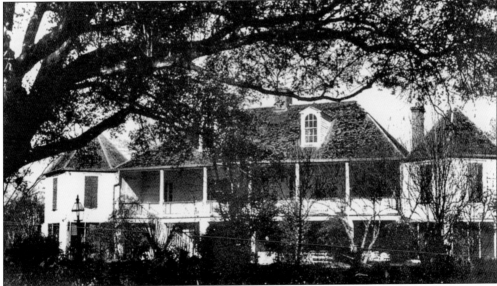

Melrose Plantation was originally named Yucca Plantation and was owned by Louis Metoyer, the son of Thomas Pierre Metoyer, a wealthy French Creole planter, and Marie Thereze Coincoin, a slave born in 1742 and owned by St. Denis, the founder of Natchitoches. The couple had 10 children, who were all freed. The Big House at Melrose was built in 1833 by Louis Metoyer, the son of Thomas Metoyer and Marie Thereze Coincoin. The Big House was restored by Cammie Henry during her years at Melrose.

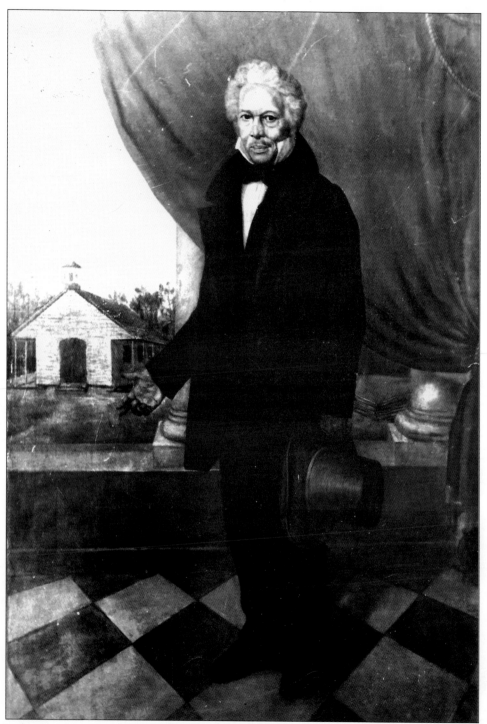

Nicolas Augustin Metoyer, the eldest son of Claude Thomas Pierre Metoyer and Marie Thereze Coincoin, was born on August 1, 1768. Three weeks after receiving his freedom from his father, he married Marie Agnes Poissot in 1792. Nine children were born of this marriage. In 1795 he founded the Isle Brevelle colony. His plantation, Yucca, was very successful.

This portrait of Mrs. Augustin
Metoyer is believed to have been
painted by Jules Lion of New
Orleans in the 1840s.

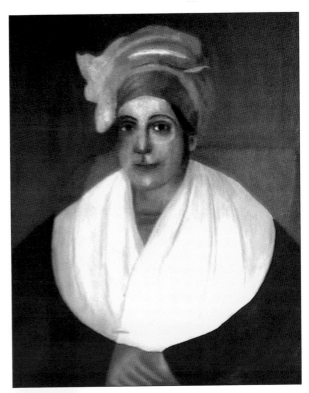

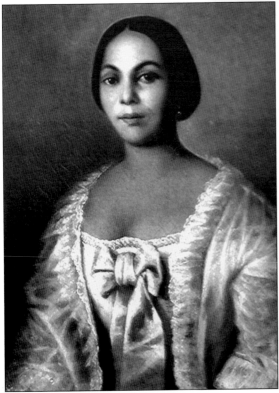

Marie Thereze Carmelite Anty
Metoyer was the daughter of Marie
Suzanne Metoyer and granddaughter
of Marie Thereze Coincoin and Claude
Thomas Pierre Metoyer. She was
the twin sister of Nicholas Augustin
Metoyer. This portrait was also
believed to have been painted by Jules
Lion of New Orleans in the 1840s.

The Badin-Roque House is a unique structure of Poteau Terre ("posts in the ground") construction. This was a common construction method prior to 1820. The house was built in the early 1800s with a single central chimney and dirt floors. It is the last house in Louisiana of this type of construction and only four remain in the United States.

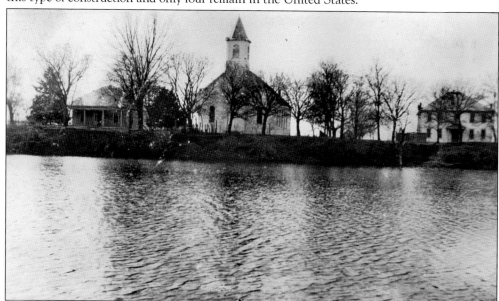

In the early 1820s, Augustin Metoyer and his brother Louis Metoyer donated the land and supplied the labor for the construction of St. Augustine Catholic Church. The original church was erected in 1829 and is no longer present. The current church was built c. 1880 and mass is still performed there every day.

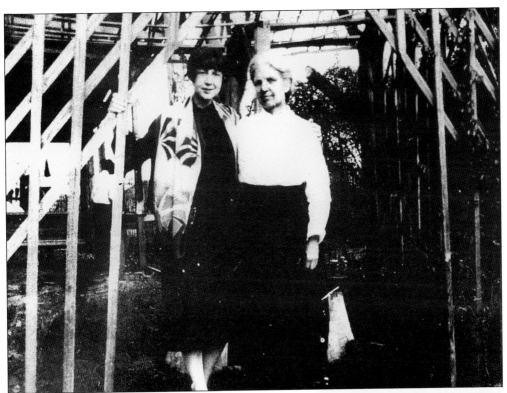

Cammie Henry invited writers, poets, and painters to use Melrose as a place to produce their work. One of the most famous short story writers of the 1920s, Ada Jack Carver wrote at Melrose. Her short story, "Redbone," which is set in Isle Brevelle, was a critical success and received the O. Henry Memorial Award and the Harper Magazine's Prize in 1925.

Lyle Saxon was a writer in residence at Melrose for several years. He wrote several books at Melrose, including *Lafitte the Pirate*, *Father Mississippi*, and *Fabulous New Orleans*. Saxon's only novel, *Children of Strangers*, is set at Melrose. It is said that Cammie Henry often locked Lyle Saxon in the Yucca House to force him to complete *Children of Strangers*.

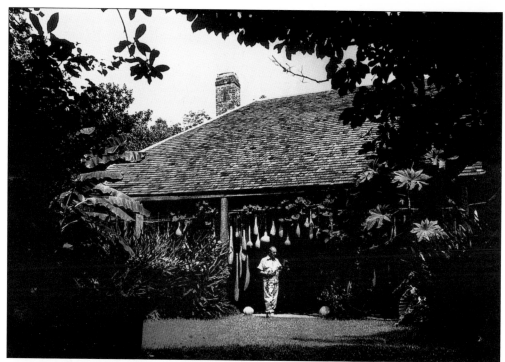

Yucca House was the original main house at Melrose and was built in 1776 by Marie Thereze Coincoin. Many noted artists, writers, and poets resided in Yucca during their stay at Melrose. Francois Mignon is seen standing in the entrance to the Yucca House.

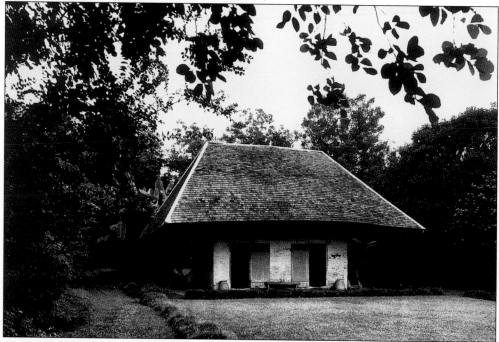

The African House was built in the late 1700s at Melrose and is the only structure of Congo architecture in North America. The house was used as a storehouse and jail for rebellious slaves.

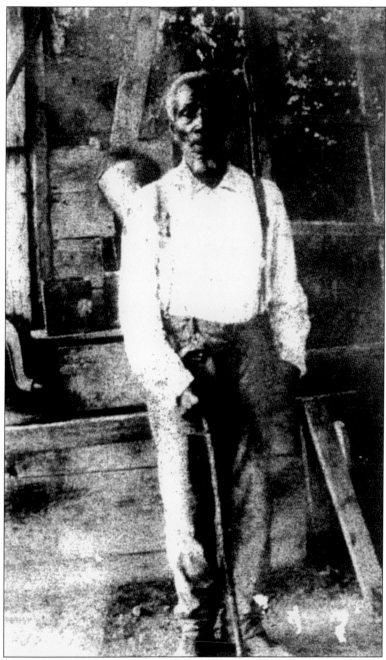

Uncle Israel was a worker at Melrose who lived in the Yucca House for many years. After years of praying, Uncle Israel revealed that the Lord had appeared to him and had granted him the ability to read, if he only read the Bible. Uncle Israel became the preacher at Primitive Rock Church, which was located across Cane River form Melrose. Over the years, when Uncle Israel became too feeble to walk to church, Cammie Henry had a buggy take him to his church services. Uncle Israel suffered from palsy in the last years of his life. Each night, Cammie Henry would take supper to Uncle Israel and feed him with her finest silver utensils. Upon Uncle Israel's death, Cammie Henry prepared him for his coffin and saw that a proper burial was given for him.

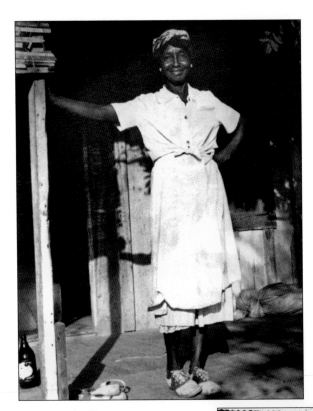

Clementine Hunter moved to Melrose Plantation at the age of five or six. She picked cotton and pecans at the plantation until the 1920s, when she became a maid and cook at the Big House. In 1940, Clementine Hunter started painting. She gave her first painting to Francois Mignon.

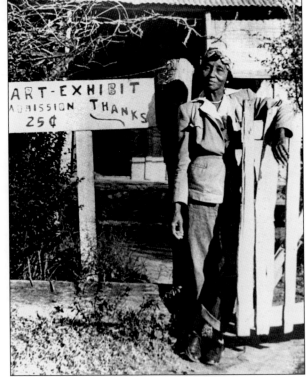

Clementine Hunter is pictured outside of her art exhibit. For a quarter, people could view her artwork. Her earlier paintings, which now sell for thousands of dollars, could be purchased for a few dollars.

58

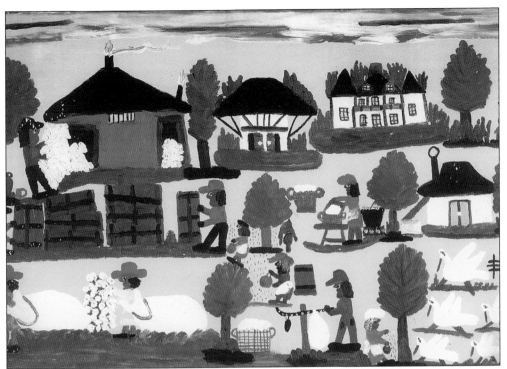

"Plantation Harvest" was painted in 1979. Clementine Hunter painted life at Melrose Plantation. This painting includes the Big House and the African House. Clementine painted mostly at night after working a full day at the Big House.

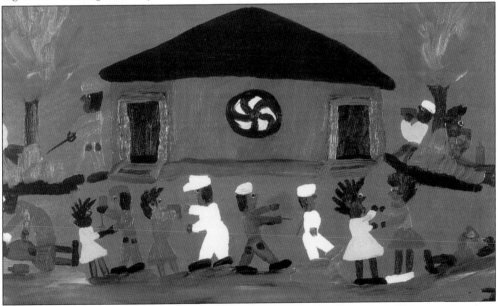

"Saturday Night at the Honky Tonk" was painted in 1963. Clementine Hunter painted on anything she or Francois Mignon could find, including cardboard boxes, the inside of soap cartons, brown paper bags, pieces of wood, and window shades. At first, her primary source of paint was discarded tubes from various artists who had worked at Melrose.

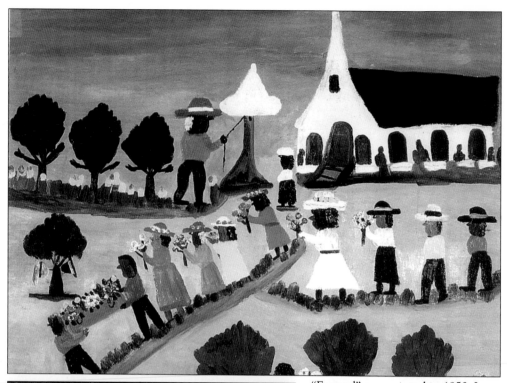

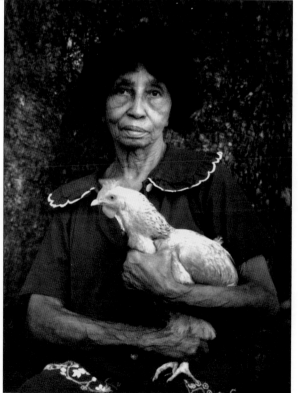

"Funeral" was painted in 1950. In 1955, Clementine Hunter became the first black artist to have her own show at The Delgado Museum, which is now the New Orleans Museum of Art. Also in 1955, at the age of 68, she pained the top floor of the African House during a three-month period. The painting consisted of nine large panels and several small connecting panels, which encircled the room and depicted the story of the Cane River Country.

Over the years, Clementine Hunter became a legendary folk artist. In 1976, her work was included in the United Nations UNICEF calendar. Her artwork has been featured by several universities and at major art exhibitions in New York, California, and Washington, D.C. This picture was taken of Clementine by Curtis Guillet.

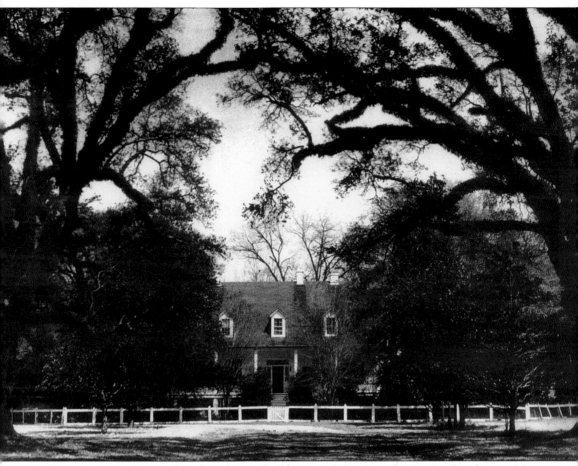

Ambrose Lecomte II started work on Magnolia Plantation's Big House in 1830, when he was 23 years old. The house was burned by the Union army during the Civil War but was rebuilt by Matthew Hertzog in 1889, using the same massive brick pillars, walls, and foundations of the original home. The house is of Greek Revival style. Magnolia has the only row of brick slave quarters still standing in Louisiana. It also has preserved a cotton gin containing a historic cypress mule-drawn cotton press, a Creole overseer's house, a general store, a blacksmith shop, and the pigeonnierre, a large cage where pigeons and other birds are raised.

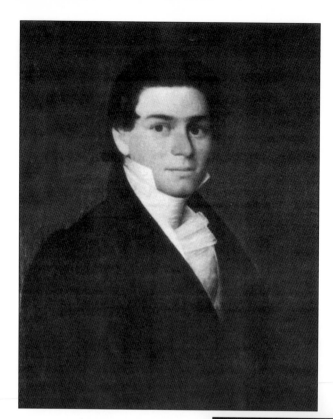

Ambrose Lecomte was born in Natchitoches in 1807. In 1827, he married Marie Julie Buard of Natchitoches. He was a wealthy planter and turfman and was the owner of the famous race horses Lecomte and Flying Dutchman. This portrait was painted by Louis Antoine Collas when Ambrose Lecomte was 21 years old.

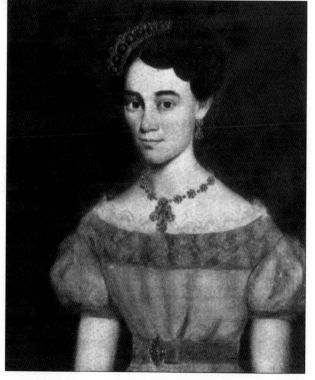

Madame Ambrose Lecomte was born in Natchitoches in 1809. She was the daughter of Jean Louis Buard and Eulalie Emilie Bossier. Her family was one of the oldest European Creole families in Natchitoches. This portrait was painted by Louis Antoine Collas in 1928 when Madame Ambrose Lecomte was 19 years old.

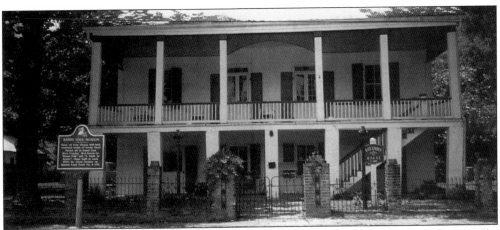

The Kate Chopin House is also known as the Bayou Folk Museum and is located in Cloutierville, on Highway 1, 12 miles south of Natchitoches. The house was built by Alexis Cloutier in the mid-1800s. Oscar and Kate Chopin moved to Cloutierville and purchased the house in 1879, after Oscar Chopin's business had failed in New Orleans. It was during Kate Chopin's years in Cloutierville that she was inspired to write her famous stories of plantation life on lower Cane River. Her collection of short stories, called *Bayou Folks*, was published in 1894. Her most famous novel, *The Awakening*, was published in 1899.

Kate O'Flaherty Chopin was born in St. Louis in 1851. At the age of 19, she married Oscar Chopin, a French-Creole from Louisiana. They resided in New Orleans until 1879 when they moved to Cloutierville. Four years later, Oscar Chopin died of swamp fever. At the time of Oscar Chopin's death, Kate Chopin was 31 and had six children under the age of 12. She remained in Cloutierville and ran the Chopin's plantation and store for more than a year before she returned to St. Louis. Over the next several years, Kate Chopin started to write poetry. In 1889, her first poem was published. Her subsequent works were published in *Vogue*, *Atlantic Monthly*, and *Harper's Young People*. In 1899, at the age of 48, she published *The Awakening*, which was very controversial and banned by numerous libraries. In 1904, Kate Chopin died of a brain hemorrhage. It was not until decades later that *The Awakening* received literary acceptance.

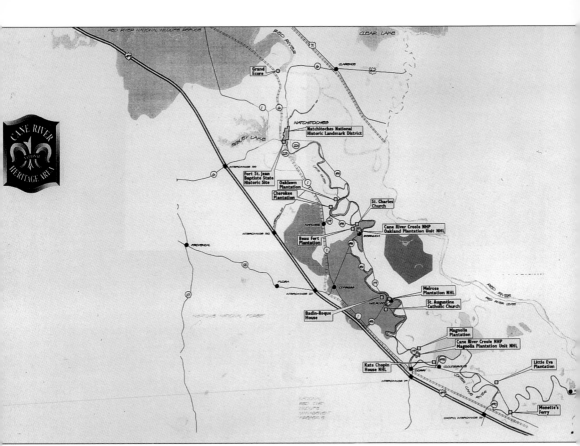

The Cane River National Heritage Area is located primarily in Natchitoches Parish and includes five National Historic sites, three State Historic Areas, the Cane River Creole National Historic Park, and many historic plantations, homes, and churches. This area includes a mixture of cultures that have lived in Natchitoches Parish for the past 300 years, including Europeans, free and enslaved African Americans, Native Americans, and Creoles of French, African, Spanish, and American Indian descent. The purpose of the Heritage Area is to preserve the culture, buildings, and customs of this unique and historic area.

Four

PLANTATIONS OF NATCHITOCHES PARISH

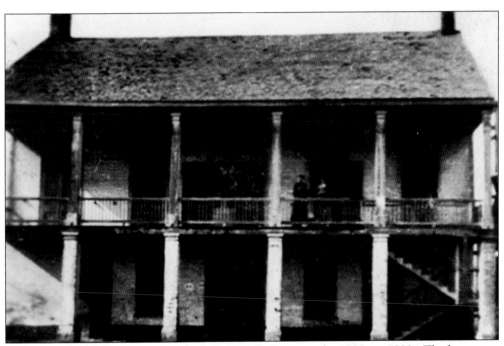

The Marco Plantation House was built by Nicola Gratia in the 1820s or 1830s. The house was sold in 1860 to Marco Givanovich and comprised 5,740 acres, 50 slaves, a large number of mules, and farming implements. The house was located on the old Red River, which was later Cane River, near the outlet to Colfax. The house was dismantled in the early 1900s and its great, winding staircase was salvaged by Cammie Henry and brought to Melrose. Mrs. Cammie built a small house kitchen around it, which was later destroyed by a fire in the 1950s.

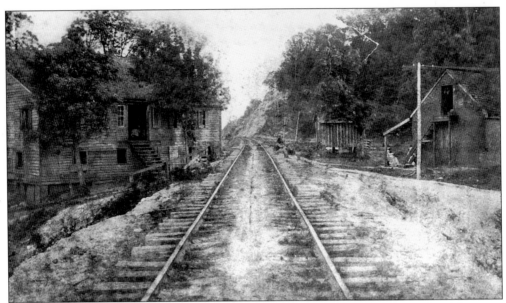

Hidden Hill Plantation is located several miles south of Melrose. It is considered by some historians to have been the inspiration for the book, *Uncle Tom's Cabin*. Renowned folk artist Clementine Hunter was born at Hidden Hill Plantation in either late December 1886 or early January 1887.

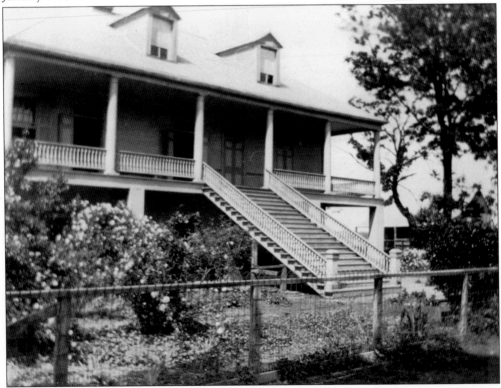

The Roubieu-Carol Jones House is a two-story, white Creole house with a green roof. Francois Roubieu, a wealthy European Creole, built this house in 1814–1815.

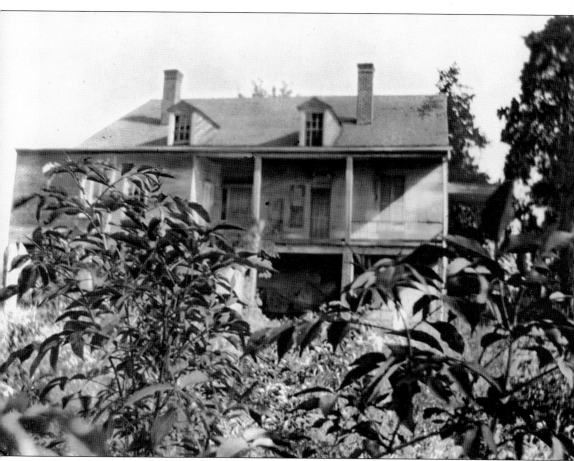

Willow Plantation was built by Alexander Louis DeBlieux *c.* 1825. Willow was used by the Union army as a hospital after the Battle of Mansfield and Pleasant Hill. When the Union army retreated from the hospital, it removed all of the furnishings and even some of the glass out of the windows. Alexander Louis DeBlieux received restitution from the federal government after the Civil War due to his friendship with President Ulysses S. Grant. This photograph shows the rear view of the Willow Plantation House.

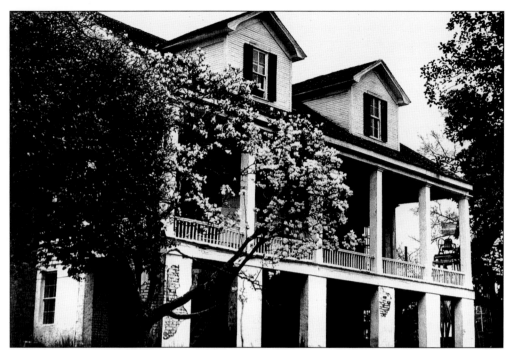

St. Maurice Plantation was built in 1826 by Dennis Fort. The house was of Greek Revival architecture and was located in St. Maurice, in rural Natchitoches Parish. The house was owned by the William Prothro family from 1846 until 1856 and by Dr. David H. Boullt in 1856. The El Camino Real, which means "The Kings Highway," ran in front of the house. The house was destroyed by a fire in the 1970s.

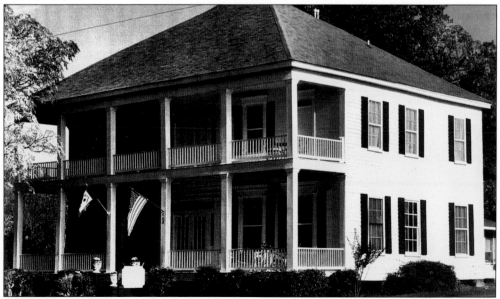

The Cook House is a Greek Revival house that was built in the 1850s on the Ellzey Plantation near Robeline. In the 1880s, upon the completion of the Texas & Pacific railroad, J.E. Keegan purchased the house from the Ellzey estate. The house was disassembled and then moved to its present location in Robeline. The house was used as a hotel for railroad passengers.

Five

Churches, Schools, Buildings, and Lagniappe

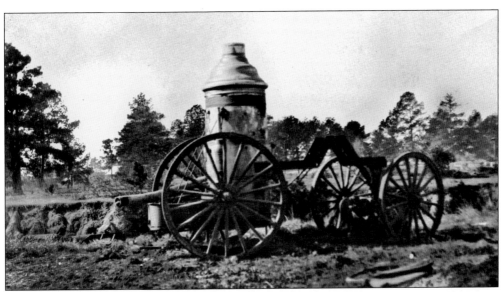

The first fire engine in Natchitoches was bought in 1891 for the Perseverance Fire Company Number One. It was built by the Silsby Manufacturing Company of Seneca Falls, New York, and cost $3,500. The fire engine was christened the *Julie C.* in honor of Miss Julia Caspari, who was the daughter of Captain Caspari and was considered the most beautiful young lady of Natchitoches. The fire engine was permanently named *Rough and Ready*.

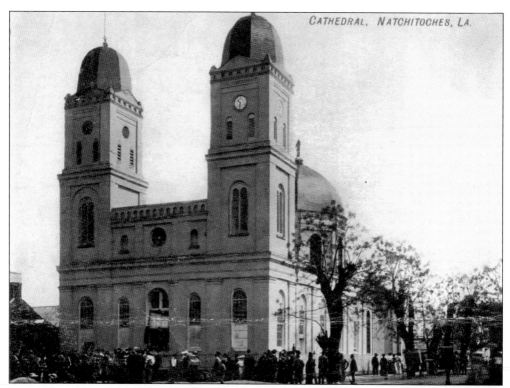

Immaculate Conception Church is the sixth Catholic church built in Natchitoches. It was begun in 1856, but it took almost 30 years before it was completed. Bishop Martin and Vicar-General P.F. Dicharry are buried in the church. The original crystal chandeliers and the baptismal font remain. The first Mass west of the Mississippi was said here.

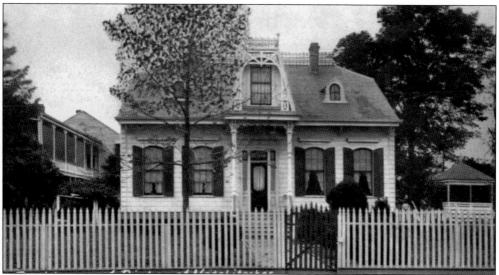

The Catholic Rectory was the first prefabricated building in Louisiana. It was built in New Orleans and shipped to Natchitoches in 1885. It exhibits architectural features of the Italian and Second Empire styles. Baptismal records dating back to 1723 are housed here. Also located on the grounds of the Catholic Rectory is the Bishop Martin Museum.

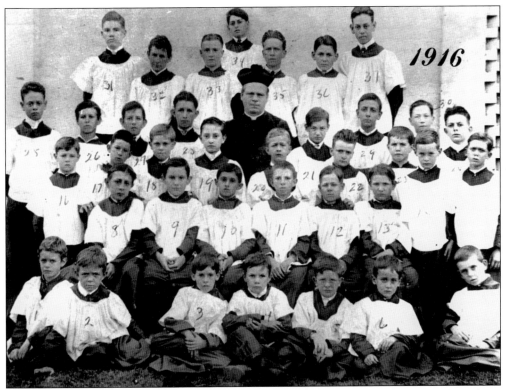

Fr. Anthony Piegay is pictured here with altar boys in 1916. Fr. Piegay was born in 1862 and was ordained a priest in 1887. He became Vicar General in 1905. He was an assistant and pastor of Immaculate Conception Church for 52 years.

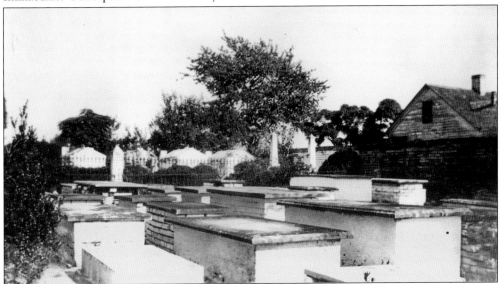

This is the third Catholic Cemetery; the first was located in Fort St. Jean Baptiste and the second was located on Rue Church, directly behind a small chapel that faced Rue Front. In the 1850s, the cemetery was moved to its present site, which is at the foot of Rue Church and Rue Fourth.

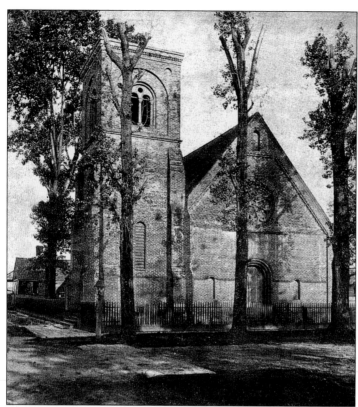

The first permanent Trinity Episcopal Church was built in 1843 and located at the corner of Rue Front and Rue Trudeau. The present church was built in 1857 and the first service was held on Ash Wednesday 1858. Funds to build the church were donated by Gen. J. Watts de Peyster of New York, in memory of his daughter, Marie La de Peyster, who died in 1857. The silver communion vessels given by de Peyster are still used today.

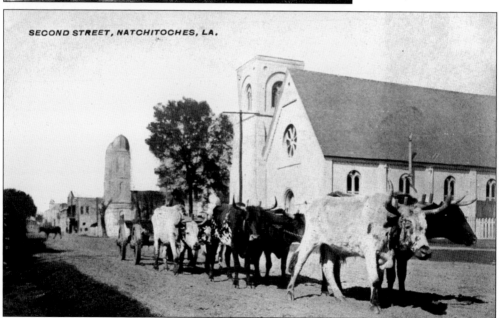

SECOND STREET, NATCHITOCHES, LA.

The architect of the Trinity Episcopal Church was Frank Willis of New York. The church has distinctive Romanesque features and was the first non-Catholic church in Natchitoches. It is the third-oldest Episcopal church in Louisiana. The parish house and classroom building were added in 1962.

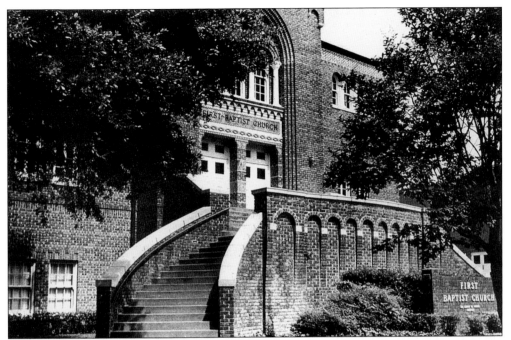

The First Baptist Church congregation was organized in 1879 and a church was built on the corner of Rue Second and Rue Church. The First Baptist Church is now located on Rue Second and Rue Touline and was constructed in 1929.

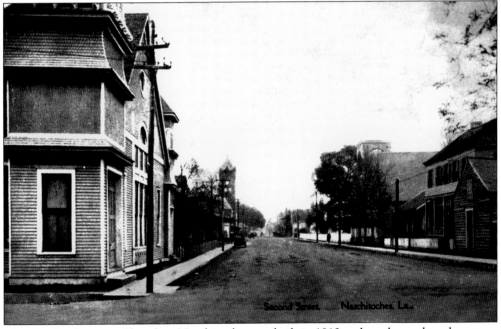

The First Presbyterian Church in Natchitoches was built in 1912 and was located on the corner of Rue Touline and Rue Second, where the new Natchitoches library is currently located. In 1920, lightning struck the church and it burned. The church was rebuilt in 1921 and was demolished in the 1960s.

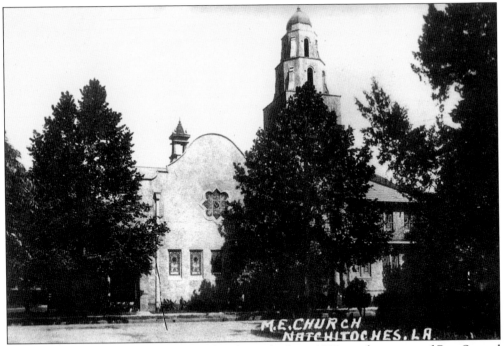

The original First United Methodist Church was built in 1880 on the corner of Rue Second and Rue Lafayette, and it was sold in 1913. The congregation built the church pictured here in 1913, and it was dismantled in 1953. The third church burned in 1954.

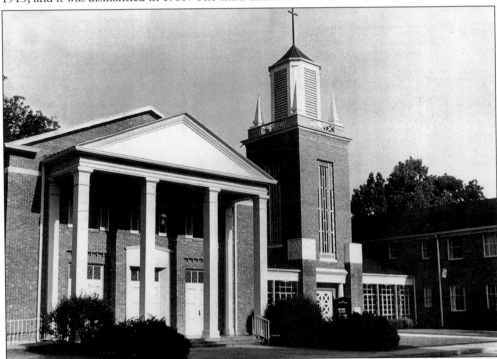

The present First United Methodist Church was built in the same location and has recently been refurbished. The church is located at 411 Rue Second.

The first Natchitoches Parish Courthouse was built in 1827 and demolished in 1888, when the police jury determined that the slate roof could not be stopped from leaking. It was located on the corner of Rue Church and Rue Second.

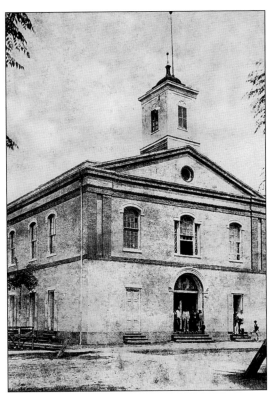

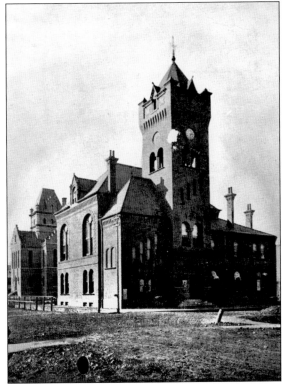

Construction on the second Natchitoches Parish Courthouse began in 1896. It is an example of Romanesque Revival architecture and now houses the State Museum.

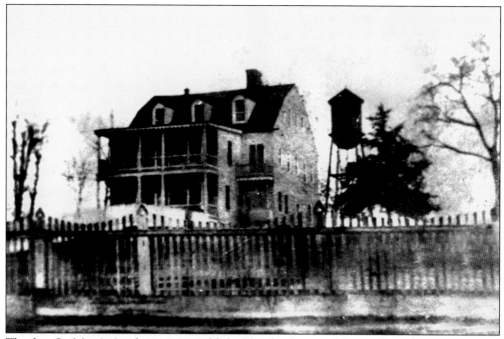

The first St. Mary's Academy, was established by the Sisters of Divine Providence in 1888. It was located on a hill overlooking Rue Touline. St. Mary's Academy was later expanded to two buildings located on the same hill.

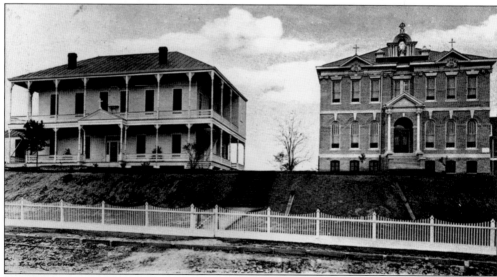

The old and new St. Mary's Academy buildings are pictured here. The house on the left dates to 1846 and was occupied by the Sacred Heart Order, who resided there until 1856. The buildings were then used for St. Joseph College, which had been established by Bishop Martin. The college was subsequently removed and the house again was occupied as a convent by the Sisters of Mercy in 1870. The Sisters of Mercy left in 1878 and the buildings remained vacant until St. Mary's Academy was established in 1888 by five Sisters of Divine Providence, who arrived from San Antonio. St. Mary's School recently celebrated its 114th year of existence. The buildings shown in this picture no longer exist.

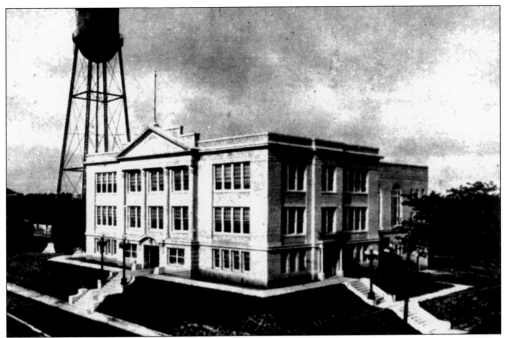

The old Natchitoches High School was located at Rue Third and Rue St. Denis. In the 1940s, the students moved to another school. The Catholic diocese bought the old building and transferred St. Mary's High School there. The second and third floors were made into a gymnasium. This building remained St. Mary's High School until *c.* 1967, when it was razed.

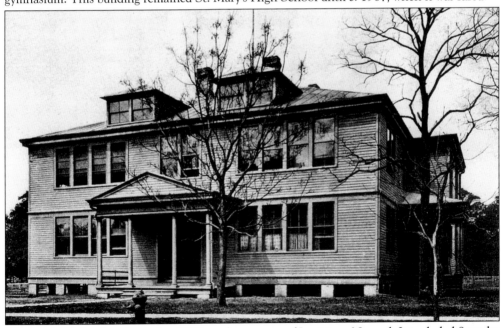

The Model School is pictured *c.* 1907 on the campus of Louisiana Normal. It included 8 grades and a high school along with 10 rooms with 35 pupils to each room. For two half-hour periods each day the lessons were given by the senior education majors under the watchful eye of their college professors.

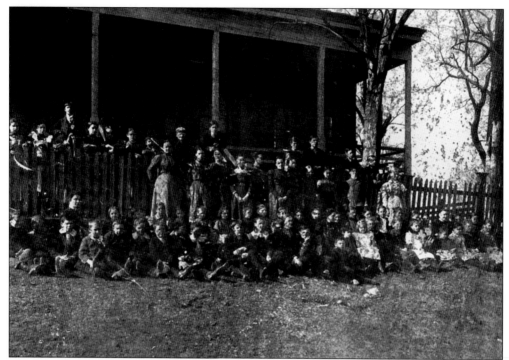

The Natchitoches Grammar School is shown c. 1894. The school was run by Prof. and Mrs. Leon Greneaux. Professor Greneaux was a graduate of St. Louis University while Mrs. M. Greneaux was a graduate of St. Michael's Convent and Louisiana Normal.

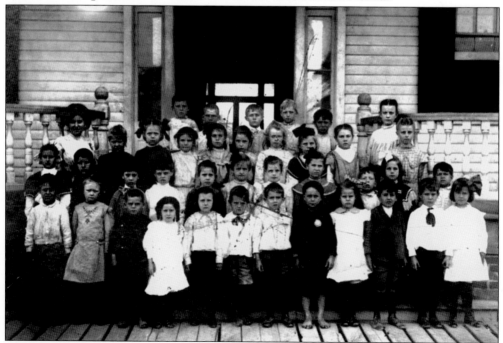

A c. 1915 class picture shows students in front of the Natchitoches Grammar School. The number of students exceeded 100 and the school consisted of grade, middle, and high schools.

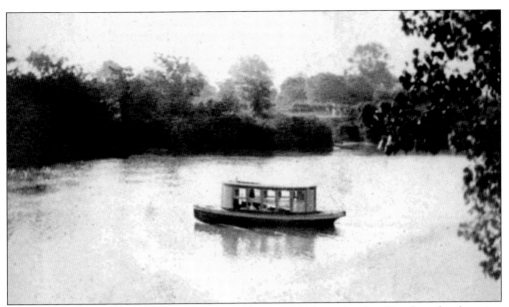

Due to the location of Cane River, many children traveled to school in Natchitoches by using the school boat *Pearl*.

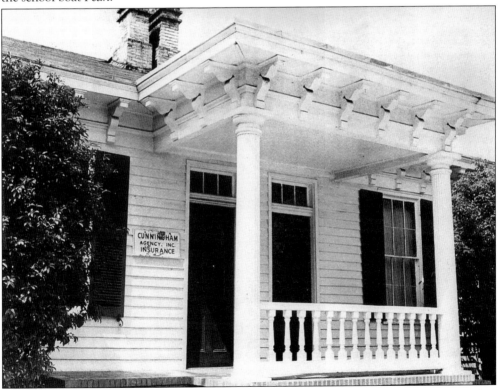

The Cunningham Law Office was the law office of William S. Toumy II. The porch of the law office features Doric columns and a turned baluster railing. The house also contains rare twin central chimneys. The law office is the home of the Natchitoches Historic Foundation and is located at 550 Rue Second.

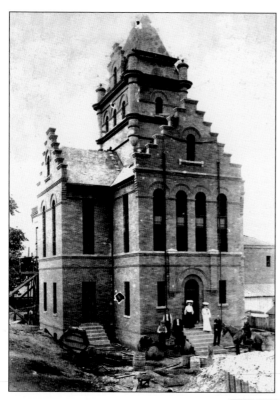

The old Natchitoches Parish jail was located on Rue Church, behind the second Natchitoches Parish Courthouse. This photograph shows the jail being built.

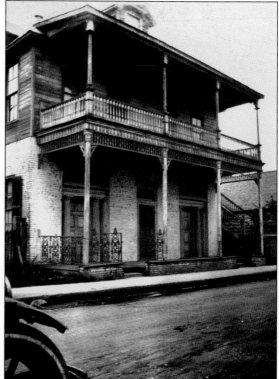

This was the first bank in Natchitoches, and today it is the Pioneer Pub. This building is located at 812 Rue Washington.

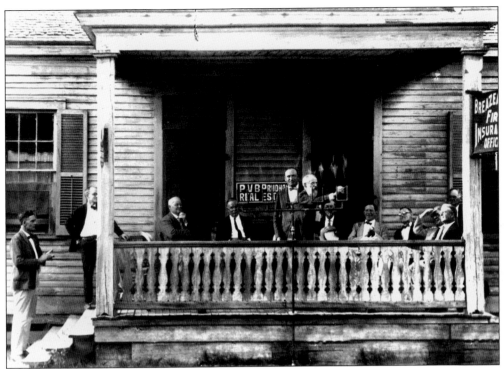

The lighting of the first gas pipes in Natchitoches at Breazeale's Fire Insurance Office on Rue St. Denis is seen *c*. 1926.

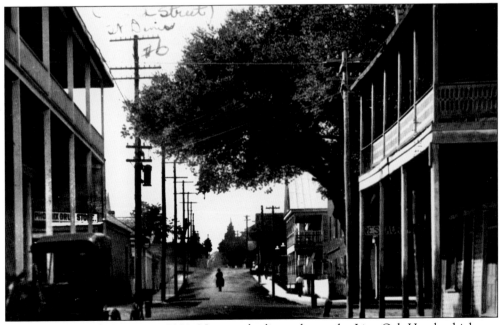

Above is Live Oak Corner in 1911. Next to the live oak was the Live Oak Hotel, which was located at the corner of Rue Second and Rue St. Denis. The Live Oak Hotel burned *c*. 1933.

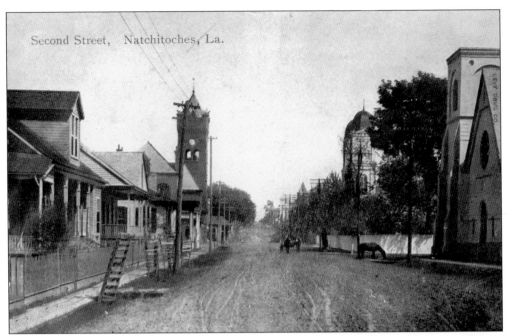

This photograph shows Rue Second c. 1915. At this time, Rue Second was a dirt street. Trinity Episcopal Church, the second Nacthitoches Parish Courthouse, and Immaculate Conception Church can be seen in this photograph.

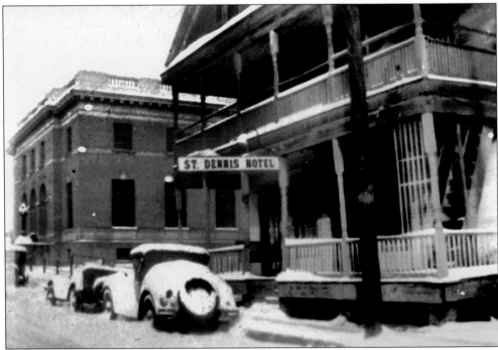

St. Denis Hotel, located on Rue St. Denis behind the Live Oak Hotel, is pictured here after a snowfall.

The Artist Colony was located on Rue Washington on Cane River approximately 200 yards north of Rue Texas. The Newcomb College School of Art in New Orleans used the art colony during the summers for class instruction by the famous artist Ellsworth Woodward.

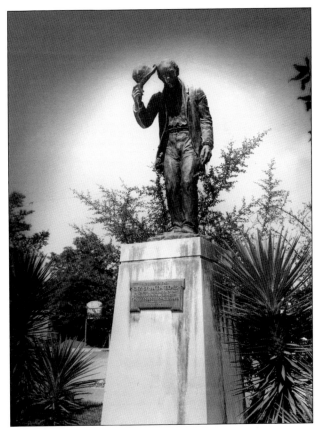

The Uncle Jack statue, which is also known as the "Good Darkie" statue, was located at the northern end of Rue Front. The statue was eight feet high and was given to the city of Natchitoches by Mr. Joe Bryan. Mr. Bryan dedicated the statute in recognition of the black people of the antebellum South, whom he loved while growing up in Natchitoches Parish. The statue remained on Rue Front from 1927 until 1968, and it is now housed at the Louisiana State University Rural Life Museum in Baton Rouge.

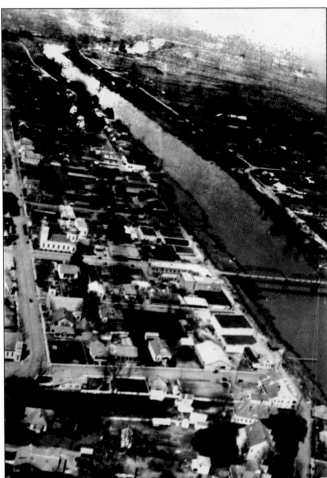

An aerial view highlights downtown Natchitoches and Cane River. The Church Street Bridge, the Nakatosh Hotel, and the Immaculate Conception Church can be seen in this photograph.

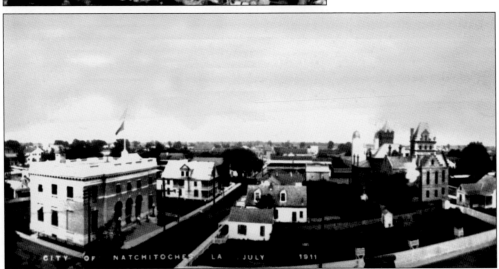

This photograph of Natchitoches was taken from a water tower in July 1911. The Natchitoches Post office can be seen on the left and the Natchitoches Parish Jail can be seen on the right.

Six

DOWNTOWN DEVELOPMENT

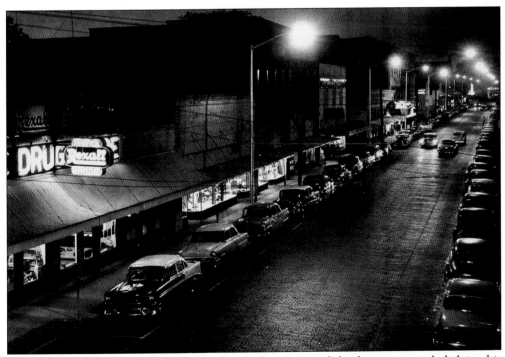

Rue Front is pictured at night during the 1950s. Some of the businesses included in this photograph, starting from the left, are P. & C. Rexall Drug Store, Nichol's Dry Goods, the People's Hardware Store, and Morgan & Lindsey.

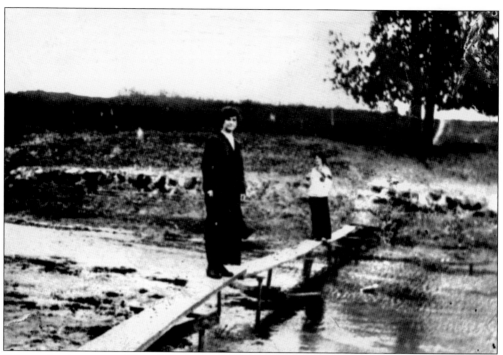

Prior to the damming of Cane River, the water level on the river fluctuated greatly. At times the water level would drop low enough for people to cross it using a plank walk like the one shown here, c. 1914.

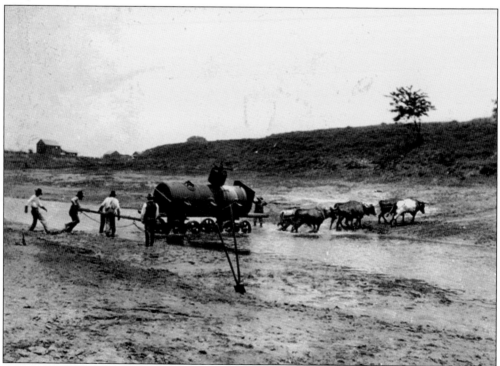

Farmers drive an ox team across the Cane River during the river's low water level, c. 1910.

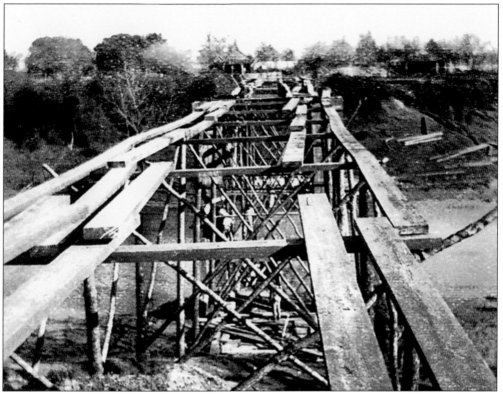

The Youngstown Bridge Company started construction on the iron drawbridge that spanned Cane River in September 1893.

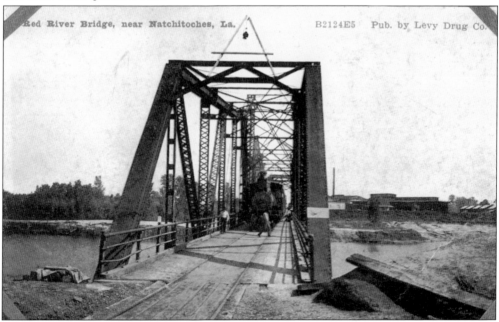

Red River Bridge, near Natchitoches, La. B2124E5 Pub. by Levy Drug Co.

The construction was overseen by the Natchitoches Cane River Bridge Company, a corporation that was organized in 1890 to build the bridge.

The bridge was owned jointly by the City and Parish of Natchitoches. This photograph shows the Church Street Bridge, looking west.

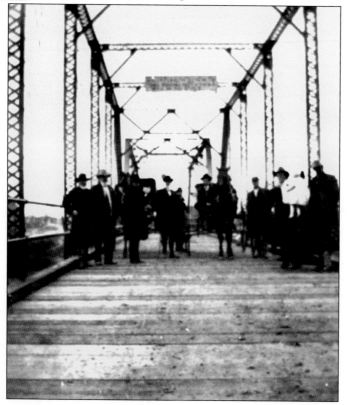

The bridge was completed in February 1894. This photograph shows the first crossing of what became known as the Church Street Bridge.

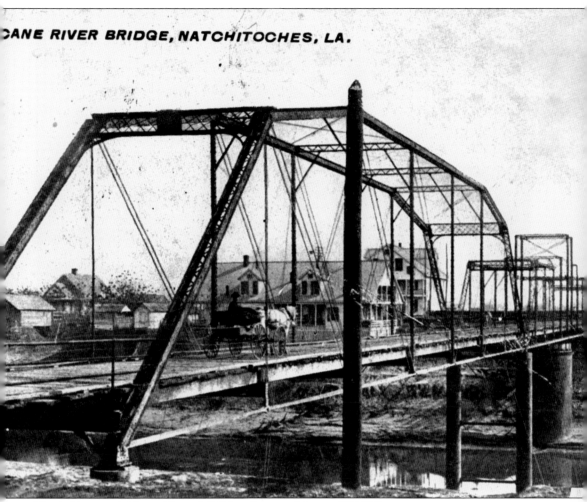

The bridge was 16 feet wide and 480 feet long, and it cost $15,500.

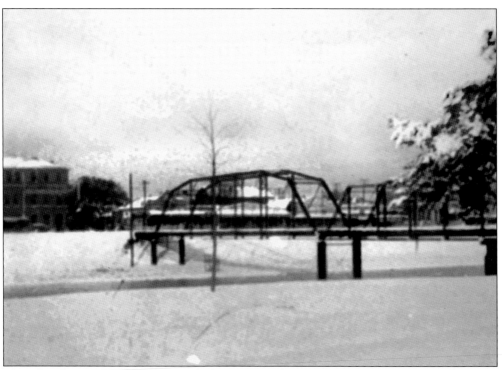

The Church Street Bridge is pictured after a snowfall. Cane River is frozen and Natchitoches residents were able to cross it on foot. In the background is the Nakatosh Hotel.

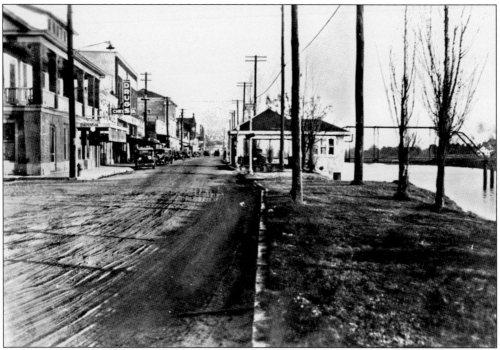

Rue Front started to develop slowly, as can be seen from this photograph showing Rue Front at Rue Touline looking north. Rue Front is a dirt road.

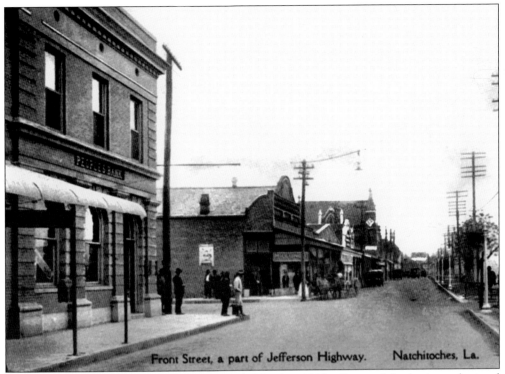

Front Street, a part of Jefferson Highway. Natchitoches, La.

This image shows Rue Front at the Nakatosh Hotel *c.* 1920s. Some of the business depicted in this photograph are McClung Drug, Antoon's Barbershop, Lewis's, DeBlieux's, West Bros. Department Store, and Devargas Jewelers.

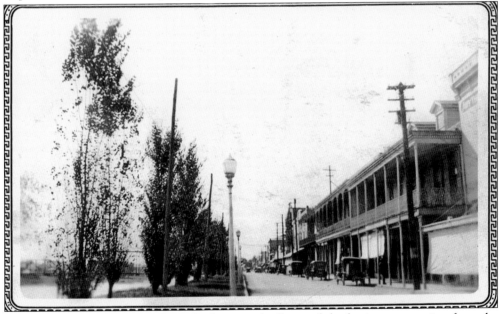

This photograph shows Rue Front looking south. Some of the businesses, starting from the right, are Kaffie-Frederick Hardware Store, Reese's Variety Store, Todd's Department Store, Keegan's, Hughes, American Department Store, Levy Drug Co., and Kirkland Optometry.

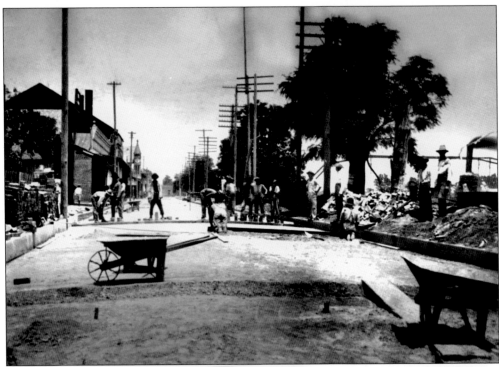

Rue Front Street was bricked in the 1920s and it was expanded in the 1930s through the Works Progress Administration. During Earl Long's tenure as governor in the 1960s, the State Department of Highways wanted to remove the bricks and pave Rue Front. Numerous women in town literally laid down on the Rue Front in front of the highway department's bulldozers. When the highway department officials notified Governor Long, he asked how many women were involved. He was told over 100. Governor Long is reported to have said, "Turn the bulldozers around and let's go home."

Rue Front still contains the bricks that were placed there in the 1920s and 1930s. The bricks will soon be taken up, repaired, and returned to Rue Front.

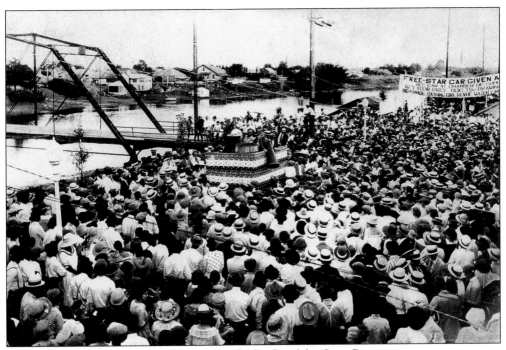

This auction occurred during trade days on the banks of the Cane River

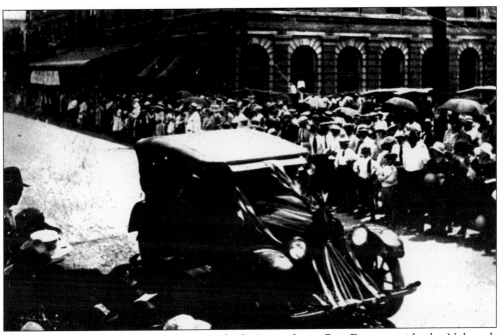

The citizens of Natchitoches enjoy a trade day's parade on Rue Front outside the Nakatosh Hotel and across Rue Church. During the day's parade, citizens would sell a variety of goods on Rue Front and along the banks of Cane River.

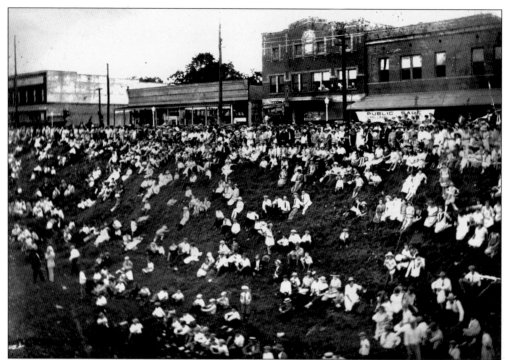

The citizens of Natchitoches enjoy an event occurring on the banks of Cane River while sitting on the hill overlooking the river.

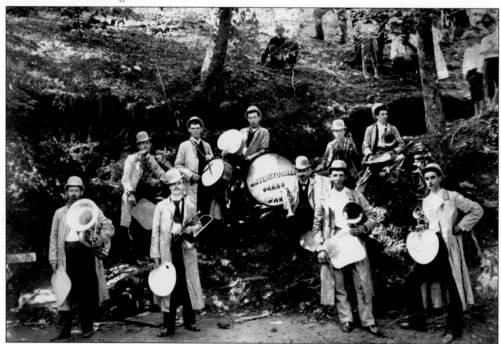

Natchitoches has a long standing tradition of providing entertainment on Rue Front and along the banks of Cane River. The Natchitoches Brass Band was one of the first groups to start this tradition.

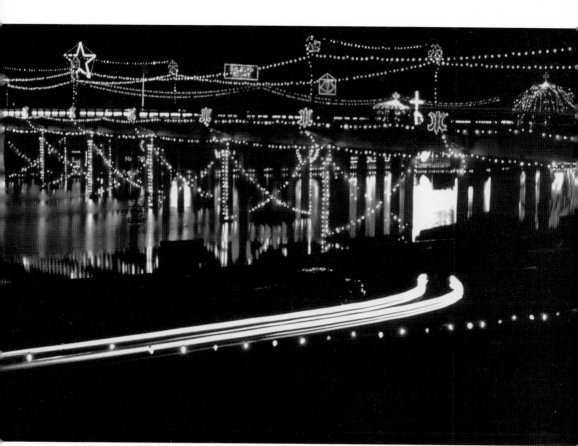

Natchitoches is best known as the City of Lights and for its annual Christmas festival, which occurs on the first Saturday in December. The Christmas festival was started in 1926 when Max Burgdof, the city's chief electrician, approached several local businesses, which put up money to purchase lights that were strung on Rue Front. Over the years, the lights were extended from Rue Front to encompass the entire downtown area. In addition, Max Burgdof and later Charles Solomon, the successor chief electrician, along with Charlie Maggio, built dozens of Christmas set pieces, which are still displayed today along the banks of Cane River.

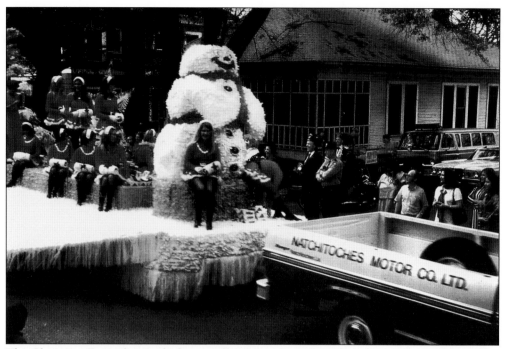

The Christmas Festival started when small groups of people gathered downtown and watched the Christmas lights being turned on. Over time, the Natchitoches Chamber of Commerce organized an annual event, which occurs the first Saturday in December and includes a parade and fireworks. Today, the event attracts more than 100,000 spectators.

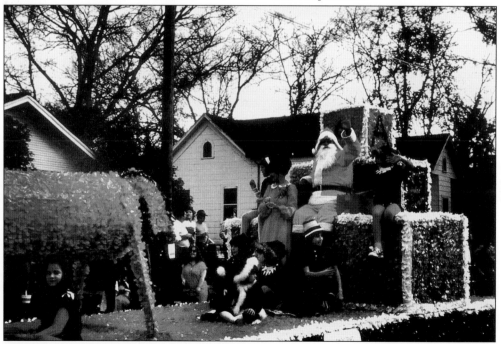

It is a tradition during the Natchitoches Christmas Festival parade that Santa Claus rides on the last float.

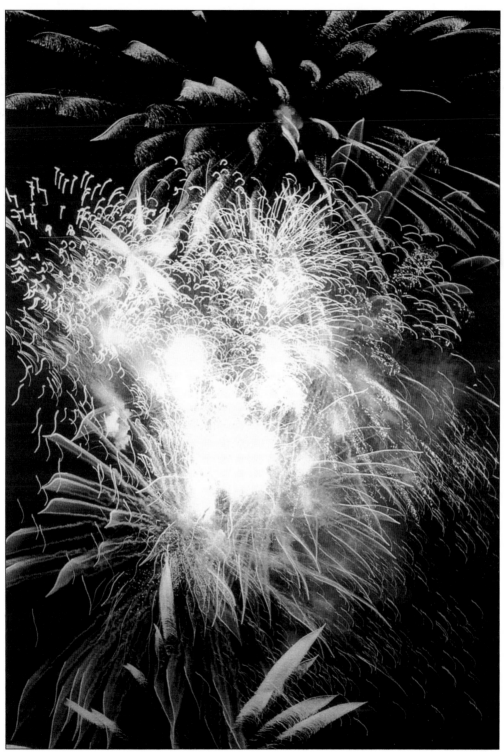

The City of Natchitoches has expanded the firework shows from the first Saturday in December to every Saturday in December and New Year's Eve.

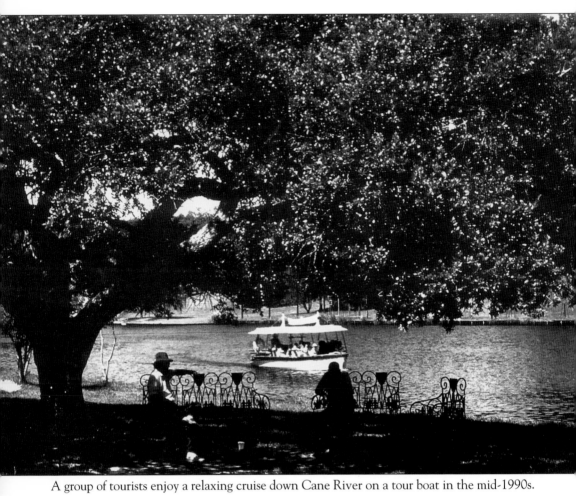

A group of tourists enjoy a relaxing cruise down Cane River on a tour boat in the mid-1990s.

Seven

COMMERCE IN NATCHITOCHES

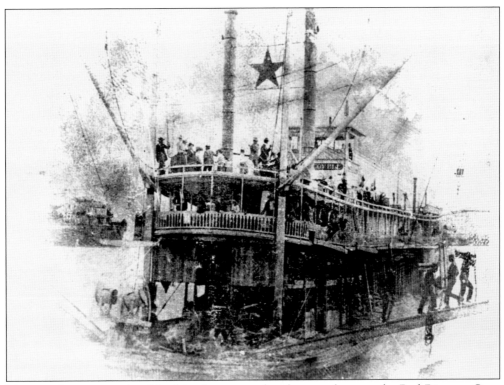

Most goods transported to Natchitoches were taken by steamboat up the Red River to Cane River and then to downtown Natchitoches. Every farm had a landing. Shown are goods being removed from the *W.T. Scovell* on the banks of Cane River near Rue Front.

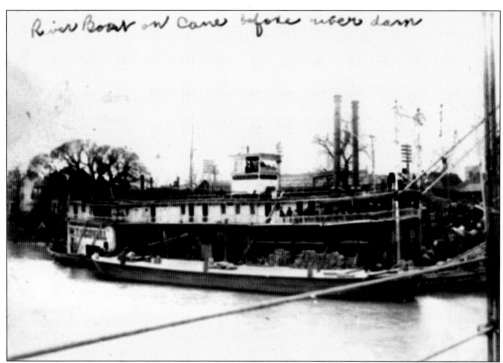

River Boat on Cane before weir dam

The *W.T. Scovell* is pictured on the banks of Cane River near Rue Front in 1908.

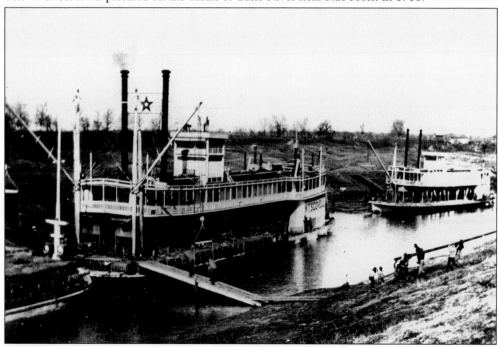

The steamer *W.T. Scovell* is docked at Twenty-four Mile Landing, Cohen Plantation. Frank Scovell was the steamer's master, George Adams was clerk, John Clark was mate, William Redman and T.M. Wells were pilots, Bob Bowman was engineer, and Dave White and Ike Walcott were stewards.

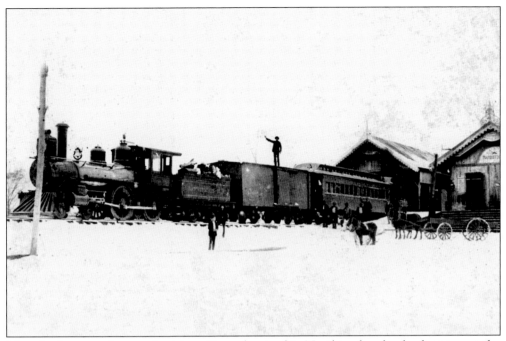

Many freshmen students at Louisiana Normal arrived in Natchitoches for the first time at the train tap line at Chaplin's Lake, located near the campus of Northwestern State University.

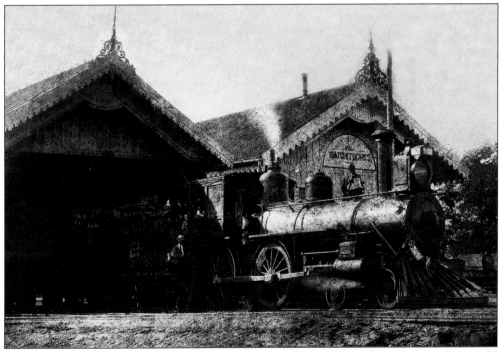

Many residents of Natchitoches boarded trains at the Jefferson Street depot for trips that would take them throughout Louisiana.

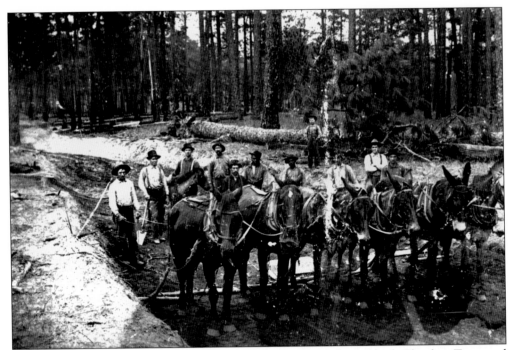

Shown above is one of the many mule teams used to build the railroad. The first Texas and Pacific railroad bypassed Natchitoches for Cypress, but the company eventually established a railroad in Natchitoches.

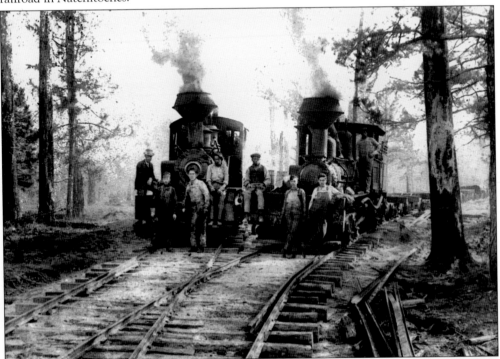

These steam engines were owned by the Weaver Brothers in the early 20th century in Natchitoches Parish.

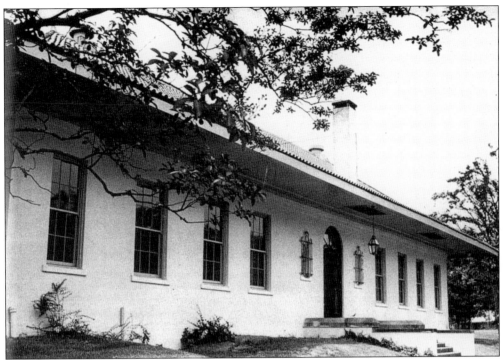

The Natchitoches City Court served as the Natchitoches Land and Railroad Company passenger depot from 1910 to 1923.

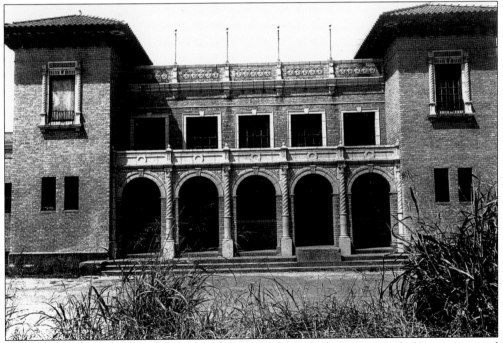

The Texas & Pacific Railroad depot, located in Natchitoches, is currently being renovated through funds from a grant by the Cane River Heritage Area. Once it is renovated, it will house a museum of African-American history.

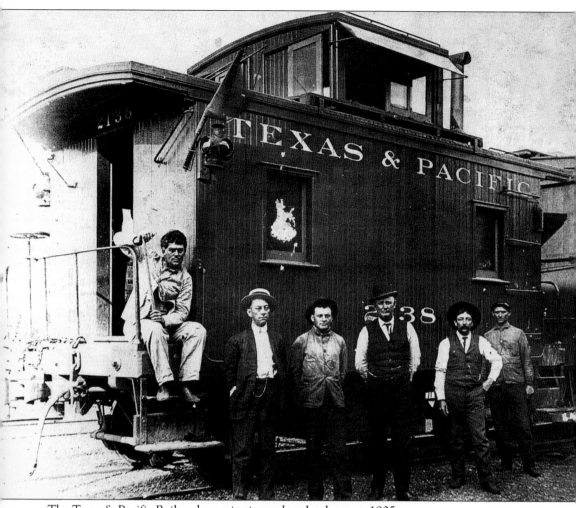

The Texas & Pacific Railroad crew is pictured at the depot, *c.* 1905.

Eight

LOUISIANA NORMAL AND NORTHWESTERN STATE UNIVERSITY

Leopole Caspari was born in France in 1830 and immigrated to Louisiana. He lived briefly in New Orleans and settled in Cloutierville, where he started a very successful mercantile business. In 1884, he was elected to the Louisiana House of Representatives, where he served for the next four years. In 1884, he sponsored a bill establishing the Louisiana State Normal School. The school is now known as Northwestern State University. A debate arose as to the location of the school and through Representative Caspari's influence, Natchitoches was chosen as the site.

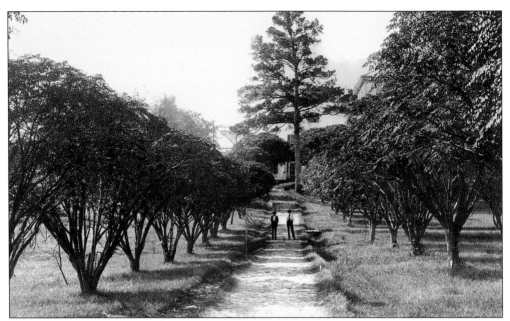

This photograph depicts the entrance to Louisiana Normal. In January 1885, the Board of Administration at Louisiana Normal hired its first maintenance person. The salary for this position was not to exceed $15 per month.

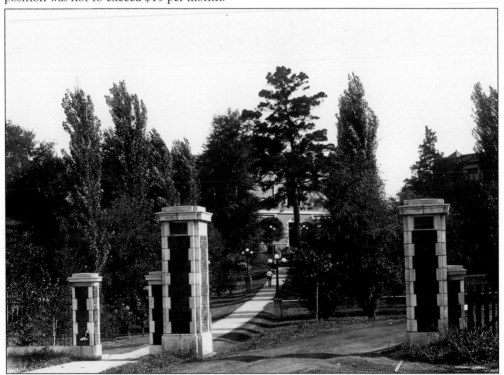

This is the old normal walk with the convent building in the background. Louisiana Normal's first president, Dr. Edward Cheib, referred to the establishment of Louisiana Normal as a half-ruined building surrounded by a wilderness of thorns and trees.

Judge Henry Adams Bullard was born in Massachusetts in 1788. He received his bachelors and masters degrees from Harvard University and he studied law in a Philadelphia law firm. Bullard joined Jose Alvarez de Toledo in his unsuccessful journey to Nacogdoches to establish an independent Texas; he was one of the few rebels to survive. He fled to Natchitoches, where he met and married Sarah Maria Kaiser. He was active in the Whig party and was elected judge, U.S. Representative, Associate Judge of the Louisiana Supreme Court, and Secretary of State of Louisiana. He later became dean of the Louisiana State Law School and was the first professor of civil law in the United States.

In 1840, Bullard Hall was donated to the Sacred Heart Order, which opened the house as a finishing school for young ladies. In the late 1870s, a yellow fever epidemic killed all of the nuns and the Sacred Heart Order decided not to reopen. It was later purchased by the citizens of Natchitoches and given to the State of Louisiana as a site for Louisiana Normal, which later became Northwestern State University.

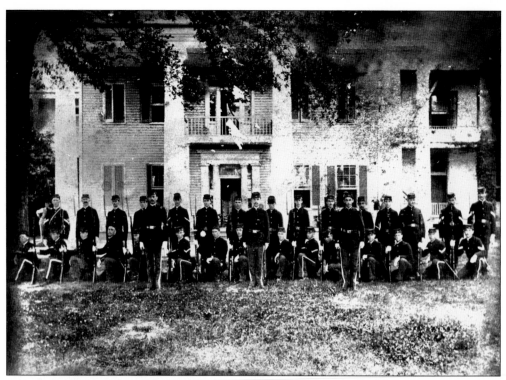

During the Red River campaign of the Civil War in 1864, federal troops under Col. Victor Vifquin temporarily occupied Natchitoches. The colonel suspected that ammunition and perhaps Confederate troops were hiding in the Bullard mansion. However, he found none.

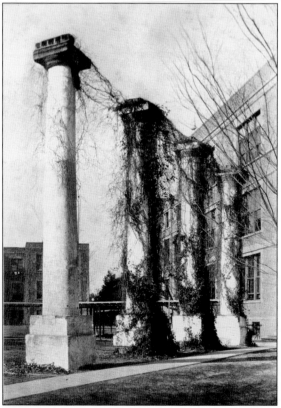

Three columns of the Bullard mansion remain and are the symbol of Northwestern State University. Four columns can be seen in this photograph; the fourth column was removed in the mid-1900s.

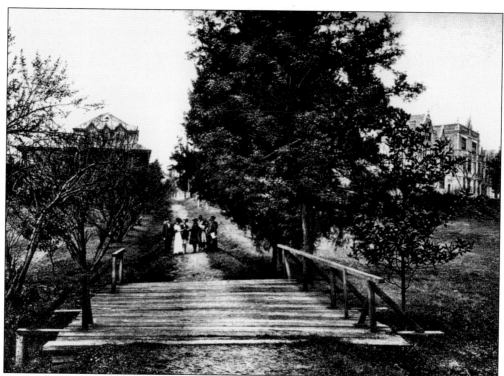

This photograph of Normal Hill was taken from Chaplin's Lake.

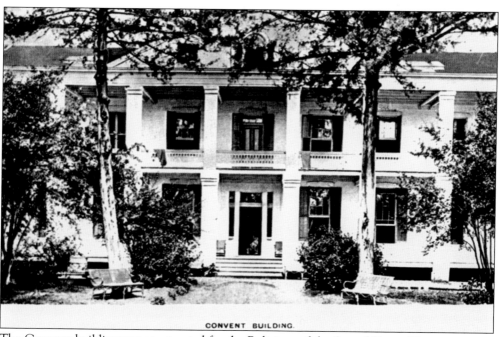

CONVENT BUILDING.

The Convent building was constructed for the Religious of the Sacred Heart. The sisters went to Natchitoches and established the first Catholic school in north Louisiana with six pupils in 1847. The convent building housed a chapel, assembly room, and student dormitories.

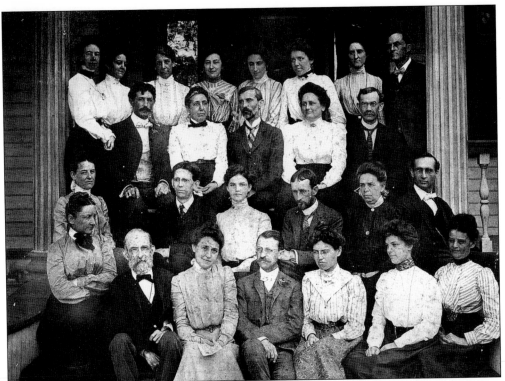

The 1902 Louisiana Normal faculty consisted of 26 professors. The president in 1902 was Beverly C. Caldwell. Male professors were paid $1250 per session while female professors were paid $750. The number of female faculty members at Louisiana Normal eventually outnumbered the male faculty members 19 to 7.

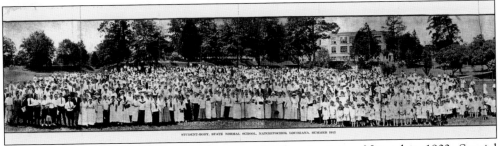

Pres. Beverly C. Caldwell introduced summer school to Louisiana Normal in 1903. Special activities were planned for the summer term, including lectures, musical entertainment, nature trips, and visits to historical places. This photograph shows the Louisiana Normal summer class of 1915.

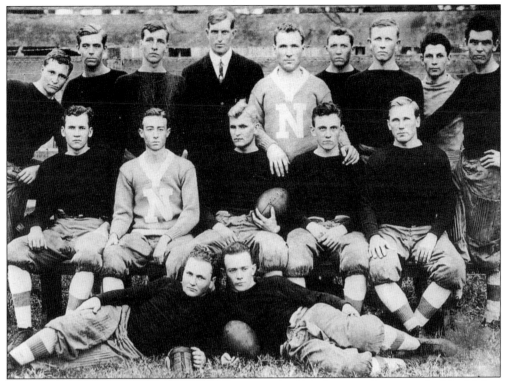

The 1913 Louisiana Normal football team consisted of 16 players and was coached by H. Lee Prather, who was very successful. The football equipment consisted of 13 pairs of plow shoes, trousers, and cotton jerseys. The team did not have a single helmet.

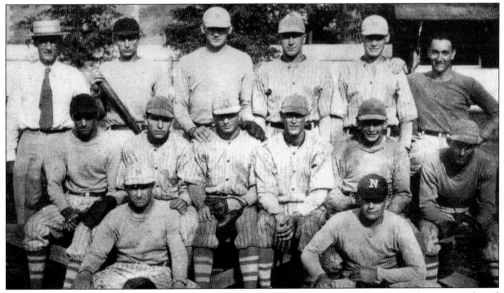

The 1930 Louisiana Normal baseball team was coached by C.C. Stroud. The team played Louisiana College, Stephen F. Austin, Southwestern, and Louisiana Tech. Judge R.B. Williams, standing second on the left, played catcher and center field. Williams often said he could catch anything but could not hit worth a lick.

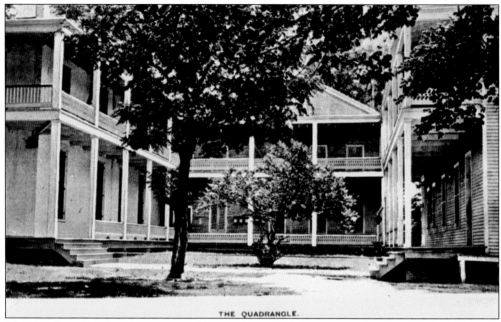

THE QUADRANGLE.

The Quadrangle at Louisiana Normal is shown *c.* 1924. It is believed that the buildings are the Matron's building, which was a women's dormitory; the dining hall; and East Hall, which was a men's dormitory.

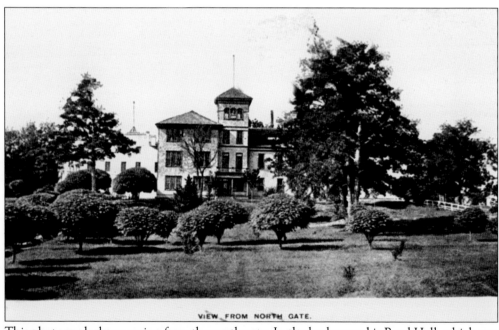

VIEW FROM NORTH GATE.

This photograph shows a view from the north gate. In the background is Boyd Hall, which was an academic building. This photograph was taken *c.* 1924.

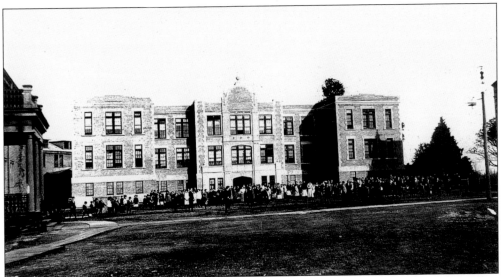

The Model School (left) was erected in 1900 under the tenure of Pres. Beverly C. Caldwell. It contained ten classrooms, four large corridors, and ten cloakrooms. Instruction at the Model School included all grades and was open to any student in the state. Guardia Hall (center) was named after Prof. Edward Guardia. The hall was one of the original buildings of the Quadrangle, and it housed the George Williamson Museum of History and the Louisiana Studies Institute's photographic collection.

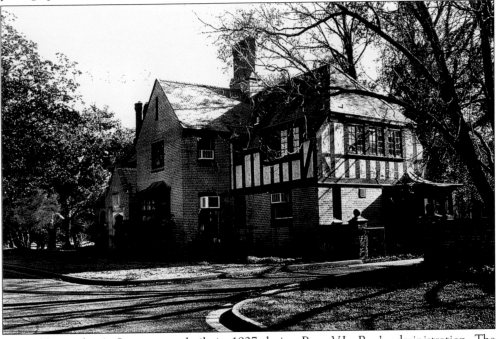

The Old President's Cottage was built in 1927 during Pres. V.L. Roy's administration. The architects were Favrot and Livaudias, Ltd. of New Orleans, and the style of the cottage is Normandy French. It was the home of 10 Northwestern presidents. In the mid-1960s, a new home for the president was constructed. It is now the Alumni Center at Northwestern State University.

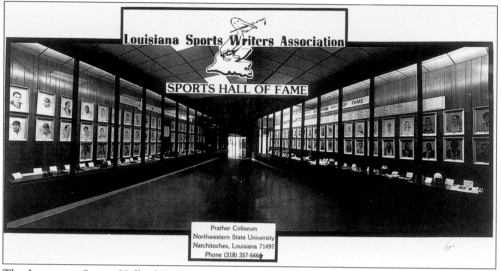

The Louisiana Sports Hall of Fame was founded in 1958 and its first inductees were Gaynell Tinsley, Tony Canzoneri, and Mel Ott. Since 1973, the Louisiana Sports Hall of Fame has been showcased in Prather Coliseum on the Northwestern State University campus. Each year, notable Louisiana sports figures such as Pistol Pete Maravich, Y.A. Tittle, Terry Bradshaw, Elvin Hayes, and Coach Eddie Robinson have been inducted.

The National Center for Preservation Technology and Training was created by Congress in 1992. The NCPTT is an interdisciplinary program of the National Park Service designed to advance, promote, and enhance the preservation and conservation of prehistoric and historic resources in the United States. The NCPTT is housed in the former Women's Gym on the campus of Northwestern.

114

Nine

DISTINGUISHED CITIZENS

Dr. John Sibley was a surgeon's mate in the Continental Army during the War of Independence. In September 1802, he and his family moved to Natchitoches. In March 1803, he journeyed up the Red River and made numerous contacts with the Native Americans of the Red River and Spanish Texas regions. Through correspondence with President Thomas Jefferson, he informed the president of the vast region and culture of the Indian nations, which inhabited part of the newly acquired Louisiana Purchase. In return, President Jefferson appointed Dr. Sibley surgeon to the United States Army and Indian agent to the U.S. Garrison at Fort Claiborne in Natchitoches.

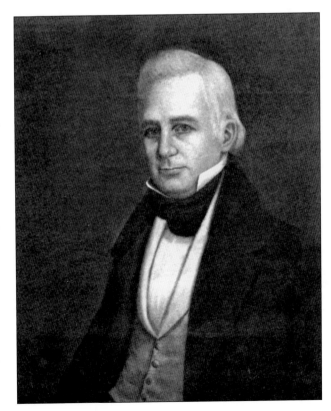

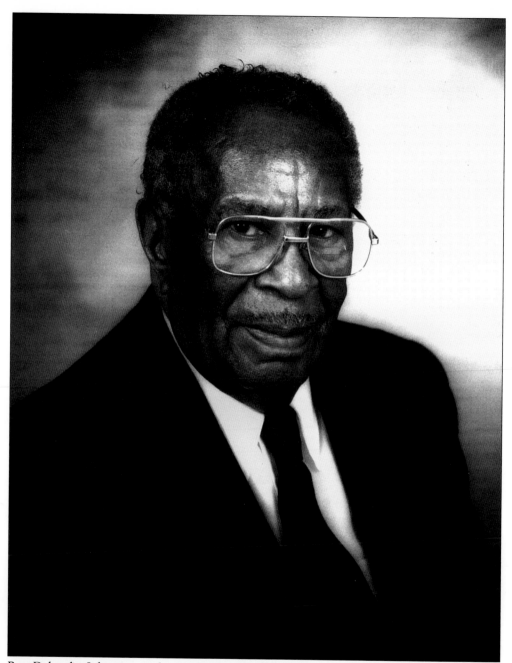

Ben Deloache Johnson was born near Campti, Louisiana in 1910, to sharecropper parents. He did not receive a formal education, but at a young age displayed a knack for selling things. After training as an undertaker's assistant, he opened his first funeral home in Winnfield, Louisiana in 1930. A few years later, Johnson opened his second funeral home in Natchitoches. Through the Winnfield Funeral Home and other businesses, he became one of the most successful African-American businessmen in the United States. He has donated millions of dollars for educational endeavors.

Pierre Evariste Bossier was born in 1797 to one of the first European Creole families to settle Louisiana. His father and uncle had been soldiers in the French Army and had escaped to Louisiana to avoid political persecution. Bossier enlisted in the Louisiana militia and rose to the rank of general; he also became a very successful cotton and sugar cane planter on his plantation, Live Oaks, which rested on Cane River. A state senator and a U.S. congressman, Bossier died in office in 1844 and is buried in the Catholic Cemetery in Natchitoches.

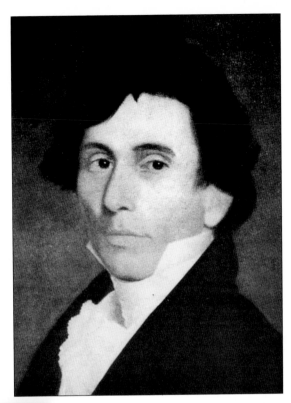

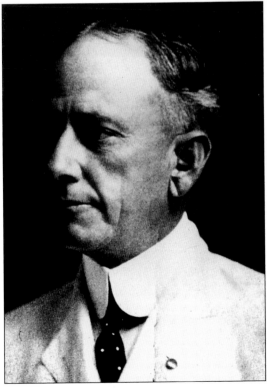

Mayor Theodore Edward Poleman served as mayor of Natchitoches from 1920 until 1922. E.S. Cropper, a resident of Natchitoches, accused employees of the City of Natchitoches of damaging his medicinal wells. Mayor Poleman tried to appease Mr. Cropper, but Cropper refused to attend a meeting where his accusations could be addressed. On November 10, 1922, Cropper shot Mayor Poleman on Rue St. Denis. Mayor Poleman died several days later. Cropper was found guilty and spent the rest of his life in prison.

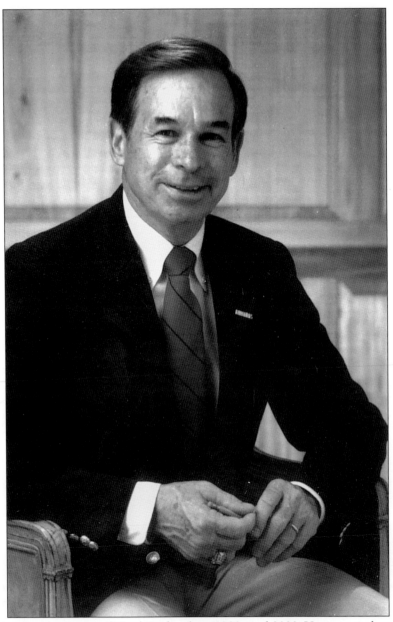

Joe Sampite served as mayor of Natchitoches from 1980 until 2000. He is married to the former Hazel Barns and is the father of four children. Sampite served in the United States Air Force during the Korean War and was a coach and teacher for 17 years at St. Mary's High School and Jesuit High School. He was president of the Louisiana Teachers Association, the Louisiana Municipal Association, and a member of the Louisiana Municipal Retirement Board. In 2000, he was inducted into the Northwestern State University Long Purple Line. Also in 2000, the *Shreveport Times* acknowledged him as one of the top 100 influential people of North Louisiana. In 2002, Sampite was inducted into the Louisiana Political Hall of Fame. During his tenure as mayor, the city of Natchitoches expanded greatly. Known for his white socks and "I Love Natchitoches" stickers, "Mayor Joe" helped Natchitoches become one of Louisiana's most popular tourist destinations.

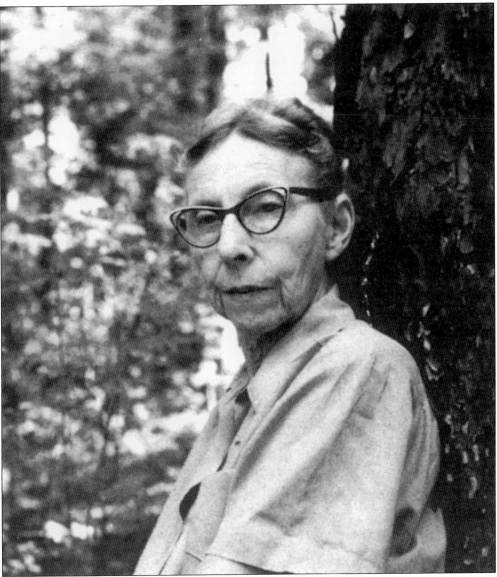

Caroline Dormon was the first woman employed in forestry in the United States. She helped establish Kisatchie National Forest, which comprises 600,000 acres and stretches over seven parishes in North and Central Louisiana. Her family owned a tract of land named Briarwood, where Caroline Dormon resided. At Briarwood, she collected and replaced her favorite native plants. Briarwood is now a nature preserve used by conservationists and horticulturists from around the world. It is located in the sandy hills of Natchitoches Parish on Louisiana Highway 9 between Saline and Campti, Louisiana.

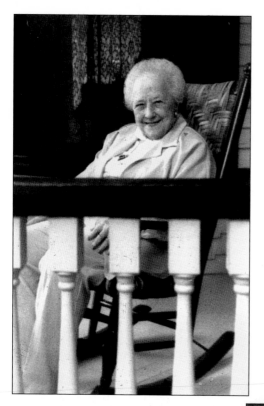

Lucille Mertz Hendrick served as dean of women at Louisiana Normal. She received the Outstanding Woman of the Year award from the Natchitoches Chamber of Commerce and has also been named Outstanding Tour Guide for the State of Louisiana. She is a genealogist, preservationist, and historian, and was the tour guide at Beau Fort Plantation for 12 years. Referred to as "Miss Cissy," she is known for her storytelling, charm, and Southern hospitality.

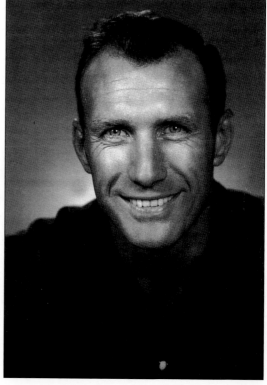

Grits Gresham is the shooting editor of *Gun and Ammo* magazine and editor-at-large of *Petersen Hunting* magazine. He is the author of seven books on hunting, fishing, and outdoor life. For more than three decades, he has served as host of several outdoor television programs, including ABC's "The American Sportsman." Gresham has written for numerous hunting, fishing, and outdoor magazines. He was a charter member of the Miller Lite All Stars and appeared in several television commercials for the company. He is also a member of the Louisiana Sports Hall of Fame.

Curtis Guillet has owned a photography studio in Natchitoches for 55 years. He has received numerous awards for photography, including first place in the prestigious Graflex Competition.

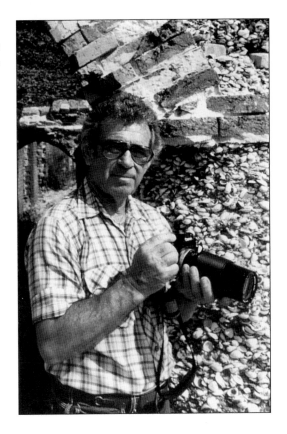

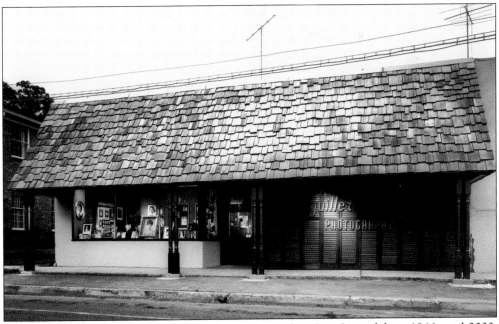

Curtis Guillet's former photography studio was located on Rue Second from 1946 until 2000. His new studio is now located on Fulton Road.

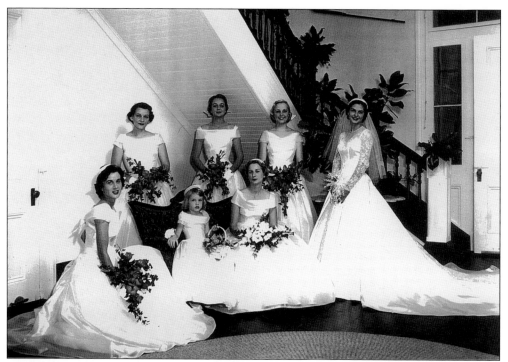

This photograph was taken by Curtis Guillet at the wedding reception of Mary Gunn and J. Bennett Johnston at Magnolia Plantation.

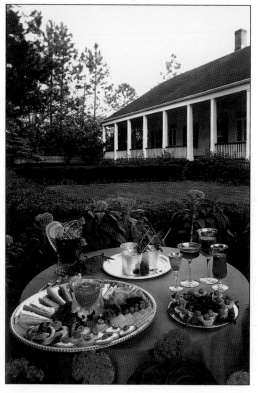

Curtis Guillet is a pioneer of on-location photography for product advertising. In the 1970s, he shot a series of photographs for The Service League of Natchitoches, in which he placed a variety of Louisiana food products in exterior locations. This image was taken at Beau Fort Plantation.

Robert "Bobby" Harling is the author and playwright of *Steel Magnolias*. He was instrumental in having *Steel Magnolias* filmed in Natchitoches and has a cameo appearance as the preacher in the movie.

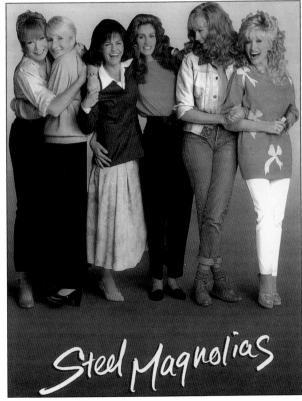

Steel Magnolias starred Sally Field, Dolly Parton, Shirley MacLaine, Daryl Hannah, Olympia Dukakis, Tom Skerritt, Dylan McDermott, and Julia Roberts. It was filmed in Natchitoches in 1988.

THE MAN IN THE MOON

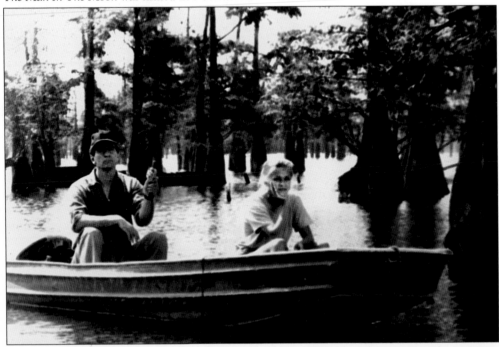

The Man In The Moon was filmed in Natchitoches Parish in 1990.

The Man In The Moon starred Sam Waterston and Tess Harper as the parents of two young girls, portrayed by Reese Witherspoon and Emily Warfield. The movie script was written by Jenny Wingfield and was based on her childhood experiences in and around Natchitoches and centered on the boy she and her sister fell in love with.

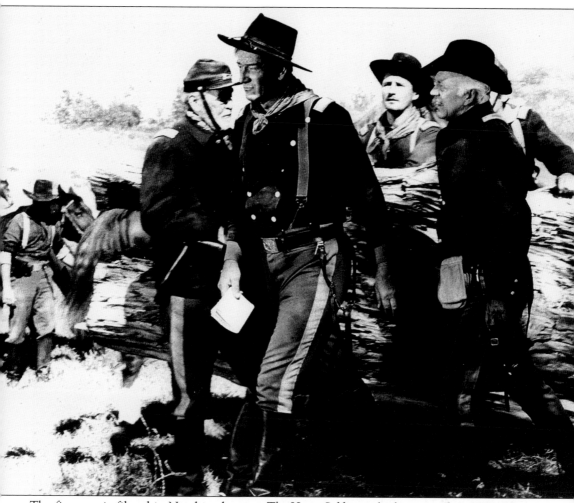

The first movie filmed in Natchitoches was *The Horse Soldiers*, which occurred in 1958. The movie starred John Wayne and depicted the true story of the 1,000-mile march made by Union Col. Benjamin Grierson's troops from Tennessee across Mississippi to sabotage a railroad depot that was supplying the Confederate Army at Vicksburg. The movie was directed by Bob Ford and also starred William Holden and Constance Towers.

John Gideon Lewis Sr. was born in Toronto, Canada in 1851. His family immigrated to Natchitoches in the late 19th century. He married Virginia Thompson and five children were born of the marriage. Mr. Lewis established the Prince Hall Masons of Louisiana, and Natchitoches served as the organization's home office. Mr. Lewis became Most Worshipful Grand Master of the Prince Hall Masons of Louisiana until his death, at the age of 80, in 1931.

Robert "Bobby" DeBlieux was mayor of Natchitoches from 1976 until 1980. Through his hard work, the Natchitoches Historic District was established in 1974. This photograph, taken by Curtis Guillet, reflects Bobby's sense of humor and is entitled, "A Spoof on Sensibility."

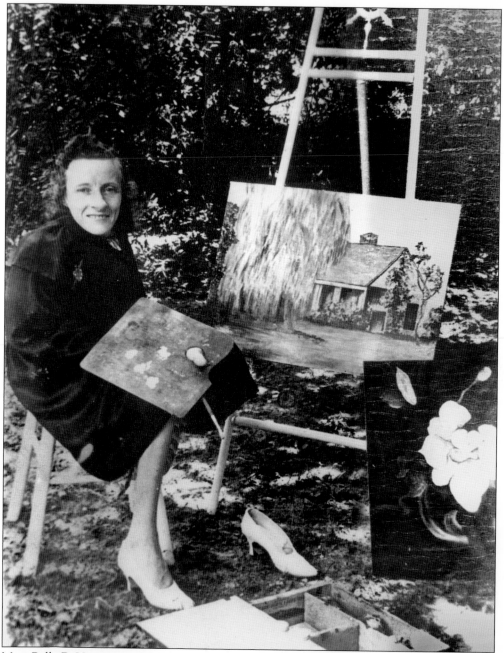

Mary Belle DeVargas was a Natchitoches native who was born in 1902 without arms. However, her disability did not prevent her from becoming an award-winning artist. Her art studio was located on Rue Front, where the Tourist Information Center is now located. Her artwork was featured in several newspapers throughout the United States. She died in 1946.

GRADE SCHOOL SERIES

LEVEL 6

BY: THEODORE C. PAPALOIZOS

30 Days in Greece

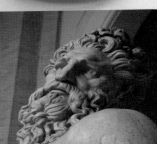

Papaloizos
PUBLICATIONS

www.greek123.com

ISBN # 978-0-932416-36-0
2nd Edition

For more information, please visit www.greek123.com
Please submit changes and report errors to www.greek123.com/feedback

Printed and bound in Korea

Papaloizos Publications, Inc.
11720 Auth Lane
Silver Spring, MD 20902
301.593.0652
info@greek123.com

TABLE OF CONTENTS

Είναι Ιούνιος.

Είμαστε μια **ομάδα** από μαθητές και μαθήτριες ενός ελληνικού σχολείου και πηγαίνουμε ταξίδι στην Ελλάδα. Πηγαίνουμε **αεροπορικώς**. Μαζί ταξιδεύουν δυο δασκάλες του σχολείου και μερικοί γονείς.

Ενώ το αεροπλάνο **πετά**, η κυρία Παπαγεωργίου, μια από τις δασκάλες, μάς **καλεί** γύρω της και λέει: «Πριν φτάσουμε, θέλω να σας πω λίγα λόγια για την Ελλάδα».

«Η Ελλάδα είναι μια χώρα στο νοτιοανατολικό μέρος της Ευρώπης. Είναι μικρή σε **έκταση** αλλά πλούσια σε **δόξα** και **πολιτισμό**. Έχει **έκταση** 52.000 τετραγωνικά μίλια και **πληθυσμό** περίπου έντεκα εκατομμύρια.

Η Ελλάδα βρέχεται από

θάλασσα από τρία μέρη. Στο ανατολικό μέρος έχει το Αιγαίο Πέλαγος, στο δυτικό το Ιόνιο Πέλαγος και στο νότιο τη Μεσόγειο Θάλασσα.

Η Ελλάδα είναι χώρα *ορεινή*. Έχει πολλά ψηλά και ωραία βουνά. Έχει ακόμα πολλά νησιά με μεγάλες *παραλίες*. Το μεγαλύτερο νησί είναι η Κρήτη στο νότιο μέρος.

Στο Αιγαίο Πέλαγος είναι οι Κυκλάδες και στο Ιόνιο τα Εφτάνησα.

Το *κλίμα* της Ελλάδας είναι *ήπιο*. Ο ουρανός της είναι πάντοτε καθαρός και γαλανός και ο ήλιος λάμπει 320 μέρες τον χρόνο.

Πρωτεύουσα της Ελλάδας είναι η Αθήνα».

Α. Λεξιλόγιο – Vocabulary

αεροπορικώς	by air
η δόξα	glory
η έκταση	area
ήπιο	mild
ο ήπιος,	
η ήπια,	
το ήπιο	
καλεί	she calls upon
καλώ (3)	I call
το κλίμα	climate
η ομάδα	group

ορεινή	mountainous
ο ορεινός,	
η ορεινή,	
το ορεινό	
η παραλία	beach
πετά	it flies
πετώ (2)	I fly
ο πληθυσμός	population
ο πολιτισμός	civilization

B. Γραμματικές παρατηρήσεις
Grammatical notes

You should know the two basic verbs - είμαι and έχω:

είμαι	I am
είσαι	you are
είναι	he, she, it is
είμαστε	we are
είστε	you are
είναι	they are
έχω	I have
έχεις	you have
έχει	he, she, it has
έχουμε	we have
έχετε	you have
έχουν	they have

Τα άρθρα - The articles

Υπάρχουν τρία οριστικά άρθρα:
There are three definite articles:

ο, η, το

Και τρία αόριστα άρθρα:
And three indefinite:

ένας, μία (μια), ένα

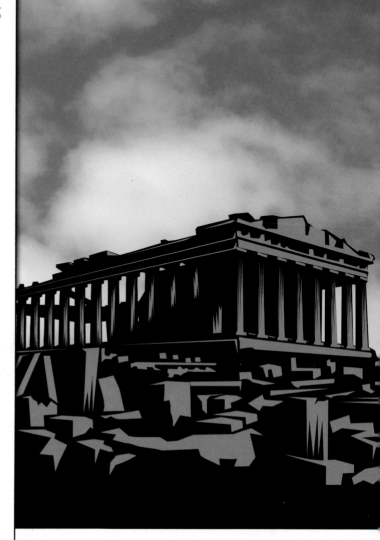

C. Μελέτη λέξεων – Word study

Μέσα Συγκοινωνίας - Means of Transportation

το αεροπλάνο	airplane	**το τρένο**	train
το λεωφορείο	bus	**το μετρό**	metro
το τραμ	tram	**το αυτοκίνητο**	car
το πλοίο	boat	**η μοτοσυκλέτα**	motorcycle
το ατμόπλοιο,	steamboat	**το ποδήλατο**	bicycle
το βαπόρι			

Άφιξη στην Αθήνα

«Σας **μιλά** ο **πιλότος** σας. Σε λίγα λεπτά το αεροπλάνο **θα προσγειωθεί** στο Αεροδρόμιο της Αθήνας "Ελευθέριος Βενιζέλος". Παρακαλώ **προσδεθείτε** και μη σηκώνεστε από τις θέσεις σας».

Το αεροπλάνο **προσγειώνεται**. Στην αίθουσα του αεροδρομίου περιμένουν **συγγενείς** και φίλοι. Μας **χαιρετούν**, μας **αγκαλιάζουν** και μας **καλωσορίζουν**. «Καλώς ήρθατε στην Ελλάδα», μας λένε.

Η δασκάλα μάς μιλά για το αεροδρόμιο. «Είναι καινούργιο», λέει. «Άνοιξε το 2001 και **θεωρείται** ένα από τα καλύτερα αεροδρόμια. Έχει τέσσερις **ορόφους**, ξενοδοχείο, **παιδική χαρά**, μουσείο και πολλά μαγαζιά, εστιατόρια, **φαρμακείο**, **ταχυδρομείο**, ζαχαροπλαστεία και άλλα».

Τα παιδιά κάνουν ένα γύρο μέσα στο αεροδρόμιο. Τους αρέσει πολύ.

«Μπορούμε να μείνουμε

δυο-τρεις μέρες εδώ;» ρωτά ο Μανόλης.

«Όχι, Μανόλη», απαντά η δασκάλα. «Δεν ταξιδέψαμε δώδεκα ώρες για να έρθουμε να μείνουμε στο αεροδρόμιο. Έχουμε καιρό *να το χαρούμε*. Λοιπόν, όλοι στο λεωφορείο, που περιμένει απέξω».

«Δε θα πάμε με το μετρό;» ρωτούν μερικά παιδιά.

«Όχι, βέβαια, έχουμε βαλίτσες και δεν μπορούμε να τις πάρουμε με το μετρό. Θα πάμε με το λεωφορείο. Θα έχουμε πολλές *ευκαιρίες* να ταξιδέψουμε με το μετρό».

A. Λεξιλόγιο – Vocabulary

αγκαλιάζω (1)	I embrace
η ευκαιρία	chance
θεωρείται	it is considered
καλωσορίζω (1)	I welcome
μιλά	he speaks
μιλώ (2), μιλάω	I talk, I speak
ο όροφος	floor
η παιδική χαρά	children's playground
ο πιλότος	pilot
θα προσγειωθεί	it will land
προσγειώνεται	it lands
προσδεθείτε	fasten your seat belts
οι συγγενείς	relatives
ο συγγενής	relative
το ταχυδρομείο	post office
το φαρμακείο	pharmacy
χαιρετώ (2), χαιρετάω	I greet
να χαρούμε	to enjoy it

B. Γραμματικές παρατηρήσεις – Grammatical notes

There are four groups of verbs. Verbs in each group are conjugated differently. These four groups are:

Group 1 - verbs ending in –ω γράφω, παίζω, τρώω, λέω

Group 2 - verbs ending in –ώ αγαπώ, περπατώ, πετώ, χτυπώ
 (with an accent)

Group 3 - verbs ending in –ώ μπορώ, οδηγώ, παρακαλώ
 (conjugated differently
 from Group 2)

Group 4 - verbs ending in –ομαι κάθομαι, στέκομαι, αισθάνομαι

*Verbs in this book are going to be marked (1),(2),(3),(4) indicating the group they belong to.

Πρώτη συζυγία (Ενεστώτας) - Group 1 Conjugation (Present tense)

κάνω (1)	I do	περιμένω (1)	I wait
κάνεις	you do (singular)	περιμένεις	you wait (singular)
κάνει	he, she, it does	περιμένει	he, she, it waits
κάνουμε	we do	περιμένουμε	we wait
κάνετε	you do (plural)	περιμένετε	you wait (plural)
κάνουν	they do	περιμένουν	they wait

C. Μελέτη λέξεων – Word study

αεροπορικώς	by air	**Ταξιδεύω με αεροπλάνο.** I travel by plane.
με το πλοίο	by boat	**Ταξιδέψαμε με πλοίο.** We traveled by boat.
με το τρένο	by train	**Θα ταξιδέψουμε με το τρένο.** We will travel by train.
με το λεωφορείο	by bus	**Πηγαίνω στη δουλειά μου με το λεωφορείο.** I go to my work by bus.
προσγειώνεται	it lands	**Το αεροπλάνο προσγειώνεται στο αεροδρόμιο.** The airplane lands at the airport.
απογειώνεται	it takes off	**Το αεροπλάνο απογειώνεται από το αεροδρόμιο.** The airplane takes off the airport.

10

Πλατεία Συντάγματος

Δεύτερη μέρα στην Αθήνα.

Από το ξενοδοχείο περπατήσαμε στην **Πλατεία Συντάγματος**. Είναι μια ωραία πλατεία, **πλακόστρωτη**, με ωραία **σιντριβάνια**, ψηλά δέντρα, λουλούδια και **θάμνους**.

Οι γύρω δρόμοι είναι γεμάτοι αυτοκίνητα, **μηχανάκια**, και **μοτοσυκλέτες**. «Κρατάτε χέρια, για να μη χαθούμε», λέει η δασκάλα.

Ο Μανόλης βλέπει από μακριά ένα εστιατόριο. Είναι η καφετέρια Έβερεστ. «Εδώ έχουν ωραία τοστ με ζαμπόν και τυρί», λέει.

«Μανόλη, μόλις έφαγες. Πείνασες κιόλας;» του λέμε.

Κοντά στην πλατεία είναι **η Βουλή**, ένα **μεγαλόπρεπο** κτίριο. Το κτίριο αυτό ήταν το

ανάκτορο του πρώτου βασιλιά της Ελλάδας, του Όθωνα.

Μπροστά από τη Βουλή είναι **το μνημείο** του **Αγνώστου Στρατιώτη**. Το **μνημείο** αυτό είναι **αφιερωμένο** σε όλους τους στρατιώτες που σκοτώθηκαν πολεμώντας για την Ελλάδα. Μέρα νύχτα το **φρουρούν** εύζωνοι (τσολιάδες), που φορούν **ειδικές στολές** «τα ευζωνικά», όπως λέμε.

«Μπορούμε να βγάλουμε μια φωτογραφία μαζί σας;» ρωτήσαμε τους τσολιάδες. Μα αυτοί δε μίλησαν. **Στέκονταν ακίνητοι** με το **όπλο** στον **ώμο** και **δεν έδιναν σημασία** στον κόσμο που τους πλησίαζε.

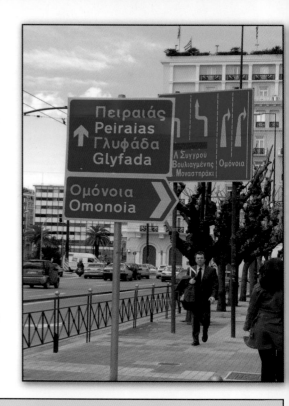

«Καλά είναι να πάμε και στον **Εθνικό Κήπο**. Είναι δίπλα στη Βουλή».

Ο Εθνικός Κήπος είναι ένας μεγάλος κήπος με δέντρα και λουλούδια. Τον κήπο αυτόν τον **δημιούργησε** η πρώτη βασίλισσα της Ελλάδας, Αμαλία.

Τρέξαμε στα δρομάκια του κήπου και είδαμε τους κύκνους και τα άλλα πουλιά. Στο τέλος καθίσαμε στην καφετέρια, που είναι μέσα στον κήπο, ήπιαμε διάφορα **αναψυκτικά** και φάγαμε **παγωτό**.

A. Λεξιλόγιο – Vocabulary	
ο άγνωστος στρατιώτης	the unknown soldier
ακίνητος	motionless
ο ακίνητος,	
η ακίνητη,	
το ακίνητο	
τα αναψυκτικά	soft drinks
αφιερωμένο	dedicated
ο αφιερωμένος,	
η αφιερωμένη,	
το αφιερωμένο	
η Βουλή	Parliament, House of Representatives
δεν έδιναν σημασία	they did not pay attention
δημιούργησε	she created
δημιουργώ (3)	I create
ο Εθνικός Κήπος	National Garden
οι ειδικές στολές	special uniforms
ο ειδικός,	special
η ειδική,	
το ειδικό	
ο θάμνος	bush

μεγαλόπρεπο	magnificent
ο μεγαλόπρεπος,	
η μεγαλόπρεπη,	
το μεγαλόπρεπο	
το μηχανάκι	moped
το μνημείο	monument
η μοτοσυκλέτα	motorcycle
το όπλο	gun
το παγωτό	ice cream
πλακόστρωτ-ος, -η, -ο	paved with flagstones
η Πλατεία Συντάγματος	Constitution Square
το σιντριβάνι	fountain
στέκονται	they stand
στέκομαι (4)	I stand
φρουρούν	they guard
φρουρώ (3)	I guard
ο ώμος	shoulder

B. Γραμματικές παρατηρήσεις – Grammatical notes

Αρσενικά που τελειώνουν σε -ος στον πληθυντικό τρέπουν το -ος σε -οι.
Masculine words ending in -ος in the plural change the -ος to -οι.

ο άνθρωπος	οι άνθρωποι
ο θεός	οι θεοί
ο ποταμός	οι ποταμοί

Αρσενικά που τελειώνουν σε -ας και -ης στον πληθυντικό τρέπουν το -ας και -ης σε -ες.
Masculine words ending in -ας and -ης in the plural change -ας and -ης to -ες.

ο πατέρας	οι πατέρες	ο μαθητής	οι μαθητές
ο γίγαντας	οι γίγαντες	ο αθλητής	οι αθλητές
ο άντρας	οι άντρες	ο γυμναστής	οι γυμναστές
ο πίνακας	οι πίνακες	ο ράφτης	οι ράφτες

C. Το Μνημείο του Αγνώστου Στρατιώτου

Σε έναν πόλεμο σκοτώνονται στρατιώτες που τα σώματά τους δεν έχουν
βρεθεί ή αν βρεθούν δεν μπορούν να αναγνωρισθούν (cannot be recognized). **Προς τιμή**
αυτών και στη μνήμη τους κτίζεται το Μνημείο του Αγνώστου Στρατιώτη.
(The tomb of the Unknown Soldier)

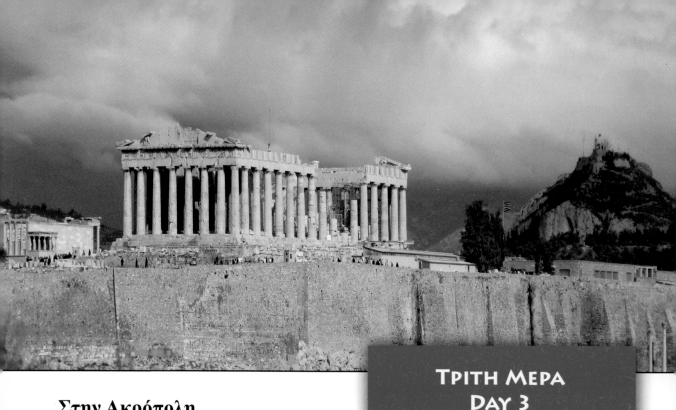

Στην Ακρόπολη

Σήμερα, τρίτη μέρα του ταξιδιού μας, θα επισκεφθούμε την Ακρόπολη. Η Ακρόπολη είναι ένας *λόφος* στη μέση της Αθήνας. Πάνω στον λόφο αυτό χτίστηκαν τα ωραιότερα μνημεία της αρχαίας εποχής. Ένα από αυτά είναι και ο Παρθενώνας.

Πριν δυόμισι χιλιάδες χρόνια ένας βασιλιάς της Περσίας, (η Περσία ήταν το σημερινό Ιράκ και Ιράν) με πολύ στρατό ήρθε να *καταλάβει* την Αθήνα. Οι Αθηναίοι εγκατέλειψαν την πόλη, η οποία καταστράφηκε τελείως από τους Πέρσες.

Την ξανάχτισαν όμως και τη στόλισαν με ωραίους ναούς και αγάλματα. Ο πιο ωραίος από τους ναούς ήταν ο Παρθενώνας, ναός αφιερωμένος στη θεά Αθηνά. Η πόλη της Αθήνας πήρε το όνομά της από τη θεά Αθηνά.

Κάποτε η θεά Αθηνά και ο Ποσειδώνας μάλωναν ποιος θα δώσει το όνομά του στην πόλη. Η θεά Αθηνά κέρδισε, γιατί έδωσε σαν δώρο μια ελιά, *σύμβολο* της ειρήνης.

Το λεωφορείο μάς φέρνει μέχρι τους πρόποδες της Ακρόπολης. Απ' εκεί με τα πόδια ανεβαίνουμε το δρομάκι και τα σκαλιά που οδηγούν στα Προπύλαια, την *είσοδο* της

14

Ακρόπολης.

Η Ακρόπολη είναι γεμάτη τουρίστες από πολλά μέρη του κόσμου, από την Αμερική, τον Καναδά, την Κίνα, την Ιαπωνία, την Κορέα, κι από πολλές ευρωπαϊκές χώρες. Θαυμάζουν *το μεγαλείο* αυτών των μνημείων. Πηγαίνουν από το ένα μνημείο στο άλλο. Παίρνουν φωτογραφίες.

Ένα κορίτσι από την παρέα μας ξέχασε να βάλει παπούτσια τέννις και φοράει παπούτσια με *τακούνι*. Δεν μπορεί να περπατήσει πάνω στα *πετραδάκια*.

«Βγάλε τα παπούτσια σου», της λέμε.

«Και πώς θέλετε να περπατάω, με *γυμνά* πόδια; Δοκιμάστε εσείς να περπατήσετε χωρίς παπούτσια. Μπορείτε;»

Μείναμε στην Ακρόπολη σχεδόν δυο ώρες. Κουραστήκαμε αρκετά, αλλά μείναμε κατευχαριστημένοι από ό,τι είδαμε. Μας άρεσε πολύ *η θέα* της Αθήνας απ' εκεί πάνω, όπως μας άρεσαν και *τα μνημεία*.

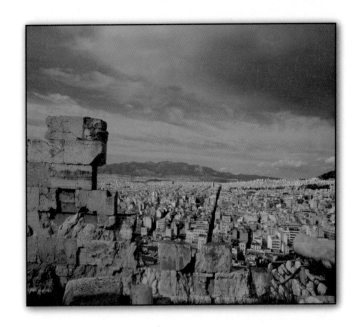

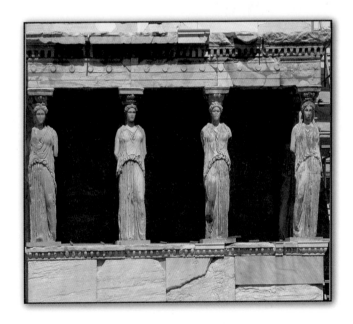

A. Λεξιλόγιο – Vocabulary

γυμνά	bare
ο γυμνός,	
η γυμνή,	
το γυμνό	
τα γυμνά πόδια	bare feet
η είσοδος	entrance
η θέα	view
να καταλάβει	to conquer
ο λόφος	hill
το μεγαλείο	grandeur
το μνημείο	monument
τα πετραδάκια	pebbles
το σύμβολο	symbol
το τακούνι	heel

B. Γραμματικές παρατηρήσεις – Grammatical notes

Ρήματα δεύτερης συζυγίας (Ενεστώτας)
Conjugation Group 2 (Present tense)

περπατώ (2)	I walk	**πετώ (2)**	I fly	
περπατάς	you walk	**πετάς**	you fly	
περπατά	he, she, it walks	**πετά**	he, she, it flies	
περπατούμε*	we walk	**πετούμε***	we fly	
περπατάτε	you walk	**πετάτε**	you fly	
περπατούν	they walk	**πετούν**	they fly	

* can also use **περπατάμε**
 instead of **περπατούμε**

* can also use **πετάμε**
 instead of **πετούμε**

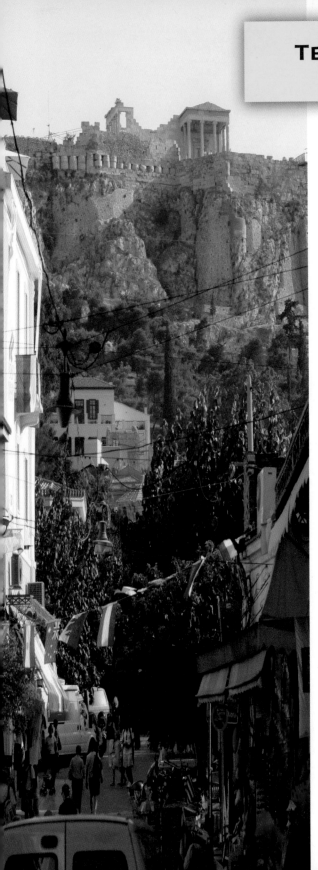

Μια βόλτα στην Πλάκα

Κατεβαίνοντας από την Ακρόπολη, πήραμε ένα δρομάκι που οδηγούσε βορειοδυτικά. Το δρομάκι αυτό μας έβγαλε στην Πλάκα, μια *γειτονιά* της Αθήνας, που είναι φημισμένη για τις ταβέρνες και τη *νυκτερινή* της ζωή.

Περνώντας μέσα από τα στενά *σοκάκια* και τα δρομάκια της Πλάκας, ακούει κανείς ελληνική μουσική και ελληνικά τραγούδια και τους *μικροπωλητές* να *διαλαλούν* την πραμάτεια τους.

Είχε περάσει το μεσημέρι και όλοι *πεινούσαμε*.
- Είναι ώρα για φαγητό, είπαν κάποιοι γονείς.
Και τα παιδιά φώναξαν: «Ναι, ναι, ώρα για φαγητό. Πεινάμε!»
Την ίδια στιγμή είδαμε μια ταβέρνα, ένα σουβλατζίδικο. Ήταν η ταβέρνα του Σπύρου που *διαφημίζει*: «το καλύτερο σουβλάκι της Αθήνας».

- Ελάτε, ελάτε, **κοπιάστε**, φώναζαν τα γκαρσόνια.

- Για σαράντα χρόνια φτιάχνουμε το καλύτερο σουβλάκι.

Καθίσαμε όλοι στα τραπέζια. Μερικοί παράγγειλαν σουβλάκι από κοτόπουλο ή από **χοιρινό κρέας** ή **αρνί**, με τηγανιτές πατάτες, τζατζίκι, ντομάτα, κρεμμύδι και **ρίγανη**. Άλλοι παράγγειλαν γύρο.

Ο Μανόλης **ξεχώρισε** από όλους. Ήθελε γύρο με πίτα, μουστάρδα και κέτσαπ. «Στα σαράντα χρόνια που έχω αυτό το σουβλατζίδικο, δεν είδα κανένα να τρώει γύρο με μουστάρδα και κέτσαπ», είπε ο Σπύρος.

Μετά το φαγητό τρέξαμε στα μαγαζιά με τα σουβενίρ. «Πω, πω πράγματα!» φώναξε ο Γιάννης.

Τα μαγαζιά ήταν γεμάτα από σανδάλια, **τάβλια**, καλοκαιρινά πουκάμισα, φανέλες, **δερμάτινες τσάντες**, ελληνικές σημαίες, **βάζα**, αγαλματάκια των θεών, φωτογραφίες της Ακρόπολης, του Παρθενώνα, **πλεχτά** και χίλια δυο άλλα πράγματα.

Τα κορίτσια έτρεξαν στα μαγαζιά που πουλούσαν κοσμήματα, **δαχτυλίδια**, **βραχιόλια**, **τσάντες**, και **σκουλαρίκια**.

18

A. Λεξιλόγιο – Vocabulary

το αρνί	lamb
το βάζο	vase
το βραχιόλι	bracelet
η γειτονιά	neighborhood
το δαχτυλίδι	ring
δερμάτιν-ος, -η, -ο	leather
διαλαλώ (3)	I advertise
διαφημίζω (1)	I advertise
κοπιάστε	come in, welcome
οι μικροπωλητές	small merchants
νυχτερin-ός, -ή, -ό	night
ξεχώρισε	he was different
πεινώ (2)	I am hungry
τα πλεχτά	knits
η ρίγανη	oregano
το σκουλαρίκι	earring
το σοκάκι	narrow street
το τάβλι	backgammon
η τσάντα	purse, pocket book
το χοιρινό κρέας	pork

B. Γραμματικές παρατηρήσεις – Grammatical notes

Ρήματα τρίτης συζυγίας (Ενεστώτας)
Conjugation Group 3 (Present tense)

μπορώ (3)	I can / I am able	ζω (3)	I live
μπορείς	you can / you are able	ζεις	you live
μπορεί	he, she, it can / he, she, it is able	ζει	he, she, it lives
μπορούμε	we can / we are able	ζούμε	we live
μπορείτε	you can / you are able	ζείτε	you live
μπορούν	they can / they are able	ζουν	they live

Ένας ποδοσφαιρικός αγώνας

- Σήμερα θα πάμε να δούμε έναν **ποδοσφαιρικό αγώνα**. Παίζουν δυο από τις καλύτερες ομάδες της Ελλάδας, ο Παναθηναϊκός με τον Ολυμπιακό. Ο αγώνας αρχίζει στις τέσσερις. Θα πάμε με το μετρό. Θα ταξιδέψετε για πρώτη φορά με το καινούργιο μετρό της Αθήνας. Είναι σύγχρονο και πολύ γρήγορο.

Το μετρό ήταν εκατό μέτρα μακριά. Το πήραμε και σε λίγα λεπτά βρισκόμαστε μπροστά στο γήπεδο. Πολύς κόσμος ήταν μαζεμένος απέξω περιμένοντας να μπει μέσα.

Οι κερκίδες ήταν **χρωματιστές**. Στη μια πλευρά ήταν πράσινες. Εδώ κάθονταν οι **οπαδοί** του Παναθηναϊκού. Στην άλλη ήταν κόκκινες. Εδώ κάθονταν οι οπαδοί του Ολυμπιακού. Το πράσινο είναι το χρώμα του Παναθηναϊκού και το κόκκινο του Ολυμπιακού.

Το παιχνίδι ήταν γρήγορο και ενδιαφέρον. Και οι δυο ομάδες έπαιζαν πολύ καλά.

Οι θεατές συνεχώς φώναζαν: ΠΑ-ΝΑ-ΘΗ-ΝΑ-Ι-ΚΟΣ. Από την άλλη μεριά Ο-ΛΥ-ΜΠΙ-Α-ΚΟΣ.

Ξαφνικά **το στάδιο**

τραντάχτηκε από την **κραυγή**: ΓΚΟ-Ο-Ο-Ο-ΟΛ. Ο Ολυμπιακός **σημείωσε** το πρώτο **γκολ** του αγώνα.

Δεν πέρασε όμως πολλή ώρα και ο Παναθηναϊκός **ισοφάρισε**. Πάλι τραντάχτηκε το στάδιο.

Η ώρα περνούσε και το παιχνίδι κόντευε να τελειώσει.

Οι δασκάλες μάς κέρασαν **φιστίκια** και παγωτό.

Ποιο ήταν το σκορ; Οι δυο ομάδες ήρθαν **ισόπαλες** με σκορ 1-1.

Φύγαμε από το στάδιο **κατευχαριστημένοι**. Περάσαμε ένα **θαυμάσιο** απόγευμα.

A. Λεξιλόγιο – Vocabulary

θαυμάσιος ο θαυμάσιος, η θαυμάσια, το θαυμάσιο	wonderful, magnificent
ισοπαλία ο ισόπαλος, η ισόπαλη, το ισόπαλο	equal in goals, equal in strength
ισοφάρισε	he, she, it tied
κατευχαριστημένοι ο κατευχαριστημένος, η κατευχαριστημένη, το κατευχαριστημένο	very satisfied, very pleased
η κραυγή	shout
ο οπαδός	follower
ο ποδοσφαιρικός αγώνας	soccer match
το ποδόσφαιρο	soccer
σημείωσε γκολ σημειώνω (1)	it scored I score
το στάδιο	stadium
τράνταξε τραντάζω (1)	it shook I shake
τα φιστίκια	peanuts
το φιστίκι	peanut
χρωματιστ-ός, -ή, -ό	colored

B. Γραμματικές παρατηρήσεις – Grammatical notes

Ρήματα τέταρτης συζυγίας (Ενεστώτας)
Conjugation Group 4 (Present tense)

κάθομαι (4)	I sit	έρχομαι (4)	I come
κάθεσαι	you sit	έρχεσαι	you come
κάθεται	he, she, it sits	έρχεται	he, she, it comes
καθόμαστε	we sit	ερχόμαστε	we come
κάθεστε	you sit	έρχεστε	you come
κάθονται	they sit	έρχονται	they come

Εκτη Μερα
Day Six

Εκδρομή στο Σούνιο

«Καλησπέρα σας. Καλωσορίσατε στην ταβέρνα "ΣΟΥΝΙΟ". Με λένε Τάσο και δουλεύω εδώ. Είμαι στη διάθεσή σας.

Η δασκάλα σας μου είπε ότι περάσατε όλη τη μέρα εδώ, στο Σούνιο και ότι **επισκεφτήκατε** τον Ναό του Ποσειδώνα. Πιστεύω πως **θα πεινάτε** πολύ. Ε, ήρθατε στο σωστό μέρος!

Έχουμε **αστακό**, **σαγανάκι**, μουσακά, τηγανιτά κολοκυθάκια, τηγανιτές πατάτες, ψάρια στη **σχάρα**, **γαρίδες**, σπανακόπιτες, τυρόπιτες και **γεμιστά**, που είναι το πιάτο της ημέρας».

Ύστερα ο Τάσος έβαλε στο κάθε τραπέζι ένα μολύβι και μικρά **σημειωματάρια**. Το κάθε σημειωματάριο είχε γραμμένα τα φαγητά. Καθένας μπορούσε να παραγγείλει **σημειώνοντας** το φαγητό που ήθελε.

«Μέχρις ότου μας σερβίρουν, ας δούμε τι μάθαμε από τη σημερινή μας εκδρομή στο Σούνιο», είπε η κυρία

Παπαγεωργίου.

Πρώτη σήκωσε το χέρι της η Σοφία. «Το Σούνιο είναι το σπίτι του θεού της Θάλασσας, του Ποσειδώνα», είπε. «Κι ο ναός που είδαμε εκεί πάνω στο **ακρωτήριο** Σούνιο, ήταν αφιερωμένος στον Ποσειδώνα».

«Πολύ ωραία, Σοφία. Ο ναός αυτός καλωσόριζε τους **ναυτικούς** που έρχονταν από το Αιγαίο Πέλαγος στην Αθήνα και **αποχαιρετούσε** εκείνους που έφευγαν».

Ύστερα σήκωσε το χέρι του ο Μανόλης: «Κάποιος που στέκεται στον Ναό του Ποσειδώνα, όταν η μέρα είναι καθαρή, μπορεί να δει απέναντι εφτά **διαφορετικά** νησιά».

«Πολύ σωστά. Από εκεί πάνω η θέα είναι θαυμάσια. Είναι **πανοραματική**. Πιο ύστερα, όταν ο ήλιος θα πηγαίνει να δύσει, θα δούμε το πιο όμορφο **ηλιοβασίλεμα**».

Τα πιάτα με το φαγητό έφτασαν. Τα παιδιά έσκυψαν το κεφάλι και έκαναν την προσευχή τους, πριν αρχίσουν να τρώνε.

Α. Λεξιλόγιο – Vocabulary

το ακρωτήριο	cape
αποχαιρετούσε	he was bidding good-bye
αποχαιρετώ (2)	I bid good-bye
ο αστακός	lobster
οι γαρίδες	shrimp
τα γεμιστά	stuffed tomatoes and peppers
διαφορετικά	different
διαφορετικ-ός,-ή, -ό	
επισκεφτήκατε	you visited
επισκέπτομαι (4)	I visit
το ηλιοβασίλεμα	sunset
ο ναυτικός	sailor, marine
πανοραματικ-ός, -ή, -ό	panoramic
θα πεινάτε	you will be hungry
πεινώ (2)	I am hungry
το σαγανάκι	food (cheese or shrimp) cooked in a frying pan
το σημειωματάριο	pad
σημειώνοντας	marking
σημειώνω (1)	I mark
η σχάρα	grill

24

B. Γραμματικές παρατηρήσεις – Grammatical notes

Τα ρήματα «είμαι» και «έχω» στους τρεις χρόνους:
The verbs «είμαι» and «έχω» in their three tenses:

Ο Ενεστώτας - δείχνει κάτι που **γίνεται τώρα**
The Present tense - shows an action that takes place **at the present time**

Ο Παρατατικός - δείχνει κάτι που **γινόταν στο παρελθόν**
The Past Continuous tense - shows an action **happening in the past**

Ο Μέλλοντας - δείχνει κάτι που **θα γίνει στο μέλλον**
The Future tense - shows an action that **will happen in the future**

Ενεστώτας Present		Παρατατικός Past Continuous		Μέλλοντας Future	
είμαι	I am	ήμουν	I was	θα είμαι	I will be
είσαι	you are	ήσουν	you were	θα είσαι	you will be
είναι	he, she, it is	ήταν	he, she, it was	θα είναι	he, she, it will be
είμαστε	we are	ήμαστε	we were	θα είμαστε	we will be
είστε	you are	ήσαστε	you were	θα είστε	you will be
είναι	they are	ήταν	they were	θα είναι	they will be

Ενεστώτας Present		Παρατατικός Past Continuous		Μέλλοντας Future	
έχω	I have	είχα	I had	θα έχω	I will have
έχεις	you have	είχες	you had	θα έχεις	you will have
έχει	he, she, it has	είχε	he, she, it had	θα έχει	he, she, it will have
έχουμε	we have	είχαμε	we had	θα έχουμε	we will have
έχετε	you have	είχατε	you had	θα έχετε	you will have
έχουν	they have	είχαν	they had	θα έχουν	they will have

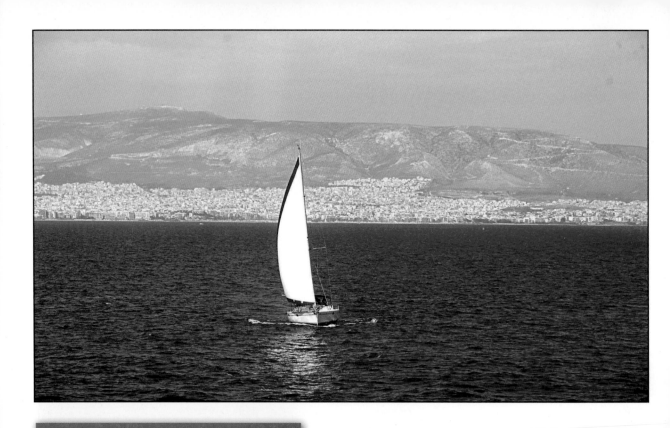

Εκδρομή στην Αίγινα

Σήμερα θα πάμε **εκδρομή** με **καραβάκι**. Θα πάμε σε ένα νησί του Σαρωνικού, την Αίγινα. Πήραμε τον **ηλεκτρικό** για τον Πειραιά και από εκεί ένα καραβάκι για την Αίγινα.

Ο καπετάνιος είπε ότι έπρεπε να βάλουμε **σωσίβια**.

- Πολύ **αστείος** φαίνεσαι, Μανόλη, με το σωσίβιο, είπε η Σοφία.

Όλα τα παιδιά γέλασαν.

- Σήμερα φυσά αεράκι και θα ταξιδέψουμε με **πανιά**, είπε ο καπετάνιος.

Το καραβάκι έκανε φτερά. Πετούσε πάνω από τα μικρά κύματα κι άφηνε πίσω του μια γραμμή από άσπρο **αφρό**.

- Μόλις φτάσουμε, θα μας περιμένει ένα λεωφορείο που θα μας μεταφέρει στο μοναστήρι του Αγίου Νεκταρίου και ύστερα στον Ναό της Αφαίας.

26

- Τι θα κάνουμε στο μοναστήρι;

- Θα ανάψουμε ένα κεράκι μπροστά στην εικόνα του Αγίου Νεκταρίου και **θα προσκυνήσουμε**.

Ο Μανόλης ρωτά αν θα κολυμπήσουν τα παιδιά.

- Βεβαίως, θα κολυμπήσετε, απαντά η κυρία Παπαγεωργίου. Εδώ υπάρχουν όμορφες παραλίες και τα νερά είναι ήσυχα. *Καρχαρίες* δεν υπάρχουν.

Είδαμε το μοναστήρι και ανάψαμε το κεράκι μας μπροστά στην εικόνα του Αγίου Νεκταρίου.

Το λεωφορείο μετά μας έφερε στον αρχαίο Ναό της Αφαίας και ύστερα κατεβήκαμε στην παραλία.

Τα αγόρια μετά το κολύμπι έφτιαξαν ένα κάστρο με άμμο και τα κορίτσια έπαιξαν βόλεϊ.

Μερικά αγόρια βουτούσαν από ψηλά στο νερό.

Ο Μανόλης προσπάθησε να πιάσει ένα *χταπόδι*, μα *δεν τα κατάφερε*.

A. Λεξιλόγιο – Vocabulary

το αστείο	joke
αστείος	funny
ο αστείος,	
η αστεία,	
το αστείο	
ο αφρός	foam
η εκδρομή	the excursion
ο ηλεκτρικός	town train
το καραβάκι	small sailboat
ο καρχαρίας	shark
δεν τα κατάφερε	he did not succeed
καταφέρνω (1)	I succeed
τα πανιά	sails (of a boat)
θα προσκυνήσουμε	we will worship
προσκυνώ (2)	I worship
το σωσίβιο	life jacket
το χταπόδι	octopus

B. Γραμματικές παρατηρήσεις – Grammatical notes

Nouns

Πληθυντικός αριθμός θηλυκών – Plural number of feminine words
Μερικά θηλυκά τελειώνουν σε –α και –η.
Some feminine words end in –α and –η.

–α	η θάλασσα, η χαρά, η μητέρα, η γλώσσα, η ωραία
–η	η νίκη, η βροχή, η γιορτή, η εποχή, η όμορφη

Τα θηλυκά που τελειώνουν σε –α και –η στον πληθυντικό έχουν –ες.
The feminine words that end in –α and –η in the plural number have –ες.

η θάλασσα – οι θάλασσες η βροχή – οι βροχές
η μητέρα – οι μητέρες η εποχή – οι εποχές

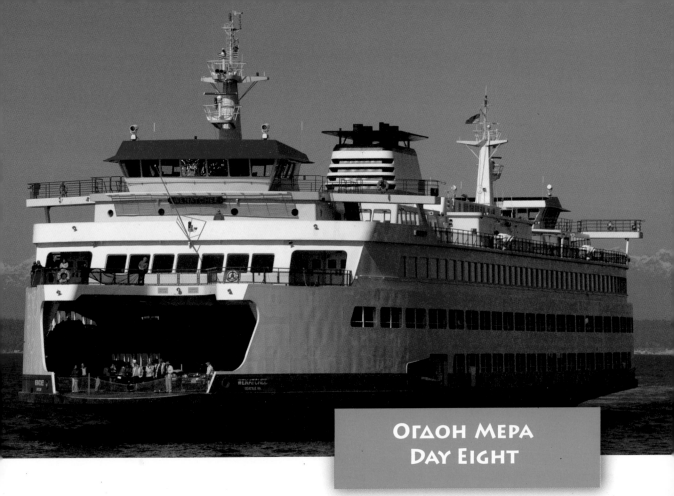

Στην Ύδρα

Σήμερα το πρωί, ύστερα από ταξίδι μιας ώρας, το φέρρι μπόουτ *"έδεσε"* στην Ύδρα.

Η Ύδρα είναι ένα μικρό νησί στα βορειοανατολικά **παράλια** της Πελοποννήσου. Είναι ένα από τα πιο δοξασμένα νησιά της Ελλάδας. Οι **κάτοικοι** του νησιού είναι **ναυτικοί** και κατά την Ελληνική **Επανάσταση** του 1821 **πρόσφεραν** μαζί με άλλα δυο νησιά, τις Σπέτσες και τα Ψαρά, πολλά πλοία στο ελληνικό ναυτικό. Με τα πλοία αυτά οι Έλληνες μπόρεσαν να νικήσουν και να διώξουν τον **τουρκικό στόλο** από το Αιγαίο.

Όταν βγήκαμε στην παραλία, **παραξενευτήκαμε** που δεν είδαμε αυτοκίνητα και λεωφορεία.

«Μα γιατί δεν **υπάρχουν** αυτοκίνητα;» ρωτήσαμε.

«Εδώ απαγορεύονται τα αυτοκίνητα».

«Και πώς **κυκλοφορείτε**;»

«Το νησί είναι μικρό και όπου θέλουμε να πάμε πηγαίνουμε με τα πόδια ή με τα γαϊδουράκια. Έχουμε και μερικά αμάξια που τα σέρνουν άλογα».

Περπατήσαμε γύρω από την **αποβάθρα**. Κι εδώ υπάρχουν πολλά ξενοδοχεία, τουριστικά μαγαζιά, ταβέρνες και καφενεία, σαν την Πλάκα.

Στο λιμάνι είδαμε ένα πλοίο που έμοιαζε σαν αρχαία **τριήρη**. «Είναι αρχαίο αυτό το πλοίο;» ρωτήσαμε.

«Όχι, δεν είναι αρχαίο, αλλά μοιάζει σαν αρχαίο πολεμικό πλοίο. Το έχουμε για να βλέπει ο κόσμος πώς ήταν τα αρχαία πλοία».

Περπατήσαμε πίσω στα **στενά** της πόλης και είδαμε τα όμορφα **αρχοντικά** σπίτια. Μερικά από αυτά σήμερα είναι μουσεία.

Στην άκρη του λιμανιού ήταν μια ωραία παραλία. Πολλοί από μας έτρεξαν να κολυμπήσουν, μέχρις ότου γυρίσουμε πίσω στο ξενοδοχείο μας στην Αθήνα.

Α. Λεξιλόγιο – Vocabulary

η αποβάθρα	pier
το αρχοντικό	mansion
έδεσε	it anchored
η επανάσταση	revolution
οι κάτοικοι	inhabitants
κυκλοφορείτε	you circulate
κυκλοφορώ (3)	I circulate
οι ναυτικοί	seamen
ο ναυτικός	sailor, seaman
τα παράλια	coast
παραξενευτήκαμε	we were surprised
παραξενεύομαι (4)	I am surprised
πρόσφεραν	they offered
προσφέρω (1)	I offer
το στενό	a very narrow street
ο στόλος	fleet
τουρκικός	Turkish
η τριήρης	trireme (A ship with three rows of oars)
υπάρχουν	there are
υπάρχω (1)	I exist

B. Γραμματικές παρατηρήσεις – Grammatical notes

Επίθετα – Adjectives

Τα επίθετα έχουν τρία γένη: αρσενικό, θηλυκό, και ουδέτερο.
Adjectives have three genders: masculine, feminine, and neuter.

Μερικά έχουν τις καταλήξεις -ος, -η, -ο ● Some have endings -ος, -η, -ο

αρσενικό (masculine)	θηλυκό (feminine)	ουδέτερο (neuter)	
καλός	καλή	καλό	good
μεγάλος	μεγάλη	μεγάλο	big, large

Άλλα έχουν καταλήξεις -ος, -α, -ο ● Other have endings -ος, -α, -ο

ωραίος	ωραία	ωραίο	beautiful
νέος	νέα	νέο	young, new

Μερικά τελειώνουν σε -ης, -ης, -ες ● Other end in -ης, -ης, -ες

ευγενής	ευγενής	ευγενές	gentle
ευτυχής	ευτυχής	ευτυχές	happy

Άλλα σε -ης, -άρα, -άρικο ● Other in -ης, -άρα, -άρικο

ζηλιάρης	ζηλιάρα	ζηλιάρικο	jealous
πεισματάρης	πεισματάρα	πεισματάρικο	stubborn

Στον Μαραθώνα

Ύστερα από μιας ώρας ταξίδι, το λεωφορείο φτάνει στον **κάμπο** του Μαραθώνα. «Αυτός ο τόπος», λέει η κυρία Παπαγεωργίου «είναι ο πιο δοξασμένος στον κόσμο».

Ελπίζω όλοι να φοράτε αθλητικά παπούτσια και κοντά πανταλονάκια, γιατί σήμερα θα τρέξουμε 40 χιλιόμετρα.

«Και γιατί πρέπει να τρέξουμε σαράντα χιλιόμετρα;» ρωτά ο Μανόλης.

«Απλώς αστειεύομαι, Μανόλη», λέει η κυρία Παπαγεωργίου.

«Αυτή είναι *η απόσταση* που έτρεξε ο Φειδιππίδης από εδώ μέχρι την Αθήνα».

Και η Σοφία ρωτά: «Και γιατί να θέλει κάποιος να τρέξει τόση απόσταση; *Υπήρχε* κάποιος *λόγος*;»

Η κυρία Παπαγεωργίου *εξηγεί*: «Το 490 π.Χ. οι Πέρσες, ένας λαός της Ασίας, ήθελαν να **κυριεύσουν** την Αθήνα. Με τα πλοία τους πέρασαν το Αιγαίο και *στρατοπέδευσαν* εδώ, στον κάμπο του Μαραθώνα, που βρίσκεται 40 χιλιόμετρα μακριά από την Αθήνα. Οι Αθηναίοι έτρεξαν με το στρατό τους *να αντιμετωπίσουν* τους Πέρσες. *Παρόλο* που είχαν πολύ μικρότερο στρατό, νίκησαν τους Πέρσες.

Ο λαός της Αθήνας περίμενε με *ανυπομονησία* να μάθει ποιος νίκησε.

Ένας δρομέας, ο Φειδιππίδης,

ανέλαβε να τρέξει και να αναγγείλει τη νίκη στους Αθηναίους. Μόλις έφτασε, φώναξε «Νικήσαμε», κι έπεσε κάτω νεκρός από την κούραση.

Οι Αθηναίοι έστησαν εδώ ένα μνημείο **προς τιμή** των 192 στρατιωτών που σκοτώθηκαν στη μάχη. Στο μνημείο έγραψαν: «Οι Αθηναίοι πολεμώντας στον Μαραθώνα για όλους τους Έλληνες νίκησαν τη δύναμη **των χρυσοφόρων** Περσών».

Ο κόσμος όλος τιμά και σήμερα τους Μαραθωνομάχους με τον Μαραθώνιο δρόμο, ένα από **τα αγωνίσματα** των Ολυμπιακών αγώνων».

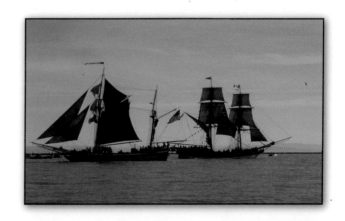

A. Λεξιλόγιο – Vocabulary

το αγώνισμα	athletic contest
να αντιμετωπίσουν	to face
αντιμετωπίζω (1)	I face
η ανυπομονησία	impatience
η απόσταση	distance
εξηγεί	she explains
ο κάμπος	plain
να κυριεύσουν	to conquer
κυριεύω (1)	I conquer
ο λόγος	reason
παρόλο	although
προς τιμή	in honor of
στρατοπέδευσαν	they camped
στρατοπεδεύω (1)	I camp
υπήρχε	there was
υπάρχω (1)	I exist
οι χρυσοφόροι	gold wearing

B. Γραμματικές παρατηρήσεις – Grammatical notes

Verbs

Ο **Ενεστώτας** περιγράφει κάτι που **γίνεται τώρα.**
The present tense shows an action that takes place **at the present time.**

 γράφω – I write λέω – I say παίζω – I play διαβάζω – I read

Ο **Παρατατικός** περιγράφει κάτι που **γινόταν στο παρελθόν.**
The Past Continuous tense shows an action **happening in the past.**

 γράφω – έγραφα – I was writing λέω – έλεγα – I was saying
 παίζω – έπαιζα – I was playing διαβάζω – διάβαζα – I was reading

Πώς κλίνεται ο Παρατατικός – How the Past Continuous is conjugated

έγραφα	I was writing	περίμενα	I was waiting
έγραφες	you were writing	περίμενες	you were waiting
έγραφε	he, she, it was writing	περίμενε	he, she, it was waiting
γράφαμε	we were writing	περιμέναμε	we were waiting
γράφατε	you were writing	περιμένατε	you were waiting
έγραφαν	they were writing	περίμεναν	they were waiting

Θερμοπύλες

Ένα **στενό**. Είναι το στενό των Θερμοπυλών. **Φημισμένο** σε όλο τον κόσμο. Στο στενό αυτό, 480 χρόνια πριν τη γέννηση του Χριστού, 300 Σπαρτιάτες με αρχηγό το βασιλιά τους Λεωνίδα, πολέμησαν εναντίον χιλιάδων Περσών.

Ήταν οι ίδιοι Πέρσες, οι οποίοι πριν δέκα χρόνια **δοκίμασαν** να **υποτάξουν** την Αθήνα. Ξαναγύρισαν. Αυτή τη φορά με περισσότερο στρατό και **αποφασισμένοι** να νικήσουν.

Αφού πέρασαν τη Βόρεια Ελλάδα, έφτασαν στις Θερμοπύλες, ένα στενό πέρασμα ανάμεσα στη **στεριά** και τη θάλασσα. Τριακόσιοι Σπαρτιάτες, με αρχηγό το βασιλιά τους Λεωνίδα, ήρθαν να αντιμετωπίσουν τους Πέρσες και να εμποδίσουν το πέρασμά τους.

Ο Ξέρξης, ο βασιλιάς των Περσών, όταν άκουσε ότι είχε να πολεμήσει με τριακόσιους

Σπαρτιάτες, γέλασε. Έστειλε **αγγελιοφόρους** να πουν στον Λεωνίδα να παραδώσει τα όπλα. Αυτός του απάντησε: «Μολών λαβέ», δηλαδή «έλα να τα πάρεις».

Θύμωσε ο Ξέρξης και έστειλε άλλους αγγελιοφόρους: «Είμαστε τόσοι πολλοί», είπαν στον Λεωνίδα «που αν ρίξουμε τα **βέλη** μας στον ουρανό, θα σκεπάσουν τον ήλιο».

«Τόσο το καλύτερο», απάντησε ο Λεωνίδας, «θα πολεμήσουμε κάτω από σκιά».

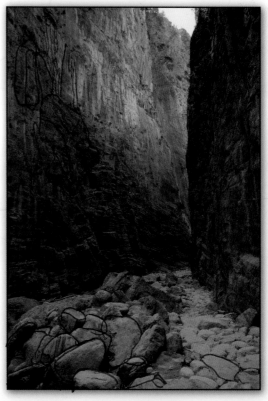

Οι Σπαρτιάτες πολέμησαν γενναία για τρεις μέρες. Στο τέλος όμως νικήθηκαν και έπεσαν όλοι **νεκροί**. Τελευταίος σκοτώθηκε και ο αρχηγός τους, ο Λεωνίδας.

Στο στενό, όπου **έπεσαν** οι τριακόσιοι Σπαρτιάτες, οι Έλληνες έστησαν ένα μνημείο με τη **επιγραφή**: «Ξένε, που περνάς από εδώ, πες στους Σπαρτιάτες ότι είμαστε εδώ θαμμένοι, πιστοί στους νόμους της πατρίδας μας».

Αυτή την ιστορία μας **διηγήθηκε** η δασκάλα μας, όταν επισκεφτήκαμε τις Θερμοπύλες και είδαμε από κοντά το μέρος όπου έγινε η φημισμένη μάχη.

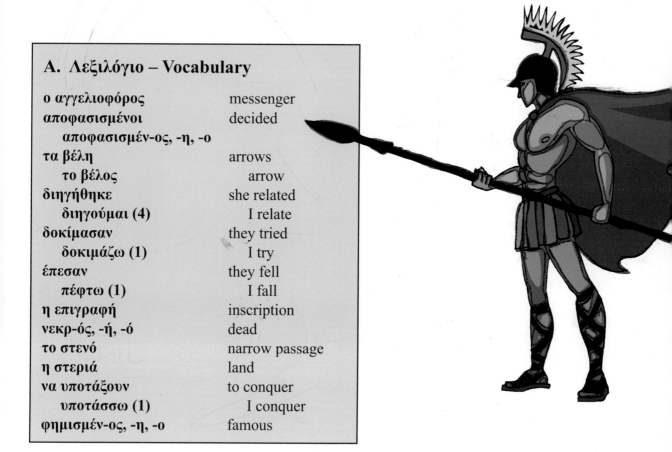

A. Λεξιλόγιο – Vocabulary

ο αγγελιοφόρος	messenger
αποφασισμένοι	decided
αποφασισμέν-ος, -η, -ο	
τα βέλη	arrows
το βέλος	arrow
διηγήθηκε	she related
διηγούμαι (4)	I relate
δοκίμασαν	they tried
δοκιμάζω (1)	I try
έπεσαν	they fell
πέφτω (1)	I fall
η επιγραφή	inscription
νεκρ-ός, -ή, -ό	dead
το στενό	narrow passage
η στεριά	land
να υποτάξουν	to conquer
υποτάσσω (1)	I conquer
φημισμέν-ος, -η, -ο	famous

B. Γραμματικές παρατηρήσεις – Grammatical notes

Ο Αόριστος - δείχνει κάτι **που έγινε στο παρελθόν**
The Past Simple Tense - shows an action that **happened in the past**

γράφω	I write	βλέπω	I see
έγραψα	I wrote	είδα	I saw
έγραψες	you wrote	είδες	you saw
έγραψε	he, she, it wrote	είδε	he, she, it saw
γράψαμε	we wrote	είδαμε	we saw
γράψατε	you wrote	είδατε	you saw
έγραψαν	they wrote	είδαν	they saw

Στους Δελφούς

«Περνάμε τώρα ένα από τα πιο όμορφα και *μαγευτικά* βουνά της Ελλάδας, τον Παρνασσό. Σε μια πλαγιά του βουνού αυτού ήταν χτισμένο, κατά την αρχαία εποχή, *το Μαντείο των Δελφών*. Οι αρχαίοι Έλληνες πίστευαν ότι το μαντείο ήταν το κέντρο του κόσμου. Σήμερα *σώζονται* μόνο τα *ερείπια* του Μαντείου».

Αυτά είπε η δασκάλα στα παιδιά, ενώ το λεωφορείο *προχωρούσε* από την Αθήνα στους Δελφούς.

Μόλις κατέβηκαν από το λεωφορείο, η κυρία Παπαγεωργίου έδειξε την *πλαγιά* του βουνού, όπου ήταν το Μαντείο των Δελφών και είπε: «Στο πιο ψηλό μέρος είναι το στάδιο. Εκεί, κάθε τέσσερα χρόνια, γίνονταν οι Πυθικοί αγώνες. Πιο κάτω βλέπετε το θέατρο και ακόμα πιο κάτω το Ναό του Απόλλωνα. Από το Ναό μόνο τέσσερις κολόνες *σώζονται* τώρα. Μέσα στο ναό ήταν ο *τρίποδας* πάνω στον οποίο καθόταν η Πυθία κι έδινε τους *χρησμούς*.

38

«Εμείς τα αγόρια θα ανεβούμε στο στάδιο και θα τρέξουμε, όπως έτρεχαν οι αθλητές την αρχαία εποχή», είπε ο Γιάννης.

«Κι εμείς τα κορίτσια θα πάμε στο θέατρο και θα παίξουμε το **δράμα** που παίξαμε στο σχολείο μας πέρισυ».

«Πολύ ωραία παιδιά», είπε η κυρία Παπαγεωργίου. «Κι εγώ με τους γονείς σας τι θα κάνουμε;»

«Ευκαιρία να μιλήσουμε με τη Πυθία», είπε μια μητέρα. «Θα μας πει για το **μέλλον** μας». Όλοι γέλασαν.

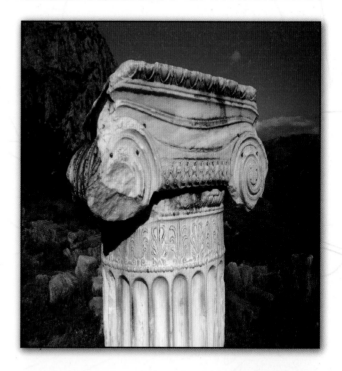

«Εγώ», είπε ο Μανόλης, δε θα τρέξω. **Βαριέμαι**. Θα πάω να πιω νερό από την πηγή που είδαμε, όταν κατεβήκαμε από το λεωφορείο.

«Θα πάει στην Κασταλία πηγή, την πηγή του Απόλλωνα. Το νερό της είναι **ιερό**. Καλά θα κάνεις, Μανόλη, να πας», είπε η δασκάλα μας.

Στο τέλος όλοι μαζί επισκέφθηκαν το μουσείο. Το πιο ωραίο άγαλμα που είδαν εκεί ήταν ο **Ηνίοχος**, ένα **ορειχάλκινο** άγαλμα που δείχνει **νεαρό** να οδηγεί ένα **άρμα**.

A. Λεξιλόγιο – Vocabulary

το άρμα	chariot
βαριέμαι (4)	I am lazy
το δράμα	drama, play
τα ερείπια	ruins
ο ηνίοχος	charioteer
ιερ-ός, -ή, -ό	holy
μαγευτικά	enchanting
μαγευτικ-ός, -ή, -ό	
το Μαντείο των Δελφών	the Delphic Oracle
το μέλλον	future
ο νεαρός	young man
ορειχάλκιν-ος, -η, -ο	bronze
η πλαγιά	side of the mountain
προχωρούσε	he was going on
προχωρώ (3)	I advance
σώζονται	are still standing
ο τρίποδας	tripod
ο χρησμός	oracle

B. Γραμματικές παρατηρήσεις – Grammatical notes

Ο Παρατατικός και Αόριστος των ρημάτων της δεύτερης συζυγίας.
The Past Continuous and Past Simple Tense of group 2 verbs.

EXAMPLE: μιλώ - I talk

μιλούσα	I was talking	μίλησα	I talked
μιλούσες	you were talking	μίλησες	you talked
μιλούσε	he, she, it was talking	μίλησε	he, she, it talked
μιλούσαμε	we were talking	μιλήσαμε	we talked
μιλούσατε	you were talking	μιλήσατε	you talked
μιλούσαν	they were talking	μίλησαν	they talked

Κάθε μέρα μιλώ με τον φίλο μου στο τηλέφωνο.
Everyday I talk with my friend on the phone.
Χτες μιλούσαμε για δυο ώρες στο τηλέφωνο.
Yesterday we were talking on the phone for two hours.
Χτες μιλήσαμε πολύ λίγο στο τηλέφωνο.
Yesterday we talked on the phone very little.

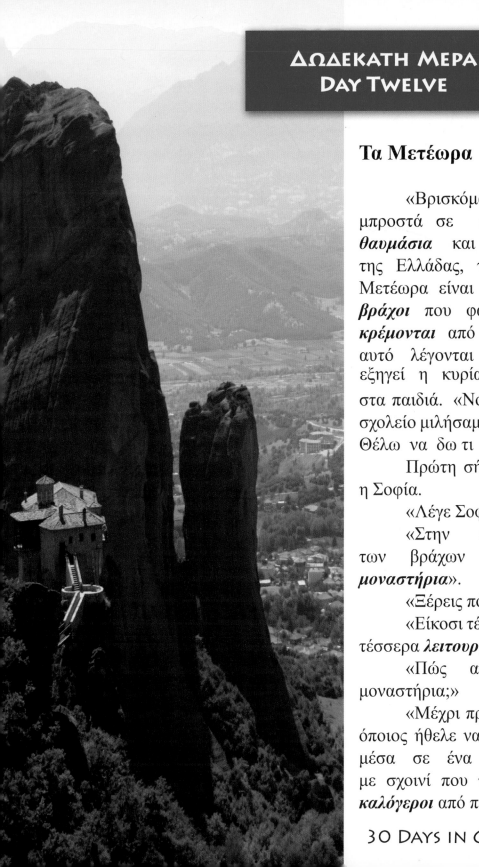

Τα Μετέωρα

«Βρισκόμαστε τώρα μπροστά σε ένα από τα πιο **θαυμάσια** και **υπέροχα** μέρη της Ελλάδας, τα Μετέωρα. Τα Μετέωρα είναι ψηλοί, **απότομοι βράχοι** που φαίνονται σαν να **κρέμονται** από τον ουρανό, γι' αυτό λέγονται και Μετέωρα», εξηγεί η κυρία Παπαγεωργίου στα παιδιά. «Νομίζω πως στο σχολείο μιλήσαμε για τα Μετέωρα. Θέλω να δω τι θυμάστε».

Πρώτη σήκωσε το χέρι της η Σοφία.

«Λέγε Σοφία, τι ξέρεις;»

«Στην **κορυφή** αυτών των βράχων είναι χτισμένα **μοναστήρια**».

«Ξέρεις πόσα είναι;»

«Είκοσι τέσσερα, αλλά μόνο τέσσερα **λειτουργούν**».

«Πώς ανεβαίνουμε στα μοναστήρια;»

«Μέχρι πριν μερικά χρόνια, όποιος ήθελε να ανέβει, ανέβαινε μέσα σε ένα καλάθι, δεμένο με σχοινί που το **τραβούσαν** οι **καλόγεροι** από πάνω».

«Εγώ ξέρω και μια ιστορία γι' αυτό. Μου την είπε ο πατέρας μου», είπε ο Δημήτρης.

«Πες μας την ιστορία, Δημήτρη».

«Κάποτε ένας Άγγλος επισκέφθηκε τα μοναστήρια και οι καλόγεροι τον ανέβασαν με καλάθι. Είδε όμως πως το σχοινί ήταν *τριμμένο* και έτοιμο να κοπεί. Φοβισμένος ρώτησε κάθε πότε *αλλάζουν* το σχοινί. "Όταν κοπεί!" ήταν η απάντηση».

«*Χρησιμοποιούν* ακόμα οι καλόγεροι το καλάθι με το σχοινί;»

«Όχι. Τώρα έχουν *σκαλίσει* σκαλιά και μπορούμε να ανεβαίνουμε απ' αυτά».

«Παιδιά, είμαι *περήφανη* για σας. Βλέπω πως θυμάστε πολλά από όσα μάθατε στο σχολείο για την Ελλάδα».

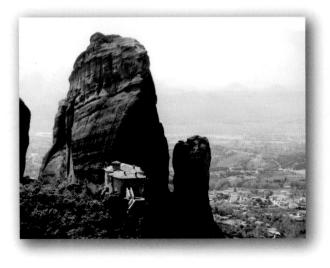

Α. Λεξιλόγιο – Vocabulary

απότομ-ος, -η, -ο	steep
ο βράχος	rock
θαυμάσι-ος, -α, -ο	wonderful
ο καλόγερος	monk
η κορυφή	top
κρέμονται	are hanging
κρέμομαι (4)	I hang
λειτουργούν	they are active
λειτουργώ (3)	I operate
το μοναστήρι	monastery
περήφανη	proud
περήφαν-ος, -η, -ο	
σκαλίσει	to carve
τραβούσαν	they pulled
τραβώ (2)	I pull
τριμμένο	worn out
τριμμέν-ος, -η, -ο	
υπέροχος	magnificent
υπέροχ-ος, -η, -ο	
χρησιμοποιούν	they use
χρησιμοποιώ (3)	I use

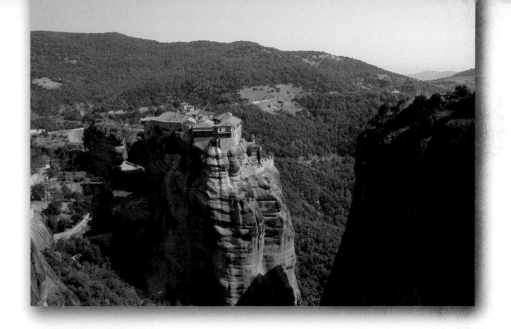

B. Γραμματικές παρατηρήσεις – Grammatical notes

Nouns

Ουδέτερα - Neuter Words
Τα ουδέτερα έχουν καταλήξεις - The Neuter words have endings

-ι	το παιδί, το μολύβι	-ο	το νερό, το βιβλίο
-μα	το μάθημα, το όνομα	-ος	το δάσος, το λάθος

Στον πληθυντικό, όσα τελειώνουν σε -ι προσθέτουν ένα -α.
In the plural, those ending in -ι add an -α.
το παιδί – τα παιδιά το μολύβι – τα μολύβια το αγόρι – τα αγόρια

Όσα τελειώνουν σε -ο τρέπουν το -ο σε -α.
Those ending in -ο change -ο to -α.
το βιβλίο – τα βιβλία το αυτοκίνητο – τα αυτοκίνητα

Όσα τελειώνουν σε -μα προσθέτουν -τα.
Those ending in -μα add -τα.
το μάθημα – τα μαθήματα το όνομα – τα ονόματα

Όσα τελειώνουν σε -ος τρέπουν το -ος σε -η.
Those ending in -ος change -ος to -η.
το δάσος – τα δάση το λάθος – τα λάθη

Στην Πάτρα

Από τη Στερεά Ελλάδα περάσαμε στην Πελοπόννησο όχι με φέρρι μπόουτ, όπως γινόταν πριν λίγο καιρό, αλλά από μια ωραία, και *σύγχρονη γέφυρα* που τέλειωσε το 2004. Μας πήρε δέκα λεπτά να περάσουμε, ενώ πριν έπαιρνε μια ώρα.

Μέσα σε μια ώρα φτάσαμε στην Πάτρα και το λεωφορείο *στάθμευσε* στο κέντρο της πόλης κοντά σε ένα μεγάλο κτίριο. «Αυτό το κτίριο είναι *η αγορά*», είπε η κυρία Παπαγεωργίου. «Καλό θα είναι να πάρετε μια *γεύση* πώς είναι οι αγορές στην Ελλάδα».

Στην πατρίδα μας πάμε σε ένα σούπερ μάρκετ, όπως λέμε και εκεί τα βρίσκομε όλα, *λαχανικά*, κρέατα, ψωμιά, φρούτα, τυριά, γάλα, αναψυκτικά, σαπούνια, χαρτικά είδη κλπ.

Στην Ελλάδα έχουμε την 'αγορά'. Εκεί στεγάζονται όλα τα μαγαζιά. Τώρα που θα μπούμε μέσα, θα δείτε.

Πρώτα πρώτα είδαμε *τα μανάβικα* που πουλούν φρούτα, λαχανικά, *όσπρια*, ελιές, *ξηρούς καρπούς* και άλλα.

Δίπλα ήταν *τα κρεοπωλεία*. Ολόκληρα *σφαγμένα* αρνιά, κοτόπουλα, *γουρουνόπουλα*, ήταν *κρεμασμένα* μέσα σε μεγάλα ψυγεία.

Παρακάτω ήταν τα ψαράδικα.

Είχαν όλων των ειδών τα ψάρια, *μπαρμπούνια*, μαρίδες, χταπόδια, *φαγκριά*, *τσιπούρες*, κι άλλα.

Οι πελάτες έλεγαν τι ψάρι ήθελαν και τα αγόραζαν με το κιλό.

Να και *το αρτοπωλείο*. Πω, πω, ψωμιά! Ψωμί άσπρο, *σταρένιο*, *ολικής αλέσεως*, χωριάτικο,

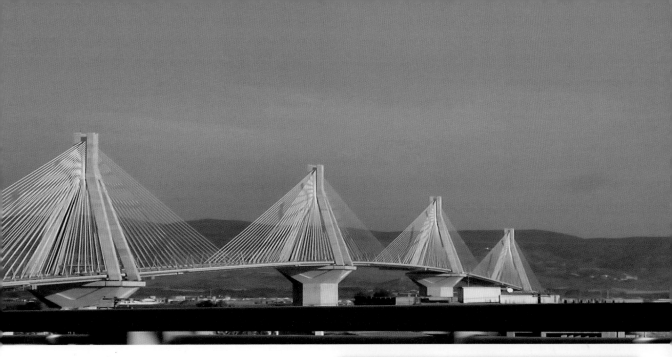

φραντζόλες, δίσκοι γεμάτοι από βουτήματα.

Πιο πέρα τα ζαχαροπλαστεία με τα ξακουστά ελληνικά γλυκίσματα, μπακλαβά, γαλακτομπούρεκο, κανταΐφι, δίπλες, και χίλιων ειδών **πάστες**.

Εδώ είναι **τα οινοπωλεία**, οι «κάβες». Εδώ πουλούν **αλκοολούχα ποτά**, κρασιά, μπύρες, ουίσκυ, κονιάκ.

Από την αγορά δεν λείπουν και τα φαρμακεία, που πουλούν μόνο φάρμακα.

Στη μέση της αγοράς υπήρχαν εστιατόρια και ταβέρνες. Η μυρωδιά από τα σουβλάκια απλωνόταν σε όλη την αγορά. Τα παιδιά έφαγαν με όρεξη σουβλάκια

με πατάτες και σαλάτα.

Πριν φύγουμε από την Πάτρα, επισκεφτήκαμε την εκκλησία του Αποστόλου Ανδρέα. Είναι μια από τις μεγαλύτερες και ωραιότερες εκκλησίες της Ελλάδας. Σ' αυτήν **φυλάγονται τα λείψανα** του Αποστόλου Ανδρέα.

Α. Λεξιλόγιο – Vocabulary

η αγορά	market
τα αλκοολούχα ποτά	alcoholic beverages
το αρτοπωλείο	bakery
η γεύση	taste
η γέφυρα	bridge
το γουρουνόπουλο	piglet
κρεμασμένα	hanging
το κρεοπωλείο	butcher shop
τα λαχανικά	vegetables
τα λείψανα	relics
το μανάβικο	produce store
το μπαρμπούνι	mullet
οι ξηροί καρποί	nuts

το οινοπωλείο	wine shop
τα όσπρια	legumes
η πάστα	pastry
σταρένιο ψωμί	wheat bread
στάθμευσε	it parked
σφαγμένα	slaughtered
σύγχρονη	modern
σύγχρον-ος, -η, -ο	
η τσιπούρα	porgy
το φαγκρί	snapper
φυλάγονται	are kept, are preserved
φυλάγω (1)	I keep
ψωμί ολικής αλέσεως	whole wheat bread

Β. Γραμματικές παρατηρήσεις – Grammatical notes

Verbs

Έχουμε δυο μελλοντικούς χρόνους - **We have two future tenses**

Τον Εξακολουθητικό Μέλλοντα **Future Continuous Tense**	Τον Στιγμιαίο Μέλλοντα **Future Simple Tense**
Ο Εξακολουθητικός Μέλλοντας **Future Continuous Tense**	- δείχνει κάτι που **θα γίνεται** στο μέλλον - shows an action that **will be happening** in the future **παίζω – θα παίζω**
Ο Στιγμιαίος Μέλλοντας **Future Simple Tense**	- δείχνει κάτι που **θα γίνει** στο μέλλον - shows an action that **will happen** in the future **παίζω – θα παίξω**

EXAMPLES OF THE TWO FUTURE TENSES

Εξακολουθητικός Μέλλοντας **Future Continuous Tense**		Στιγμιαίος Μέλλοντας **Future Simple Tense**	
θα παίζω	I will be playing	**θα παίξω**	I will play
θα παίζεις	you will be playing	**θα παίξεις**	you will play
θα παίζει	he, she, it will be playing	**θα παίξει**	he, she, it will play
θα παίζουμε	we will be playing	**θα παίξουμε**	we will play
θα παίζετε	you will be playing	**θα παίξετε**	you will play
θα παίζουν	they will be playing	**θα παίξουν**	they will play

ΔΕΚΑΤΗ ΤΕΤΑΡΤΗ ΜΕΡΑ
DAY 14

Στην Ολυμπία

Προτού αρχίσουμε την **περιοδεία** μας στην Ολυμπία θα είναι καλό να πούμε λίγα λόγια για τους Ολυμπιακούς αγώνες της αρχαίας εποχής.

Οι Ολυμπιακοί αγώνες γίνονταν κάθε τέσσερα χρόνια προς τιμή του θεού Δία.

Πριν αρχίσουν οι αγώνες, **κήρυκες** γύριζαν από πόλη σε πόλη και κήρυτταν την **έναρξη** των αγώνων. Καλούσαν τους Έλληνες να πάψουν τους πολέμους και να

στείλουν αθλητές.

Στους αγώνες έπαιρναν μέρος μόνο έλληνες **πολίτες**. Στις γυναίκες **απαγορευόταν** όχι μόνο να πάρουν μέρος, αλλά και να τους **παρακολουθήσουν**.

Οι αγώνες **διαρκούσαν** πέντε μέρες. Γίνονταν το καλοκαίρι. Η πρώτη μέρα ήταν αφιερωμένη στους θεούς. Οι αθλητές **πρόσφεραν** θυσίες και **ορκίζονταν** ότι θα αγωνιστούν σύμφωνα με τους νόμους και τίμια.

Τα αγωνίσματα, που άρχιζαν τη δεύτερη μέρα, ήταν το παγκράτιο (αγώνισμα **πυγμαχίας** και **πάλης**), το πένταθλο, το άλμα, το τρέξιμο, ο δίσκος, **το ακόντιο** και η ελεύθερη πάλη.

Την τελευταία μέρα γινόταν **το στεφάνωμα** των αθλητών. Το **έπαθλο** (βραβείο) ήταν ένα κλωνάρι ελιάς, το οποίο έκοβε με χρυσό μαχαίρι ένα αγόρι, του οποίου ζούσαν και οι δυο γονείς.

Οι αγώνες γίνονταν **συνεχώς** για χίλια χρόνια, από το 776 π.Χ. (προ Χριστού) μέχρι το 393 μ.Χ (μετά Χριστόν).

Α. Λεξιλόγιο – Vocabulary

το ακόντιο	javelin
απαγορευόταν	it was prohibited
διαρκούσαν	they last
διαρκώ (3)	I last
η έναρξη	opening
το έπαθλο	trophy
οι κήρυκες	heralds
ο κήρυκας	herald
ορκίζονταν	they swore
ορκίζομαι (4)	I swear
η πάλη	wrestling
να παρακολουθήσουν	to attend
παρακολουθώ (3)	I follow
η περιοδεία	tour
οι πολίτες	citizens
ο πολίτης	citizen
πρόσφεραν	they offered
προσφέρω (1)	I offer
η πυγμαχία	wrestling
το στεφάνωμα	the crowning
συνεχώς	continuously

B. Γραμματικές παρατηρήσεις – Grammatical notes

Two more Verb Tenses:

Παρακείμενος
Present Perfect Tense

Υπερσυντέλικος
Past Perfect Tense

Παρακείμενος - δείχνει κάτι που **έχει γίνει**
Present Perfect Tense - shows an action that **has happened**

 Examples: (*έχω δέσει* – I have tied)
 (*έχω γράψει* – I have written)
 (*έχω πει* – I have said)

Υπερσυντέλικος - δείχνει κάτι που *είχε γίνει πριν από κάτι άλλο*
Past Perfect Tense - shows an action that has **happened before something else**

 Examples: ***Είχα φτάσει πριν αρχίσει να βρέχει.***
 I had arrived before it started raining.
 Είχαμε φύγει από το σπίτι πριν από τον σεισμό.
 We had left the house before the earthquake.

CONJUGATION:

Ο **Παρακείμενος** σχηματίζεται με το βοηθητικό *έχω* και **το απαρέμφατο**.
The Present Perfect is formed with *έχω* and **the infinitive**.

Ο **Υπερσυντέλικος** σχηματίζεται με το βοηθητικό *είχα* και **το απαρέμφατο**.
The Past Perfect is formed with **είχα** and **the infinitive**.

Παρακείμενος **Present Perfect Tense**		Υπερσυντέλικος **Past Perfect Tense**	
έχω δει	I have seen	*είχα δει*	I had seen
έχεις δει	you have seen	*είχες δει*	you had seen
έχει δει	he, she, it has seen	*είχε δει*	he, she, it had seen
έχουμε δει	we have seen	*είχαμε δει*	we had seen
έχετε δει	you have seen	*είχατε δει*	you had seen
έχουν δει	they have seen	*είχαν δει*	they had seen

Οι Ολυμπιακοί Αγώνες Αθήνα 2004

Άρεσε πολύ στα παιδιά η περιοδεία στην Ολυμπία και όσα διάβασαν και έμαθαν για τους Ολυμπιακούς αγώνες.

Η Σοφία ρώτησε την κυρία Παπαγεωργίου:

- Κυρία Παπαγεωργίου, ήσαστε στην Αθήνα στους Ολυμπιακούς αγώνες του 2004;

- Και βέβαια ήμουν! Είχα *την τύχη* να επισκεφθώ την Αθήνα την εποχή των αγώνων και έτσι παρακολούθησα μερικά από τα αγωνίσματα. Μου άρεσε πολύ *η τελετή έναρξης* των αγώνων. Ήταν υπέροχη! Εσείς, παιδιά, είδατε τους αγώνες;

- Εγώ, λέει ο Γιάννης, τους είδα στην τηλεόραση. Σαν αγόρι που είμαι, μου άρεσε το μπάσκετ.

- Ξέρετε ότι *η Ολυμπιακή Φλόγα* ταξίδεψε πριν από τους αγώνες σε όλο τον κόσμο; Έφυγε από την Ολυμπία και γύρισε στο Ολυμπιακό στάδιο της Αθήνας το βράδυ που άρχισαν οι αγώνες. Γύριζε από χέρι σε χέρι τρεις ολόκληρους μήνες.

- Πόσους *κύκλους* έχει η Ολυμπιακή σημαία; Ποιος ξέρει;

- Ξέρω εγώ, είπε η Σοφία. Έχει πέντε κύκλους.

- Και τι **αντιπροσωπεύει** κάθε ένας από τους κύκλους;

- Αντιπροσωπεύει μια από τις πέντε **ηπείρους**: την Αμερική, την Ευρώπη, την Ασία, την Αφρική και την Αυστραλία.

- Ξέρετε τίποτα άλλο για τους Αγώνες;

- Ξέρω εγώ, λέει ο Κώστας. Στους αγώνες έλαβαν μέρος περισσότερες από διακόσιες χώρες, πιο πολλές από κάθε άλλη φορά, και δέκα χιλιάδες πεντακόσιοι αθλητές και αθλήτριες.

Η τελετή έναρξης και **λήξης** των αγώνων έγινε στο στάδιο Σπύρος Λούης στην Αθήνα. Η Ελλάδα έφτιαξε 38 διαφορετικά στάδια, πισίνες, κολυμβητήρια και το Ολυμπιακό χωριό για δέκα χιλιάδες αθλητές.

Η Ελλάδα διοργάνωσε τους πιο **πετυχημένους** Ολυμπιακούς αγώνες. **Παρόλο** που ο κόσμος φοβόταν την **τρομοκρατία**, οι αγώνες έγιναν χωρίς **επεισόδια** και **στέφθηκαν** από επιτυχία.

Η Ελλάδα στους αγώνες πήρε 14 χρυσά, αργυρά και **χάλκινα** μετάλλια.

A. Λεξιλόγιο – Vocabulary

αντιπροσωπεύω (1)	I represent
η έναρξη	the opening (of the games)
το επεισόδιο	incident
η ήπειρος	continent
ο κύκλος	circle
η λήξη	closing (of the games)
η Ολυμπιακή Φλόγα	Olympic Flame
παρόλο	although
πετυχημένος	successful
πετυχημέν-ος, -η, -ο	
στέφθηκαν από επιτυχία	were successful
η τελετή	ceremony
η τρομοκρατία	terrorism
η τύχη	fortune, luck
τυχερ-ός, -ή, -ό	lucky
χάλκινος	bronze
χάλκιν-ος, -η, -ο	

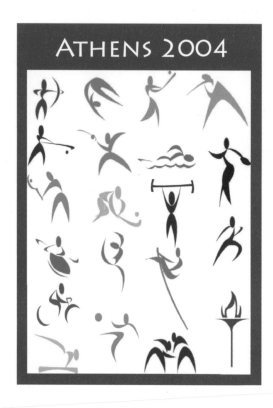

ATHENS 2004

B. Γραμματικές παρατηρήσεις – Grammatical notes

Βαθμοί των Επιθέτων – Degrees of Adjectives

Θετικός βαθμός Positive degree	Συγκριτικός βαθμός Comparative degree	*We use the comparative for comparing two things.
καλός	καλύτερος ή πιο καλός	
καλή	καλύτερη πιο καλή	
καλό	καλύτερο πιο καλό	
μεγάλος	μεγαλύτερος πιο μεγάλος	
μικρός	μικρότερος πιο μικρός	
ωραίος	ωραιότερος πιο ωραίος	
όμορφος	ομορφότερος πιο όμορφος	

EXAMPLE

Η Μαρία είναι **μικρή**, αλλά η Στέλλα είναι **μικρότερη**.

or

Η Μαρία είναι **μικρή**, αλλά η Στέλλα είναι **πιο μικρή**.

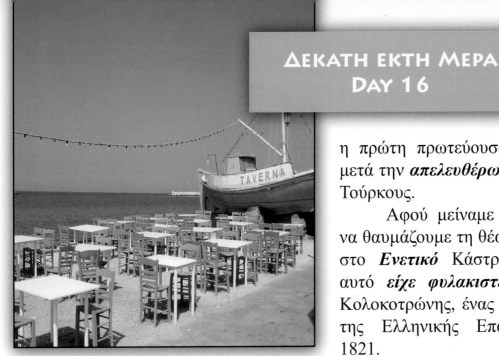

Ένας περίπατος στο Ναύπλιο

Εννιακόσια ενενήντα εφτά, εννιακόσια ενενήντα οχτώ, εννιακόσια ενενήντα εννιά!

Είχαμε αποφασίσει να ανεβούμε στο Παλαμήδι, ένα **φρούριο** έξω από το Ναύπλιο, χτισμένο στην κορυφή ενός ψηλού λόφου και η Σοφία μετρούσε τα σκαλιά. Τα βρήκε 999.

Η θέα από εκεί πάνω ήταν **καταπληκτική**. Κάτω στα αριστερά απλωνόταν **η γραφική** πόλη του Ναυπλίου, μια πόλη με **νεοκλασικά** σπίτια και **παραδοσιακά** δρομάκια. Πιο πέρα η θάλασσα, **ήρεμη** και καταγάλανη.

Όπως θυμόμαστε από την ελληνική ιστορία, το Ναύπλιο ήταν η πρώτη πρωτεύουσα της Ελλάδας, μετά την **απελευθέρωσή** της από τους Τούρκους.

Αφού μείναμε για πολλή ώρα να θαυμάζουμε τη θέα, μπήκαμε μέσα στο **Ενετικό** Κάστρο. Στο κάστρο αυτό **είχε φυλακιστεί** ο Θεόδωρος Κολοκοτρώνης, ένας από τους ήρωες της Ελληνικής Επανάστασης του 1821.

Κατεβήκαμε από το Παλαμήδι και καθίσαμε σε μια ταβέρνα κοντά στην παραλία να ξεκουραστούμε και **να δροσιστούμε**. Ήταν μια **παράξενη** ταβέρνα. Στην είσοδό της είχε ένα μεγάλο **ψαροκάικο**, με τα γράμματα «Ταβέρνα», που στηριζόταν πάνω σε δυο μεγάλους υπερυψωμένους βράχους.

«Μ' αυτό το καράβι θα έπιαναν τους πειρατές», είπε ο Μανόλης.

«Κάνεις λάθος παιδί μου», του είπε κάποιος που τον άκουσε. «Με το καράβι αυτό ψαρεύαμε. Πιάναμε ψάρια για την ταβέρνα».

Τα κουρασμένα παιδιά **απόλαυσαν** αναψυκτικά, πορτοκαλάδες, λεμονάδες, κόκα κόλα, πέπσι και φάντα.

Α. Λεξιλόγιο – Vocabulary

η απελευθέρωση	liberation		
απόλαυσαν	they enjoyed	**απολαμβάνω (1)**	I enjoy
γραφική	picturesque	**γραφικ-ός, -ή, -ό**	
να δροσιστούμε	to refresh ourselves	**δροσίζομαι (4)**	I refresh
Ενετικ-ός, -ή, -ό	Venetian		
ήρεμη	calm	**ήρεμ-ος, -η, -ο**	
καταπληκτική	breathtaking	**καταπληκτικ-ός, -ή, -ό**	
νεοκλασικά	neo-classic	**νεοκλασικ-ός, -ή, -ό**	
παραδοσιακός	traditional	**παραδοσιακ-ός, -ή, -ό**	
παράξενη	strange	**παράξεν-ος, -η, -ο**	
το φρούριο	castle		
είχε φυλακιστεί	he had been imprisoned	**φυλακίζομαι (4)**	I am imprisoned
το ψαροκάϊκο	fishing boat		

B. Γραμματικές παρατηρήσεις – Grammatical notes

Βαθμοί των Επιθέτων – Υπερθετικός βαθμός
Degrees of Adjectives – Superlative degree

You have learned the Positive and Comparative degrees, now we introduce the Superlative degree.
The Superlative degree (Υπερθετικός βαθμός) tells us that a noun has the highest degree without the need of a comparison.

> Example: Το βουνό Έβερεστ είναι το **πιο ψηλό** βουνό.
> Mt. Everest is **the highest** mountain.

Adjectives that end in -ος, -η, -ο form their comparative by adding the endings
-ότατος, -ότατη, -ότατο or by adding ο πιο:
 ωραίος, ωραιότατος, ο πιο ωραίος σπουδαίος, σπουδαιότατος, ο πιο σπουδαίος
Adjectives that end in -υς, -ια, -υ add the endings -ύτατος, -ύτατη, -ύτατο or ο πιο.

EXAMPLE OF THE THREE DEGREES

Θετικός	Συγκριτικός	Υπερθετικός
Positive	**Comparative**	**Superlative**
ωραίος	πιο ωραίος ή ωραιότερος	ο πιο ωραίος ή ο ωραιότατος
ωραία	πιο ωραία ή ωραιότερη	η πιο ωραία ή η ωραιότατη
ωραίο	πιο ωραίο ή ωραιότερο	το πιο ωραίο ή το ωραιότατο
βαθύς	πιο βαθύς ή βαθύτερος	ο πιο βαθύς ή ο βαθύτατος
βαθιά	πιο βαθιά ή βαθύτερη	η πιο βαθιά η η βαθύτατη
βαθύ	πιο βαθύ ή βαθύτερο	το πιο βαθύ ή το βαθύτατο

Στο θέατρο της Επιδαύρου

Απόψε τα παιδιά φορούν τα καλά τους ρούχα. Τα αγόρια φορούν άσπρα πανταλόνια και καλοκαιρινά πουκάμισα με μακριά μανίκια και τα κορίτσια καλοκαιρινά πολύχρωμα φορέματα. Θα παρακολουθήσουν μια **παράσταση** στο φημισμένο θέατρο της Επιδαύρου.

Η κυρία Παπαγεωργίου εξηγεί: «Το θέατρο αυτό χτίστηκε **στα μέσα** του τέταρτου **αιώνα** π.Χ. Χωράει δώδεκα χιλιάδες ανθρώπους και είναι ξακουστό για την **τέλεια ακουστική** που έχει. Μπορούμε να κάνουμε ένα μικρό **πείραμα** για να δούμε πόσο θαυμάσια είναι η ακουστική αυτού του θεάτρου. Εσείς Μαρία και Γιάννη πηγαίνετε εκεί πάνω, ψηλά στην τελευταία **σειρά** των καθισμάτων. Πηγαίνετε τώρα, πριν γεμίσει το θέατρο με κόσμο».

Μόλις τα δυο παιδιά έφτασαν στην κορυφή, η κυρία Παπαγεωργίου στάθηκε στη μέση του θεάτρου κι έριξε ένα **κέρμα** στο **έδαφος**. Η Μαρία και ο Γιάννης άκουσαν το θόρυβο χωρίς μικρόφωνο. «Αυτό μας δείχνει πόσο θαυμάσια ακουστική έχει το θέατρο».

Ύστερα κάθισαν όλοι και παρακολούθησαν την παράσταση. Ήταν ένα αρχαίο ελληνικό δράμα.

Ακολούθησαν ελληνικοί χοροί και μουσική από μπουζούκι. Χόρεψαν νέοι και νέες ντυμένοι με **τοπικές παραδοσιακές** στολές. Ανάμεσα στους χορούς ήταν ο «συρτός» και ο «καλαματιανός».

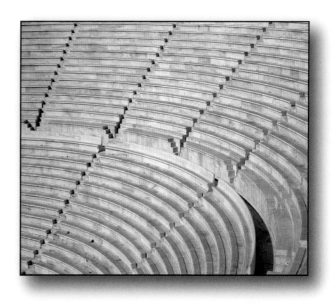

«Αυτούς τους χορούς τους χορεύουμε κι εμείς. Τους μάθαμε στο ελληνικό σχολείο», είπαν τα παιδιά.

Οι χοροί ήταν **εντυπωσιακοί** και **καταχειροκροτήθηκαν** από τον κόσμο που είχε γεμίσει το θέατρο.

A. Λεξιλόγιο – Vocabulary

ο αιώνας	century
η ακουστική	acoustics
το έδαφος	ground
εντυπωσιακοί	impressive
εντυπωσιακ-ός, -ή, -ό	
καταχειροκροτήθηκαν	they were applauded
το κέρμα	coin
στα μέσα	in the middle
ποαραδοσιακ-ός, -ή, -ό	traditional
η παράσταση	show
το πείραμα	experiment
η σειρά	row
τέλεια	perfect
τέλει-ος, -α, -ο	
τοπικές	local
τοπικ-ός, -ή, -ό	

B. Γραμματικές παρατηρήσεις – Grammatical notes

Απόλυτα Αριθμητικά Cardinal Numbers	Τακτικά Αριθμητικά Ordinal Numbers
ένας, μία, ένα	πρώτ-ος, -η, -ο – first
δύο	δεύτερος - δεύτερη - δεύτερο – second
τρεις, τρία	τρίτος - τρίτη - τρίτο – third
τέσσερις, τέσσερα	τέταρτος - τέταρτη - τέταρτο – fourth
πέντε	πέμπτος - πέμπτη - πέμπτο – fifth
έξι	έκτος - έκτη - έκτο – sixth
εφτά	έβδομος - έβδομη - έβδομο – seventh
οχτώ	όγδοος - όγδοη - όγδοο – eighth
εννέα	ένατος - ένατη - ένατο – ninth
δέκα	δέκατος - δέκατη - δέκατο – tenth
έντεκα	εντέκατος - εντέκατη - εντέκατο – eleventh
δώδεκα	δωδέκατος - δωδέκατη - δωδέκατο – twelfth
δεκατρία	δέκατος τρίτος - δέκατη τρίτη - δέκατο τρίτο – thirteenth
είκοσι	εικοστός - εικοστή - εικοστό – twentieth
τριάντα	τριακοστός - τριακοστή - τριακοστό – thirtieth
σαράντα	τεσσαρακοστός - τεσσαρακοστή - τεσσαρακοστό – fortieth
πενήντα	πεντηκοστός - πεντηκοστή - πεντηκοστό – fiftieth

Η Πύλη των Λεόντων, στις Μυκήνες

«Απόψε, παιδιά, θα πάμε στον κινηματογράφο», λέει η κυρία Παπαγεωργίου. Ο κινηματογράφος στην Ελλάδα λέγεται και «σινεμά», όπως το λέμε κι εμείς στα αγγλικά.

Το καλοκαίρι πολλοί κινηματογράφοι εδώ είναι *υπαίθριοι*, δηλαδή *λειτουργούν* έξω, σε ανοικτό, *ασκέπαστο* χώρο.

Τα σινεμά αυτά είναι σε γειτονιές και οι άνθρωποι που μένουν στα σπίτια γύρω από το σινεμά, μπορούν να βλέπουν τα έργα από τα *μπαλκόνια* τους *δωρεάν*.

Και κάτι άλλο: Τα σινεμά δεν αρχίζουν ενώ υπάρχει ακόμα φως της ημέρας. Λειτουργούν αφού *σκοτεινιάσει*.

Από την *ταινία* τα παιδιά έμαθαν ότι από το 1600 (χίλια εξακόσια) μέχρι το 1200 (χίλια διακόσια) π.Χ. *άνθισε* στην

Πελοπόννησο ένας πολιτισμός, που πήρε το όνομα Μυκηναϊκός, γιατί είχε κέντρο τις Μυκήνες. Εκεί είχαν τα παλάτια τους τρανοί βασιλιάδες. Ένας απ' αυτούς ήταν κι ο Αγαμέμνονας, ο **αρχηγός** των Ελλήνων στον Τρωικό πόλεμο.

Ψηλά **Κυκλώπεια τείχη**, όπως τα έλεγαν, προστάτευαν το παλάτι. Ήταν χτισμένα με τεράστιες πέτρες. Οι άνθρωποι πίστευαν ότι τα τείχη τα είχαν χτίσει οι Κύκλωπες, γι' αυτό και τα ονόμασαν «Κυκλώπεια».

Η είσοδος του παλατιού ήταν από μια πόρτα που λεγόταν «**Πύλη των Λεόντων**». Στο πάνω μέρος ήταν **χαραγμένα** δυο λιοντάρια που μέρα νύχτα φύλαγαν το παλάτι.

Σήμερα υπάρχουν μόνο **τα ερείπια** των παλατιών. Ο Μυκηναϊκός πολιτισμός **καταστράφηκε** το 1200 π.Χ.

Έγινε **διάλειμμα** για δέκα λεπτά και τα παιδιά είχαν την ευκαιρία να πάνε στις τουαλέτες ή να αγοράσουν αναψυκτικά και γλυκά, σοκολάτες, ποπ κορν, φιστίκια και **σποράκια**.

Όταν η προβολή της ταινίας άρχισε ξανά, παρουσιάστηκε στην **οθόνη** για άλλη μια φορά ο Αγαμέμνονας και το βασίλειο των Μυκηνών.

A. Λεξιλόγιο – Vocabulary	
άνθισε	it flourished
ανθίζω (1)	I flourish
ο αρχηγός	leader
ασκέπαστος	uncovered
ασκέπαστ-ος, -η, -ο	
το διάλειμμα	intermission
δωρεάν	free of charge
τα ερείπια	ruins
καταστράφηκε	it was destroyed
καταστρέφω (1)	I destroy
τα Κυκλώπεια	Cyclopean
λειτουργούν	they operate
το μπαλκόνι	balcony
η οθόνη	screen
η Πύλη των Λεόντων	the Gate of Lions
να σκοτεινιάσει	to get dark
σκοτεινιάζει	it is getting dark
τα σποράκια	sunflower seeds
η ταινία	film
τα τείχη	city walls
υπαίθρι-ος, -α, -ο	out in the open
χαραγμένο	carved
χαραγμέν-ος, -η, -ο	

B. Γραμματικές παρατηρήσεις – Grammatical notes

Αριθμοί – Numbers

Ενικός - δείχνει ένα πράγμα
Singular Number - shows one thing

Πληθυντικός – δείχνει δυο ή περισσότερα πράγματα
Plural Number - shows two or more things

Πτώσεις – Cases

Η Ονομαστική **Η πτώση του υποκειμένου**
Nominative **The case of the subject**
Βρίσκουμε την πτώση αυτή ρωτώντας: Ποιος; Τι;
We find the case by asking: Who? What?
Το αεροπλάνο έφτασε. Τι έφτασε; Το αεροπλάνο.
Ο Νίκος ήρθε. Ποιος ήρθε; Ο Νίκος.

Γενική **Δείχνει αυτόν που έχει κάτι**
Possessive **The case of possession**
Βρίσκουμε τη πτώση αυτή ρωτώντας: Τίνος; Ποιανού;
We find the case by asking: Whose?
Η τάξη του Νίκου. Ποιανού είναι η τάξη; Του Νίκου.

Αιτιατική **Είναι η πτώση του αντικειμένου.**
Αντικείμενο είναι η λέξη στην οποία
πηγαίνει η ενέργεια του ρήματος.
Objective **The case of the object. The action of**
the verb goes to the object.
Τη βρίσκουμε ρωτώντας: Ποιον; Τι;
We find it by asking: Whom? What?
Είδαμε τον Νίκο στην αγορά. Ποιον είδαμε; Τον Νίκο.
Φάγαμε μακαρόνια με κιμά. Τι φάγαμε; Μακαρόνια με κιμά.

Κλητική **Με αυτή τη πτώση καλούμε ή**
Nominative **προσφωνούμε κάποιον**
of address **The case of addressing**
Γιάννη, έλα εδώ παρακαλώ.
Μαρία, τι κάνεις;

Ποδηλασία στην Κόρινθο

Το λεωφορείο έφτασε πρωί στην Κόρινθο.

«Στο σχολείο μάθαμε», είπε η κυρία Παπαγεωργίου, «ότι στην αρχαία εποχή το σημείο αυτό της Πελοποννήσου ήταν **ενωμένο** με τη Στερεά Ελλάδα, δηλαδή εδώ ήταν **ισθμός**. Τα πλοία που ήθελαν να ταξιδέψουν από το Αιγαίο στο Ιόνιο Πέλαγος, έπρεπε να κάνουν το γύρο της Πελοποννήσου. Το 1893 μηχανικοί με μοντέρνα μηχανήματα έκοψαν τον ισθμό και ο Σαρωνικός κόλπος ενώθηκε με τον Κορινθιακό. Έτσι τα πλοία μπορούν τώρα να ταξιδεύουν από το ένα πέλαγος στο άλλο, χωρίς να κάνουν το γύρο της Πελοποννήσου».

Έξω από την Κόρινθο η ομάδα κάθισε σε μια καφετέρια για πρόγευμα. Δίπλα ήταν ένα μαγαζί που νοίκιαζε **ποδήλατα**.

«Παιδιά, πόσοι από σας ξέρετε να κάνετε **ποδήλατο**;» Σχεδόν όλα τα παιδιά είπαν ότι ξέρουν.

«Λοιπόν, θα **νοικιάσουμε** ποδήλατα και θα πάμε μέχρι τη **γέφυρα**. Θα δούμε κάτω τη **διώρυγα** (κανάλι) και ίσως να δούμε και κάποιο πλοίο, αν τύχει να περνά εκείνη την ώρα».

Είκοσι παιδιά διάλεξαν από ένα ποδήλατο. Τέσσερα πέντε όμως, **προτίμησαν** να μείνουν με τους γονείς στην καφετέρια και να παίξουν διάφορα παιχνίδια.

Η κυρία Παπαγεωργίου ακολούθησε τα παιδιά με τα ποδήλατα. Κάθε παιδί φόρεσε ένα **κράνος** για **προστασία** σε περίπτωση ατυχήματος. Τα παιδιά προχωρούσαν το ένα πίσω από το άλλο. «Προσέχετε τα αυτοκίνητα», φώναζε η κυρία Παπαγεωργίου.

Όταν έφτασαν στη μέση της γέφυρας, κατέβηκαν από τα ποδήλατα. Κοίταξαν κάτω. Η γέφυρα είναι 260 πόδια πάνω από το νερό. Οι πλευρές της διώρυγας είναι όλο πέτρα. Για να γίνει η **διώρυγα** έπρεπε να κοπούν χιλιάδες **τόνοι** πέτρας.

Τη στιγμή εκείνη περνούσε ένα *εμπορικό πλοίο* με ελληνική σημαία. Οι ναύτες, ανεβασμένοι στο κατάστρωμα, χαιρετούσαν τα παιδιά.

Η ομάδα πήρε πολλές φωτογραφίες πάνω στη γέφυρα.

Α. Λεξιλόγιο – Vocabulary

η γέφυρα	bridge
η διώρυγα	canal
το εμπορικό πλοίο	merchant ship
ενωμέν-ος, -η, -ο	joined, connected
ο ισθμός	isthmus
το κράνος	helmet
να νοικιάσουμε	to rent (we)
νοικιάζω **(1)**	I rent
το ποδήλατο	bicycle
ποδηλατώ **(3)**	I ride a bicycle
η προστασία	protection
προτίμησαν	they preferred
προτιμώ **(2)**	I prefer
ο τόνος	ton

Β. Γραμματικές παρατηρήσεις – Grammatical notes

Nouns

Κλίση των αρσενικών ονομάτων - Declension of masculine words
Example of a noun ending in -ος (ο δάσκαλος)

Ενικός αριθμός - Singular Number

Ονομαστική (Nominative)	ο δάσκαλος	Ο δάσκαλος είναι αυστηρός.
Γενική (Possessive)	του δασκάλου	Τα βιβλία του δασκάλου
Αιτιατική (Objective)	τον δάσκαλο	Ακούω τον δάσκαλο.
Κλητική (Nominative of address)	δάσκαλε	Δάσκαλε, ποιο μάθημα έχουμε;

Πληθυντικός αριθμός - Plural Number

Ονομαστική (Nominative)	οι δάσκαλοι	Οι δάσκαλοι είναι αυστηροί.
Γενική (Possessive)	των δασκάλων	Τα βιβλία των δασκάλων
Αιτιατική (Objective)	τους δασκάλους	Ακούμε τους δασκάλους.
Κλητική (Nominative of address)	δάσκαλοι	Δάσκαλοι, πού είστε;

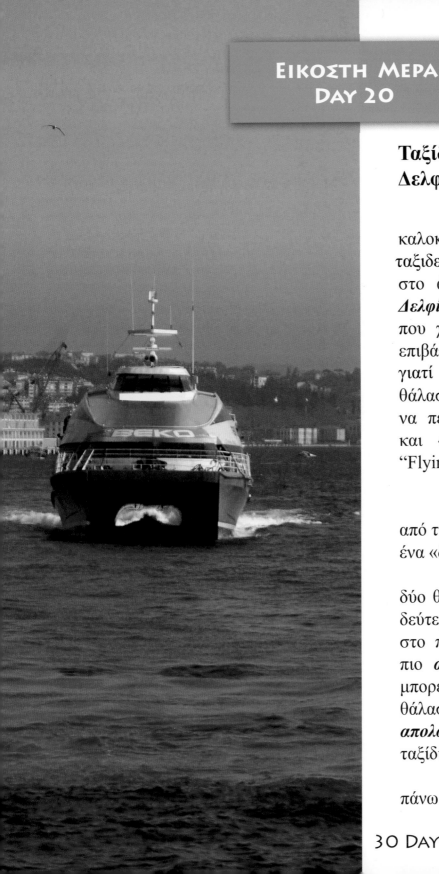

Ταξίδι με Ιπτάμενο Δελφίνι

Στην Ελλάδα το καλοκαίρι πολύς κόσμος ταξιδεύει από το ένα νησί στο άλλο με τα «*Ιπτάμενα Δελφίνια*». Είναι μικρά πλοία που χωρούν από 50 ως 150 επιβάτες. Είναι πολύ γρήγορα, γιατί ταξιδεύουν πάνω από τη θάλασσα και τα κύματα, σαν να πετούν. Γι' αυτό λέγονται και «Ιπτάμενα Δελφίνια», "Flying Dolphins".

Αποφασίσαμε να πάμε από την Αθήνα στην Κρήτη με ένα «δελφίνι».

Τα *πλοιάρια* αυτά έχουν δύο θέσεις: την πρώτη και τη δεύτερη. Η πρώτη θέση είναι στο πάνω μέρος και είναι η πιο *ακριβή*. Από εκεί ψηλά μπορεί κανείς να βλέπει τη θάλασσα και τα κύματα και να *απολαμβάνει* καλύτερα το ταξίδι.

Το πλοιάριο πετούσε πάνω από τα κύματα. *Νιώθαμε*

σαν να ήμαστε μέσα σε αεροπλάνο που πετά πολύ **χαμηλά**, λίγα πόδια πάνω από την **επιφάνεια** της θάλασσας.

Μέσα στο «δελφίνι» υπάρχει μια μικρή καφετέρια. Εκεί, όσοι πεινούν, μπορούν να βρουν κάτι να φάνε: τυρόπιτα, σπανακόπιτα, τόστ (όπως το λένε **οι ντόπιοι**). Δε λείπει και το σουβλάκι στο **καλαμάκι** και οι τηγανιτές πατάτες.

Όσοι διψούν μπορούν να πιουν κάποιο αναψυκτικό: κόκα κόλα, πέπσι, λεμονάδα, πορτοκαλάδα ή **εμφιαλωμένο νερό**. Υπάρχει και κρασί, μπύρα, κονιάκ, καφές ελληνικός, γαλλικός ή αμερικανικός.

Και από γλυκίσματα τι θέλεις και δεν υπάρχει: μπακλαβάς, γαλακτομπούρεκο, κανταΐφι, μπουγάτσα, παγωτό, πάστες.

Το ταξίδι ήταν μαγευτικό. Πρώτη φορά ταξιδεύαμε με τέτοιο τρόπο. Και μας άρεσε πολύ. Απολαύσαμε τη θάλασσα κοιτάζοντας μέσα από τα παραθυράκια του πλοίου.

Φτάσαμε στο Ηράκλειο της Κρήτης μέσα σε πέντε ώρες.

«Καταπληκτικό ταξίδι!» είπαν μερικοί γονείς.

Α. Λεξιλόγιο – Vocabulary

ακριβ-ός, -ή, -ό	expensive
απολαμβάνω (1)	I enjoy
το εμφιαλωμένο νερό	bottled water
η επιφάνεια	surface
τα Ιπτάμενα Δελφίνια	Flying Dolphins
το καλαμάκι	stick
νιώθαμε	we were feeling
νιώθω (1)	I feel
οι ντόπιοι	the local (people)
ο ντόπιος	local person
το πλοιάριο	small ship (boat)
χαμηλά	low

Β. Γραμματικές παρατηρήσεις – Grammatical notes

Nouns

Κλίση των αρσενικών ονομάτων - Declension of masculine words
Example of nouns ending in -ας and -ης:

Ενικός αριθμός - Singular Number

Ονομαστική (Nominative)	ο πατέρας	ο μαθητής
Γενική (Possessive)	του πατέρα	του μαθητή
Αιτιατική (Objective)	τον πατέρα	τον μαθητή
Κλητική (Nominative of address)	πατέρα	μαθητή

Πληθυντικός αριθμός - Plural Number

Ονομαστική (Nominative)	οι πατέρες	οι μαθητές
Γενική (Possessive)	των πατέρων	των μαθητών
Αιτιατική (Objective)	τους πατέρες	τους μαθητές
Κλητική (Nominative of address)	πατέρες	μαθητές

ΕΙΚΟΣΤΗ ΠΡΩΤΗ ΜΕΡΑ
DAY 21

Επίσκεψη στο παλάτι της Κνωσού

Σήμερα θα επισκεφθούμε το Παλάτι της Κνωσού.

Η ιστορία της Κρήτης αρχίζει 6.000 χρόνια π.Χ. Στο βόρειο μέρος του νησιού ήταν η πόλη Κνωσός. Εδώ είχαν τα παλάτια τους οι βασιλιάδες, που είχαν το όνομα Μίνωες. Γι' αυτό και ο πολιτισμός αυτός πήρε το όνομα *Μινωικός*.

Γύρω στα 1.500 χρόνια π.Χ. ένας *φοβερός σεισμός* κατέστρεψε την Κνωσό και τις άλλες πόλεις της Κρήτης. Μαζί καταστράφηκε κι ο Μινωικός πολιτισμός. Δε *χάθηκε* όμως *τελείως*. Τη θέση του την πήρε ο Μυκηναϊκός πολιτισμός, με κέντρο τις Μυκήνες.

Υπάρχουν πολλοί μύθοι που *σχετίζονται* με το παλάτι της Κνωσού. Ένας απ' αυτούς είναι κι ο μύθος του Μινώταυρου που ζούσε στο *Λαβύρινθο*, ένα υπόγειο κάτω από το παλάτι με πολλούς διαδρόμους. Όποιος έμπαινε

μέσα, έχανε το δρόμο του και δεν μπορούσε να βγει έξω.

Κάποτε, ο γιος του Μίνωα έλαβε μέρος σε αγώνες που γίνονταν στην Αθήνα. Νίκησε στους αγώνες, οι Αθηναίοι όμως τον ζήλεψαν και τον σκότωσαν. Τότε ο Μίνωας τους **ανάγκασε** να στέλνουν κάθε χρόνο εφτά νέους και εφτά νέες για τροφή του Μινώταυρου.

Μια χρονιά αποφάσισε να πάει μαζί με τους νέους και ο γιος του Αιγέα, του βασιλιά της Αθήνας, ο Θησέας.

Ο Θησέας με τη βοήθεια της Αριάδνης, της κόρης του Μίνωα, σκότωσε τον Μινώταυρο. Η Αριάδνη του είχε δώσει ένα **κουβάρι κλωστή**. Του είπε να δέσει την αρχή της στην είσοδο του Λαβύρινθου, να **ξετυλίγει** το κουβάρι μέχρις ότου βρει το Μινώταυρο, κι όταν τον σκοτώσει, να **τυλίγει** την κλωστή μέχρι να φτάσει ξανά στην είσοδο.

«Τώρα που έχετε μια ιδέα από την ιστορία της Κνωσού, ας πάμε να δούμε το παλάτι».

A. Λεξιλόγιο – Vocabulary

ανάγκασε	he obliged, he made them
αναγκάζω (1)	I oblige
το κουβάρι κλωστή	spool of thread
ο Λαβύρινθος	Labyrinth
Μινωικός	Minoan
ξετυλίγω (1)	I unroll
ο σεισμός	earthquake
σχετίζονται	they are related to
τελείως	completely
τυλίγω (1)	I roll, I wind
φοβερ-ός, -ή, -ό	horrible, terrible
χάθηκε	it was lost
χάνω (1)	I lose

B. Γραμματικές παρατηρήσεις – Grammatical notes

Κλίση των θηλυκών ονομάτων - Declension of feminine words

Example of nouns ending in -α and -η:

Ενικός αριθμός - Singular Number

Ονομ.	η χώρα	η θάλασσα	η βροχή
Γεν.	της χώρας	της θάλασσας	της βροχής
Αιτ.	τη χώρα	τη θάλασσα	τη βροχή
Κλητ.	χώρα	θάλασσα	βροχή

Πληθυντικός αριθμός - Plural Number

Ονομ.	οι χώρες	οι θάλασσες	οι βροχές
Γεν.	των χωρών	των θαλασσών	των βροχών
Αιτ.	τις χώρες	τις θάλασσες	τις βροχές
Κλητ.	χώρες	θάλασσες	βροχές

EXAMPLES:

Η χώρα είναι μεγάλη. The country is big.

Οι άνθρωποι της χώρας είναι πλούσιοι. The people of the country are rich.

Οι βάρβαροι κατέστρεψαν τη χώρα μας. The barbarians destroyed our country.

Οι χώρες της Ευρώπης είναι μικρές. The countries of Europe are small.

Οι άνθρωποι των χωρών της Ευρώπης είναι εργατικοί. The people of the countries of Europe are industrious.

Η Ευρώπη έχει πολλές χώρες. Europe has many countries.

Ένας γάμος

Η κυρία Παπαγεωργίου είναι από την Κρήτη. Έχει έναν αδελφό μικρότερό της. Ο αδελφός της **παντρεύεται** την Κυριακή κι **έχει προσκαλέσει** όλα τα παιδιά με τους γονείς τους στο γάμο.

Όλη η ομάδα πηγαίνει στο γάμο με λεωφορείο. Στο δρόμο περνούν από μια **υπαίθρια φρουταγορά**. Εκεί δίπλα είναι ένα **φορτηγό φορτωμένο** μέχρι πάνω με καρπούζια. Ο Μανόλης τα βλέπει και θέλει κάτι να πει.

«Τι θέλεις να πεις, Μανόλη;»

«Μπορούμε να αγοράσουμε ένα καρπούζι;» ρωτά.

«Μανόλη, πηγαίνουμε σε γάμο. Πώς θα **κουβαλήσεις** το καρπούζι στον γάμο; Θα σε **κοροϊδεύουν**».

Ο Μανόλης δε λέει τίποτα.

Ο γάμος γίνεται στην **εξοχή**, σε ένα μικρό ξωκλήσι που χωράει πολύ λίγους ανθρώπους. Οι περισσότεροι **προσκεκλημένοι** παρακολουθούν το γάμο έξω από το ξωκλήσι.

Το **τοπίο** είναι υπέροχο. Είναι μια καταπράσινη πλαγιά φυτεμένη

με ελιές. Παντού πράσινο και άσπρο. Πράσινο από τις ελιές και το χορτάρι και άσπρο από τις καρέκλες και τα τραπέζια, που είναι σκεπασμένα με άσπρα τραπεζομάντηλα.

Ο **γαμπρός** στέκεται **περήφανος** και περιμένει τη **νύφη**.

Η νύφη καταφτάνει **πανέμορφη**. Φοράει ένα άσπρο μακρύ νυφικό με μια μακριά ουρά. Κρατάει ένα μπουκέτο ροζ λουλούδια.

Ο παπάς αρχίζει **το μυστήριο**, μα ο περισσότερος κόσμος δεν δίνει προσοχή. Μιλάει ο ένας με τον άλλο. Λένε τα νέα τους.

Όταν τελειώνει ο γάμος, οι προσκεκλημένοι μπαίνουν στη γραμμή, για να χαιρετήσουν **τους νεόνυμφους**.

Μετά αρχίζει το γλέντι, φαγοπότι και χορός. Οι σερβιτόροι πηγαινοέρχονται σερβίροντας πιατέλες με κρέας, μεζέδες, τυριά, λουκάνικα και μπουκάλια με άσπρο και κόκκινο κρασί.

Πρώτοι χορεύουν ο γαμπρός και η νύφη. Ο γαμπρός «πετάει» στους **ήχους** της Κρητικής λύρας και των **μαντινάδων**. Αμέσως μετά μπαίνουν στο χορό οι γονείς και οι συγγενείς. Σε λίγο η πίστα γεμίζει τόσο πολύ, που δεν υπάρχει χώρος να κινηθούν αυτοί που χορεύουν. Μα δεν τους νοιάζει. Όλοι **έχουν έρθει στο κέφι** από το κρασί.

A. Λεξιλόγιο –Vocabulary

ο γαμπρός	bridegroom
η εξοχή	countryside
έχουν έρθει στο κέφι	they are in a joyful mood
ο ήχος	sound
κοροϊδεύουν	they make fun of
κουβαλήσεις	to carry (you)
κουβαλώ (2)	I carry
η μαντινάδα	a short verse sung or recited
το μυστήριο	sacrament
οι νεόνυμφοι	the newly weds
η νύφη	bride
πανέμορφη	strikingly beautiful
πανέμορφ-ος, -η, -ο	
παντρεύεται	he is getting married
παντρεύομαι (4)	I get married
περήφανος	proud
περήφαν-ος, -η, -ο	
έχει προσκαλέσει	he has invited
προσκαλώ (3)	I invite
οι προσκεκλημένοι	the (invited) guests
το τοπίο	landscape
υπαίθρι-ος, -α, -ο	open-air
το φορτηγό	a truck
φορτωμέν-ος, -η, -ο	loaded
η φρουταγορά	fruit stand

B. Γραμματικές παρατηρήσεις – Grammatical notes

Κλίση ουδετέρων ονομάτων – Declension of neuter words

Example of nouns ending in -ι and -ο.

Ενικός αριθμός - Singular Number

Ονομ.	το καρπούζι	το λεωφορείο
Γεν.	του καρπουζιού	του λεωφορείου
Αιτ.	το καρπούζι	το λεωφορείο
Κλητ.	καρπούζι	λεωφορείο

Πληθυντικός αριθμός - Plural Number

Ονομ.	τα καρπούζια	τα λεωφορεία
Γεν	των καρπουζιών	των λεωφορείων
Αιτ.	τα καρπούζια	τα λεωφορεία
Κλητ.	καρπούζια	λεωφορεία

EXAMPLES:

Το καρπούζι είναι γλυκό.
The watermelon is sweet.

Οι σπόροι του καρπουζιού είναι μαύροι.
The seeds of the watermelon are black.

Ο Μανόλης τρώει καρπούζι.
Manoli is eating watermelon.

Τα καρπούζια είναι μεγάλα.
The watermelons are big.

Οι σπόροι των καρπουζιών είναι μαύροι.
The seeds of the watermelons are black.

Το καλοκαίρι τρώμε καρπούζια.
We eat watermelons in the summer.

Πικ νικ στη Ρόδο

«Ταξιδεύαμε όλο το βράδυ για να φτάσουμε στη Ρόδο. Νομίζω πως σήμερα πρέπει *να ξεκουραστούμε*. Αντί να τρέχουμε εδώ κι εκεί, θα κάνουμε ένα πικ νικ. Εδώ, στο *λιμάνι*, που κάποτε στεκόταν *ο Κολοσσός της Ρόδου*», είπε η κυρία Παπαγεωργίου στα παιδιά.

«Τι ήταν ο Κολοσσός της Ρόδου;» ρωτά η Μαρία.

«Ο Κολοσσός της Ρόδου ήταν ένα από τα *Εφτά Θαύματα του Κόσμου*, ένα τεράστιο άγαλμα, ύψους 33 μέτρων, καμωμένο από μπρούντζο. Το είχαν στήσει στην είσοδο του λιμανιού με το ένα πόδι στη δεξιά *πλευρά* και το άλλο στην αριστερή. Τα πλοία περνούσαν κάτω από τα ανοιγμένα *σκέλη* του.

Ένας δυνατός σεισμός έριξε το άγαλμα. Μερικά από τα κομμάτια του έπεσαν στο *βυθό* της θάλασσας και άλλα στην *προκυμαία*.

Θα κάνουμε το πικ νικ μας στο πάρκο που είναι κοντά στο μέρος αυτό. Δε θα μπορέσετε, βέβαια, να δείτε τίποτε από το άγαλμα. Τα κομμάτια του τα πήραν

οι άνθρωποι κι έκαναν με αυτά **εργαλεία** και όπλα».

Το πάρκο είχε παγκάκια και τραπέζια. Εκεί καθίσαμε όλοι και στρώσαμε τα φαγητά.

«Τι καλό θα φάμε σήμερα;» ρώτησαν μερικά παιδιά.

«Εγώ θέλω ένα σάντουιτς με **ζαμπόν**, αμερικάνικο τυρί, μουστάρδα και κέτσαπ», λέει ο Μανόλης.

«Μανόλη, εδώ είναι Ελλάδα, δεν έχει αμερικάνικο τυρί. Έχει φέτα. Και **ξέχασε** για λίγο τη μουστάρδα και το κέτσαπ».

Το ξενοδοχείο μάς είχε ετοιμάσει ένα νόστιμο, γευστικό γεύμα: ελληνικό τυρί (κασέρι όπως το λένε εδώ), ελιές, μαύρο σταρένιο ψωμί, ντομάτες, αγγουράκια, ρεπανάκια, σέλινο, χαλβά. Είχαμε και ζαμπόν και λουκάνικα για όσα παιδιά

ήθελαν να φάνε κρέας.

Ύστερα από το φαγητό, τα παιδιά ξεχύθηκαν στο πάρκο. Αγόρια και κορίτσια έπαιξαν κρυφτό και μετά τα αγόρια έπαιξαν ποδόσφαιρο και τα κορίτσια μπάσκετ.

Ήταν μια **υπέροχη** μέρα γεμάτη χαρά, γέλια και αστεία.

A. Λεξιλόγιο – Vocabulary

ο βυθός	bottom
τα εργαλεία	tools
το εργαλείο	tool
το ζαμπόν	ham
τα Εφτά Θαύματα	the Seven Wonders
του Κόσμου	of the World
ο Κολοσσός της Ρόδου	the Colossus of
	Rhodes
το λιμάνι	harbor, port
να ξεκουραστούμε	to rest (we)
ξεκουράζομαι (4)	I rest
ξέχασε	he forgot
ξεχνώ (2)	I forget
η πλευρά	side
η προκυμαία	pier
τα σκέλη	legs
υπέροχη	superb,
	magnificent

 υπέροχ-ος, -η, -ο

B. Γραμματικές παρατηρήσεις – Grammatical notes

Adjectives

Κλίση των επιθέτων – Declension of adjectives:
Adjectives are declined in the same way as nouns with the same endings.

EXAMPLE:

Ενικός αριθμός - Singular Number

Ονομ.	ο καλός άνθρωπος	η καλή γυναίκα	το καλό παιδί
Γεν.	του καλού ανθρώπου	της καλής γυναίκας	του καλού παιδιού
Αιτ.	τον καλό άνθρωπο	την καλή γυναίκα	το καλό παιδί
Κλητ.	καλέ άνθρωπε	καλή γυναίκα	καλό παιδί

Πληθυντικός αριθμός - Plural Number

Ονομ.	οι καλοί άνθρωποι	οι καλές γυναίκες	τα καλά παιδιά
Γεν.	των καλών ανθρώπων	των καλών γυναικών	των καλών παιδιών
Αιτ.	τους καλούς ανθρώπους	τις καλές γυναίκες	τα καλά παιδιά
Κλητ.	καλοί άνθρωποι	καλές γυναίκες	καλά παιδιά

76

Στην Παναγία της Τήνου

Ντρινγκ, ντρινγκ χτυπά το ξυπνητήρι.

«Παιδιά, *ξυπνήστε*! Ώρα να σηκωθείτε!»

«Σήμερα θα έχουμε την ευτυχία *να λειτουργηθούμε* στον Ιερό Ναό της Παναγίας της Τήνου. Θα κάνετε το μπάνιο σας, θα χτενιστείτε, θα βουρτσίσετε τα δόντια σας και θα φορέσετε τα καλά σας ρούχα. Όχι παπούτσια τέννις.

Πρέπει να είστε έτοιμοι σε τριάντα λεπτά».

Όλα τα παιδιά ετοιμάστηκαν στην ώρα τους.

«Θα πάμε στην εκκλησία *περπατώντας*. Αν πάμε νωρίς, θα μπορέσουμε να καθίσουμε στα πρώτα καθίσματα», λέει η κυρία Παπαγεωργίου.

Ενώ περπατούν βλέπουν μια θαυμάσια, **μαρμάρινη** εκκλησία με ένα ψηλό **καμπαναριό**.

«Σ' αυτή την εκκλησία θα πάμε;» ρωτούν τα παιδιά.

«Ναι, σ' αυτή. Εδώ βρέθηκε η εικόνα της Παναγίας. Πριν χτιστεί αυτή η μεγάλη εκκλησία, υπήρχε εδώ μια μικρότερη. Κάτω από το πάτωμά της βρέθηκε **η θαυματουργή** εικόνα της Παναγίας».

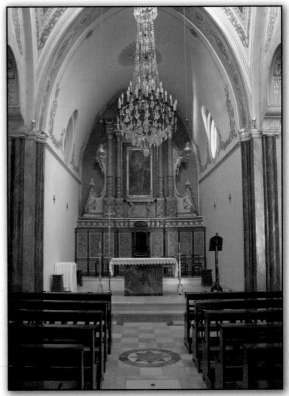

Τα παιδιά μπήκαν μέσα. Άναψαν ένα κεράκι και στάθηκαν να θαυμάσουν αυτά που έβλεπαν: ολόχρυσες εικόνες, **πολυέλαιους**, ένα **ξυλόγλυπτο** τέμπλο, χρυσά και αργυρά **αφιερώματα**, δεκάδες λαμπάδες να καίνε. Παρακολούθησαν τη Θεία Λειτουργία με **κατάνυξη**.

Ο ιερέας, τα ρώτησε από πού είναι και μάλιστα ζήτησε από αυτά να πουν το «Πιστεύω» και το «Πάτερ ημών». Τα είχαν μάθει στο ελληνικό σχολείο και τα είπαν με θάρρος και δυνατή φωνή.

Στο τέλος ο ιερέας τους έδωσε **αντίδωρο**, ένα μεγάλο κομμάτι **άρτο** στον καθένα και τα ευλόγησε. Με όρεξη τα παιδιά έφαγαν τον άρτο, γιατί πεινούσαν. Δεν είχαν φάει τίποτα το πρωί.

Έφυγαν από την εκκλησία ευτυχισμένα, γιατί πήραν την **ευλογία** του Θεού.

A. Λεξιλόγιο – Vocabulary

το αντίδωρο	blessed bread
ο άρτος	blessed bread
το αφιέρωμα	offering
η ευλογία	blessing
θαυματουργή	worker of miracles
θαυματουργ-ός, -ή, -ό	
το καμπαναριό	tower bell
η κατάνυξη	piety
να λειτουργηθούμε	to attend (we) the Divine Liturgy
μαρμάρινη	made of marble
μαρμάριν-ος, -η, -ο	
ξυλόγλυπτο	carved in wood
ξυπνήστε	wake up
ξυπνώ (2)	I wake, I awake
περπατώντας	on foot
ο πολυέλαιος	chandelier

B. Γραμματικές παρατηρήσεις – Grammatical notes

Ρήματα σε χρόνο ενεστώτα και αόριστο –Verbs in the present and past tense:

I leave	**φεύγω (1)**	I left	**έφυγα**	**Φεύγω** από το σχολείο στις τρεις.
				Έφυγα από το σχολείο στις τρεις.
I arrive	**φτάνω (1)**	I arrived	**έφτασα**	**Φτάνω** στο σπίτι αργά το βράδυ.
				Έφτασα στο σπίτι αργά το βράδυ.
I see	**βλέπω (1)**	I saw	**είδα**	**Βλέπω** τηλεόραση το βράδυ.
				Είδα τηλεόραση χτες βράδυ.
I am	**είμαι (4)**	I was	**ήμουν**	**Είμαι** στο σπίτι κάθε Σάββατο.
				Ήμουν στο σπίτι το Σάββατο.
I live	**ζω (3)**	I lived	**έζησα**	**Ζω** στην Αμεική.
				Έζησα πολλά χρόνια στην Γαλλία.
I pass	**περνώ (2)**	I passed	**πέρασα**	**Περνώ** από τη βιβλιοθήκη.
				Χτες **πέρασα** από τη βιβλιοθήκη.
I sit	**κάθομαι (4)**	I sat	**κάθισα**	**Κάθομαι** σ' ένα μεγάλο σπίτι.
				Κάθισα δέκα χρόνια στο σπίτι αυτό.

Στη Σαντορίνη

Σήμερα βρισκόμαστε στη Σαντορίνη. Είναι ένα από τα πιο **μαγικά** νησιά της Ελλάδας. Είναι **άγονη** και **πετρώδης**. Οι παραλίες της έχουν μαύρη άμμο. Οι μικρές της πόλεις είναι χτισμένες στο ψηλότερο μέρος, πάνω από **απότομους γκρεμούς**.

Στα παλιά χρόνια το νησί αυτό ήταν **στρογγυλό**. Το δέκατο πέμπτο αιώνα όμως, το ηφαίστειο, που βρίσκεται στη θάλασσα, έπαθε έκρηξη. Από την έκρηξη το νησί κόπηκε στα δύο. Το μισό βυθίστηκε και το άλλο, που έμεινε, πήρε το σχήμα του **μισοφέγγαρου**.

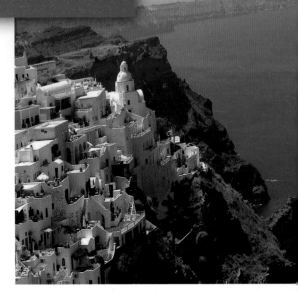

Το πλοίο φτάνει στο λιμάνι. Γύρω μας βλέπουμε απότομες πλαγιές και πάνω ψηλά στην κορυφή τα σπίτια μιας μικρής πόλης.

«Πώς θα ανεβούμε εκεί πάνω;» ρωτάμε.

«Μπορούμε να ανεβούμε τα 580 σκαλιά με τα πόδια. Μπορούμε να **καβαλικέψουμε γαϊδουράκια** ή να πάρουμε το τελεφερίκ που ανεβαίνει και κατεβαίνει κάθε μισή ώρα».

Ο Μανόλης λέει: «Εγώ θα ανεβώ με τα πόδια».

Μερικά κορίτσια θέλουν να πάνε με το τελεφερίκ. Άλλα με τα γαϊδουράκια. «Θα είναι κάτι το **πρωτότυπο**», λένε.

«Κι αν πέσετε κάτω;»

«Μη φοβάστε!» λέει ένας οδηγός. «Τα ζώα είναι **ήμερα**».

«Μαρία, **κράτα γερά** το **χαλινάρι**. Είναι η πρώτη φορά που καβαλικεύεις σε γάιδαρο και μπορεί να πέσεις κάτω», λέει η κυρία Παπαγεωργίου.

«Ευχαριστώ, κυρία Παπαγεωργίου, είστε η καλύτερη δασκάλα», απαντά και ανεβαίνει πάνω στο ζώο.

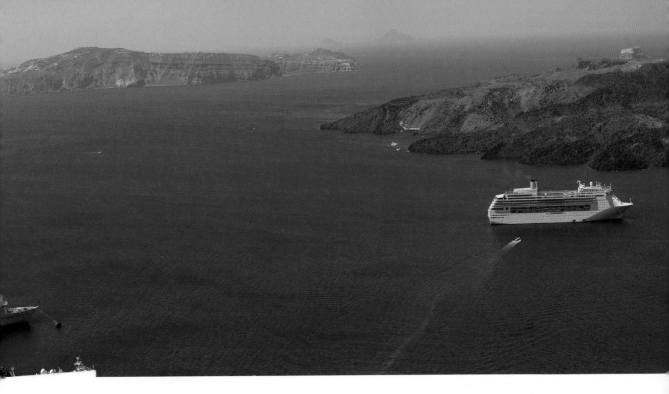

«Πώς λένε αυτό το γαϊδούρι;»
ρωτά τον οδηγό.

«Αχιλλέα», απαντά εκείνος.

Ο Αχιλλέας ήταν καλό και
ήσυχο ζώο, αλλά *γέρικο*.
Του πήρε πολλή ώρα να ανέβει.

Όταν έφτασε η Μαρία, τα άλλα
παιδιά την περίμεναν.

«Πήρε πολλή ώρα να
ανεβούμε, μα μου άρεσε πολύ. Ήταν
το ωραιότερο μέρος του ταξιδιού.
Μπορώ να πάρω τον Αχιλλέα μαζί
μου;» λέει.

Τα παιδιά γέλασαν. Και ο
οδηγός είπε:

«Κι εγώ τι θα κάνω χωρίς τον
Αχιλλέα μου;»

A. Λεξιλόγιο – Vocabulary

άγονος	barren
άγον-ος, -η, -ο	
απότομο	sheer, precipitous
απότομ-ος, -η, -ο	
το γαϊδουράκι	donkey
γερά	firmly
γέρικ-ος, -η, -ο	old
ο γκρεμνός	cliff
ήμερα	tame
ήμερ-ος, -η, -ο	
καβαλικέψουμε	to ride (we)
καβαλικεύω (1)	I ride
κράτα	hold
κρατώ (2)	I hold
μαγικ-ός, -ή, -ό	enchanting
το μισοφέγγαρο	crescent
πετρώδες	rocky
πετρώδης, πετρώδης, πετρώδες	
πρωτότυπ-ος, -η, -ο	novel, fantastic
στρογγυλ-ός, -ή, -ό	circular
το χαλινάρι	harness

B. Γραμματικές παρατηρήσεις – Grammatical notes

Αντίθετες λέξεις – Opposite words

rich	πλούσιος	φτωχός	poor
good	καλός	κακός	bad
big, large	μεγάλος	μικρός	small
new	καινούργιος	παλιός	old
free	ελεύθερος	δούλος	slave
true	αληθινός	ψεύτικος	false
sweet	γλυκός	πικρός	bitter
clever	έξυπνος	βλάκας	stupid
hard	σκληρός	μαλακός	soft
bright	φωτεινός	σκοτεινός	dark
joyful	χαρούμενος	λυπημένος	sad
quick, fast	γρήγορος	αργός	slow
lucky	τυχερός	άτυχος	unlucky
tall	ψηλός	κοντός, χαμηλός	short, low
happy	ευτυχισμένος	δυστυχισμένος	unhappy
young	νέος	γέρος	old
happiness	ευτυχία	δυστυχία	unhappiness
kindness	καλοσύνη	κακία	wickedness
freedom	ελευθερία	σκλαβιά	slavery
good weather	καλοκαιρία	κακοκαιρία	bad weather
light	φως	σκοτάδι	darkness

Στη Μύκονο

Το **επόμενο** ταξίδι μας θα είναι στη Μύκονο, ένα από τα πιο **γνωστά** και φημισμένα νησιά της Ελλάδας. Στο νησί αυτό θα **διασκεδάσουμε**. Θα έχουμε «good time», όπως λέμε.

«Πέστε μου, έχετε καμιά **ιδέα** τι θέλετε να κάνετε στη Μύκονο;»

«Εγώ είδα στο **διαδίκτυο** ότι υπάρχει ένα μαγαζί στη Μύκονο με ηλεκτρονικά παιχνίδια. Θα ήθελα να πάω εκεί», λέει ο Μανόλης.

«Ο Μανόλης όλο τα ηλεκτρονικά σκέφτεται», λέει ο Νίκος.

«Εγώ θα ήθελα να γυρίσουμε το νησί με ποδήλατα. Υπάρχει ένα μαγαζί που νοικιάζει ποδήλατα», λέει η Σοφία.

«Μπορούμε να ψαρέψουμε στην **αποβάθρα**;» ρωτά ο Τάκης.

«Παιδιά», λέει η κυρία Παπαγεωργίου. «Αυτά μπορούμε να τα κάνουμε και στην πατρίδα μας. Καλό είναι εδώ να βρούμε κάτι άλλο να κάνουμε, που δεν το έχουμε στη

χώρα μας.

Η Μύκονος είναι μικρό νησί, αλλά γεμάτο ομορφιές. Καλό θα είναι να γυρίσουμε το νησί και να δούμε τις ομορφιές που έχει. Δε θέλετε να δούμε τους **ανεμόμυλους** που στολίζουν την εξοχή; Γι' αυτούς **φημίζεται** η Μύκονος. Έχει τόσους πολλούς! Θα δούμε τα **βαμμένα** άσπρα σπιτάκια, που φαίνονται σαν μικρές φωλιές. Θα περπατήσουμε στα στενά δρομάκια και θα ανέβουμε τα σκαλοπάτια που οδηγούν στο πιο ψηλό μέρος της πόλης. Δε θέλετε να κολυμπήσουμε σε μια από τις όμορφες παραλίες;

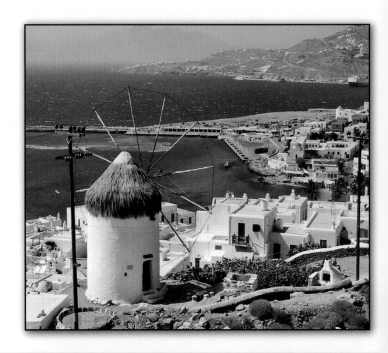

Δε θέλετε να δείτε τον ξακουσμένο Πέτρο, τον **πελεκάνο**; Είναι η μασκότ του νησιού και είναι γνωστός σε όλο τον κόσμο. Ζει και βασιλεύει στην αποβάθρα, κοντά στις **ψαροταβέρνες**.

Αυτό θα είναι το **πρόγραμμά** μας για αύριο. Τώρα σας καληνυχτίζω. Πηγαίνετε στα κρεβάτια σας και θα σας δω με το καλό αύριο το πρωί στο πρωινό».

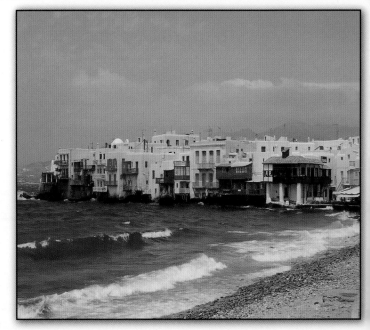

84

A. Λεξιλόγιο – Vocabulary

ο ανεμόμυλος	windmill
η αποβάθρα	pier
βαμμέν-ος, -η, -ο	painted
γνωστό	known
γνωστ-ός, -ή, -ό	
το διαδίκτυο	internet
θα διασκεδάσουμε	we will have a good time
διασκεδάζω (1)	I have a good time
επόμεν-ος, -η, -ο	next
η ιδέα	idea
ο πελεκάνος	pelican
το πρόγραμμα	program
η ψαροταβέρνα	restaurant serving fish
φημίζεται	it is famous
φημίζομαι (4)	I am famous

B. Γραμματικές παρατηρήσεις – Grammatical notes

Αντωνυμίες – Μπαίνουν στη θέση ονομάτων
Pronouns

Examples:

Ο Γιώργος είναι καλός.	Αυτός (ο Γιώργος) είναι καλός.
Η Άννα παίζει.	Αυτή παίζει.
Ο Νίκος και ο Γιάννης παίζουν.	Αυτοί παίζουν.

Προσωπικές Αντωνυμίες – Οι προσωπικές αντωνυμίες δείχνουν πρόσωπα.
Personal Pronouns – The personal pronouns show persons.
Examples:

	Πρώτο πρόσωπο First person	Δεύτερο πρόσωπο Second person	Τρίτο πρόσωπο Third person
Ενικός (singular)	εγώ	εσύ	αυτός, αυτή, αυτό
Πληθυντικός (plural)	εμείς	εσείς	αυτοί, αυτές, αυτά

Επιστροφή στην Αθήνα

Σήμερα το πρωί φεύγουμε από τη Μύκονο για την Αθήνα. Ταξιδεύουμε αεροπορικώς.

Είμαστε στο αεροδρόμιο, έτοιμοι να **επιβιβαστούμε**. Με έκπληξη βλέπουμε ότι το αεροπλάνο είναι μικρό, σχεδόν σαν ένα λεωφορείο.

«Με αυτό θα ταξιδέψουμε;» ρωτά ο Νίκος.

«Έχει αρκετές θέσεις για όλους;» ρωτά η Μαρία.

«**Προτιμώ** να κολυμπήσω μέχρι την Αθήνα παρά να πετάξω με αυτό το αεροπλάνο», λέει ο Μανόλης.

Ο πιλότος, που άκουσε τι είπαν οι μικροί επιβάτες, τους **βεβαιώνει** ότι δεν υπάρχει κανένας **κίνδυνος** πετώντας με το μικρό αυτό αεροπλάνο.

«Αγαπητά μου παιδιά», λέι «πετώ με αυτό το αεροπλάνο 9 χρόνια και ποτέ δεν είχα κανένα **πρόβλημα**. Θα πετάξουμε χαμηλά, σχεδόν πάνω από τα κύματα. Αυτό θα σας αρέσει, γιατί θα βλέπετε από πολύ κοντά τη θάλασσα. Ελπίζω να ξέρετε να κολυμπάτε. Αν πάθει κάτι το αεροπλάνο, θα κολυμπήσουμε στα δροσερά νερά του Αιγαίου. Θα φοράτε και σωσίβια. Μη φοβάστε! Καρχαρίες δεν υπάρχουν σ' αυτές τις θάλασσες….Ελπίζω **να καταλαβαίνετε** ότι **αστειεύομαι!!**»

86

Ο πιλότος είπε στις **αεροσυνοδούς** να δώσουν στα παιδιά αναψυκτικά και σάντουιτς. Ύστερα μίλησε στα παιδιά από το μικρόφωνο:

«Το ταξίδι μας θα διαρκέσει τριάντα λεπτά. Κατάλαβα πως είστε καλά και έξυπνα παιδιά. Θα ήθελα, λοιπόν, να σας κάνω μερικές ερωτήσεις, να δω τι ξέρετε για την Ελλάδα».

- Πρώτη ερώτηση: Τι **συμβολίζουν** τα χρώματα της ελληνικής σημαίας;

Ο Ανδρέας ξέρει την απάντηση:

- Το γαλανό χρώμα συμβολίζει τον ουρανό και τη θάλασσα και το άσπρο τον αφρό των κυμάτων, τα χιονισμένα βουνά και την ελευθερία.

- Ποιες χώρες βρίσκονται στο βόρειο μέρος της Ελλάδας.

Αυτό το ήξερε η Μαρία.

- Η Αλβανία, η F.Y.R.O.M. και η Βουλγαρία.

- Κι αυτό **σωστό**, λέει ο πιλότος.

Ποιο είναι το ψηλότερο βουνό της Ελλάδας;

- Ο Όλυμπος, απαντά η Σοφία.

- Ξέρετε ποιοι έμεναν στον Όλυμπο;

- Οι δώδεκα θεοί των αρχαίων Ελλήνων.

- Σωστά. Είστε έξυπνα παιδιά. Συνεχίστε να μαθαίνετε. **Ετοιμαζόμαστε** τώρα για την **προσγείωση**.

- **Χαρήκαμε** που ταξιδέψατε μαζί μας.

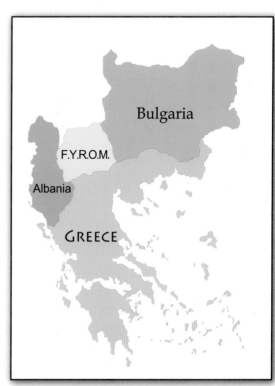

A. Λεξιλόγιο – Vocabulary

ο, η αεροσυνοδός	airline attendant
αστειεύομαι (4)	I am kidding
βεβαιώνει	he assures
βεβαιώνω (1)	I assure
επιβιβαστούμε	we will board
επιβιβάζομαι (4)	I board
ετοιμαζόμαστε	we are getting ready
ετοιμάζομαι (4)	I get ready
καταλαβαίνετε	you understand
καταλαβαίνω (1)	I understand
ο κίνδυνος	danger
το πρόβλημα	problem
η προσγείωση	landing
προτιμώ (2)	I prefer
συμβολίζουν	they symbolize

συμβολίζω (1)	I symbolize
σωστό	correct
σωστ-ός, -ή, -ό	
χαρήκαμε	we were glad
χαίρομαι (4)	I am glad

B. Γραμματικές παρατηρήσεις – Grammatical notes

Οι **Κτητικές Αντωνυμίες** φανερώνουν σε ποιον ανήκει κάτι.
The **Possessive Pronouns** show possession.

Example:

Αυτό είναι το σπίτι **μου**.
Το **δικό μας** σπίτι.
Το βιβλίο **σου** και το τετράδιό **της**.
Τα **δικά τους** ρούχα.

Οι Κτητικές αντωνυμίες είναι – The Possessive Pronouns are

μου - mine	**σου** - your, yours	
του - his	**της** - her, hers	**του** - its
μας - our, ours	**σας** - your, yours	**τους** - their, theirs

δικός μου, δική μου, δικό μου	mine, my own
δικός σου, δική σου, δικό σου	yours, your own
δικός του, δική του, δικό του	his, his own
δικός της, δική της, δικό της	hers, her own
δικός του, δική του, δικό του	its, its own
δικός μας, δική μας, δικό μας	ours, our own
δικός σας, δική σας, δικό σας	yours, your own
δικός τους, δική τους, δικό τους	theirs, their own

Στην παραλία

«Σήμερα θα **ξεκουραστούμε**. Θα περάσουμε τη μέρα μας στην παραλία. Θα **κολυμπήσουμε**, θα παίξουμε και θα φάμε μεσημεριανό σε μια ταβέρνα.

Θα πάμε στην παραλία με το **αστικό** λεωφορείο. Πάρτε **τα μαγιό** σας, τα καπέλα σας και **το αντηλιακό** σας.

Θα πάμε σε μια ωραία παραλία που δεν είναι πολύ μακριά από την Αθήνα. Πάρτε και τις μπάλες σας. Μπορείτε να παίξετε μπάλα στην άμμο».

Η παραλία δεν ήταν πολύ μακριά. Έτσι φτάσαμε σε μισή ώρα. Ήταν μια μεγάλη, **πλατιά** παραλία με πολλές **σειρές** από ομπρέλες, **ξαπλώστρες** και καρέκλες. Φορέσαμε τα μαγιό μας και τρέξαμε στο δροσερό νερό.

«Μη πηγαίνετε **βαθιά**», μας φώναξε η δασκάλα μας.

«Όσοι δεν ξέρετε να κολυμπάτε, να μείνετε εδώ έξω-έξω που τα νερά είναι **ρηχά**».

Τα αγόρια άρχισαν να πετούν νερό στα κορίτσια και αυτά να φωνάζουν.

Σε λίγο έφτασε άλλη μια ομάδα παιδιών. Ήταν παιδιά από την Αθήνα.

«Γεια σας, παιδιά! Πώς είστε; Από πού είστε;» μας ρώτησαν.

«Εμείς είμαστε ελληνόπουλα από το εξωτερικό. Κι εσείς από πού είστε;»

«Εμείς είμαστε από την Αθήνα. Τώρα που έκλεισαν τα σχολεία ερχόμαστε κάθε μέρα στην παραλία για κολύμπι. Ελάτε **να γνωριστούμε**. Θέλετε να παίξουμε μαζί;»

«Ναι, θέλουμε».

Μετά το μπάνιο τα παιδιά έγιναν δυο ομάδες κι άρχισαν να παίζουν βόλεϋ.

Άλλα παιδιά έπαιζαν στην άμμο κι έφτιαχναν **κάστρα** και γεφυρούλες. Άλλα γύριζαν και προσπαθούσαν να βρουν **πολύχρωμα κοχύλια**. Σε μια άκρη της παραλίας νέοι και νέες έπαιζαν μπάσκετ. Άλλοι έπαιζαν ποδόσφαιρο στην άμμο χωρίς παπούτσια.

Όταν ήρθε το μεσημέρι, όλα τα παιδιά πήγαν μαζί στην κοντινή ταβέρνα. Έφαγαν με μεγάλη όρεξη σουβλάκια, γύρο, **λουκάνικα**, τηγανιτές πατάτες, χωριάτικη σαλάτα, τζατζίκι, τυρόπιτες, σπανακόπιτες και άλλα.

Πέρασαν μια πολύ όμορφη μέρα!

A. Λεξιλόγιο – Vocabulary

το αντηλιακό	sunscreen
αστικ-ός, -ή, -ό	urban
βαθ-ύς, -ιά, -ύ	deep
να γνωριστούμε	to know each other (we)
γνωρίζω (1)	I know
το κάστρο	castle
να κολυμπήσουμε	to swim
κολυμπώ (2)	I swim
τα κοχύλια	shells
το κοχύλι	shell
τα λουκάνικα	sausages
το λουκάνικο	sausage

το μαγιό	bathing suit
η ξαπλώστρα	sun bed
ξεκουραστούμε	to rest
ξεκουράζομαι (4)	I rest
πλατ-ύς, -ιά, -ύ	wide
πολύχρωμ-ος, -η, -ο	multi-colored
ρηχά	shallow
ρηχ-ός, -ή, -ό	shallow
οι σειρές	rows
η σειρά	row

B. Γραμματικές παρατηρήσεις – Grammatical notes

Το Τρίτο Πρόσωπο της Προσωπικής Αντωνυμίας:
The Third Person of the Personal Pronoun:

αυτός, αυτή, αυτό και κλίνεται έτσι:

αυτός (τος)*	he	**αυτή (τη)***	she	**αυτό (το)***	it
αυτού (του)*	to him	**αυτής (της)***	to her	**αυτού (του)***	to it
αυτόν (τον)*	him	**αυτή(ν) (την)***	her	**αυτό (το)***	it
αυτοί (τοι)*	these	**αυτές (τες)***	them	**αυτά (τα)***	these
αυτών (των,τους)*	to them	**αυτών (τους)***	to them	**αυτών (τους)***	to them
αυτούς (τους)*	them	**αυτές (τις, τες)***	them	**αυτά (τα)***	them

* The forms in parentheses are called weak forms. Look at the examples below:

Examples:

Βλέπω **τον Ανδρέα**.	**Τον** βλέπω .
Αγαπώ **την Άννα**.	**Την** αγαπώ.
Διδάσκω **τον μαθητή**.	**Τον** διδάσκω.
Τρώω **το φαγητό**.	**Το** τρώω.
Δέστε **τις*** γυναίκες.	Δέστε **τες**.*
Εμείς ξέρουμε **τις λέξεις**.	**Τις** ξέρουμε.

*Το **τις** μπαίνει πριν από το ρήμα και **το τες** μετά.

Στο αεροδρόμιο για την επιστροφή

Είμαστε στο αεροδρόμιο, έτοιμοι για το ταξίδι της *επιστροφής*. *Τσεκάραμε* τις βαλίτσες μας, πήραμε τις *κάρτες επιβίβασης* και σε δυο ώρες φεύγουμε.

«Παιδιά, έχετε δυο ώρες *στη διάθεσή σας*. Μπορείτε να τριγυρίσετε στο αεροδρόμιο, να δείτε τα μαγαζιά, να ψωνίσετε και να *χαζέψετε*. Λοιπόν, πηγαίνετε. Προσοχή να μη χαθείτε!»

Ο Νίκος πηγαίνει σε ένα Internet Corner. «*Θα ειδοποιήσω* τους γονείς μου ότι σε δυο ώρες φεύγουμε από την Αθήνα».

Ο Μανόλης έχει άλλες *σκέψεις*. «Εγώ», λέει «πάω να βρω γύρο και σουβλάκι. Ποιος ξέρει πότε θα ξαναφάω γύρο; Στην πατρίδα μας δεν έχει τέτοια πράγματα».

Η Σοφία *ψάχνει* για ένα ζαχαροπλαστείο. Θέλει να φάει γαλακτομπούρεκο. «Πώς μου αρέσει αυτό το γαλακτομπούρεκο!» λέει. «Πρέπει να μάθω να το κάνω στο σπίτι μου. Πρέπει να βρω μια *συνταγή*».

«Εσύ, Μαρία, τι θα κάνεις αυτές τις δυο ώρες;»

«Εγώ θα πάω να βρω κάποιο δώρο για τον πατέρα και τη μητέρα μου. Δεν έχω πάρει τίποτα κι αυτό δε μ' αρέσει».

«Και τι θα τους πάρεις;»

«Ίσως μπλούζες με τα σύμβολα των Ολυμπιακών Αγώνων. Είδα κάτι πολύ ωραίες που γράφουν «ΑΘΗΝΑ 2004».

Ο Γιάννης μπαίνει σε ένα μαγαζί που πουλάει *αθλητικά* είδη. «Θέλω μια μπλούζα που να γράφει «ΠΑΝΑΘΗΝΑΪΚΟΣ». Έχετε;

Παίρνει δυο μπλούζες για τα δυο του αδέλφια. Μια «ΠΑΝΑΘΗΝΑΪΚΟΣ» και μια «ΟΛΥΜΠΙΑΚΟΣ». «Τα αδέλφια

μου θα μαλώνουν κάθε μέρα για τις ομάδες τους», λέει.

Η Ελένη μπαίνει σε ένα μαγαζί που πουλάει CDs με μουσική. Αγοράζει δυο με τα τελευταία τραγούδια.

Τα παιδιά μαζεύονται στην αίθουσα *αναχωρήσεων*.

Να, έρχεται και η κυρία Παπαγεωργίου με μια τσάντα στο χέρι.

«Τι αγοράσατε κυρία Παπαγεωργίου;»

«Εγώ αγόρασα το πιο ωραίο δώρο. Μια κασέτα με τους Ολυμπιακούς Αγώνες του 2004».

Το αεροπλάνο απογειώνεται. Τα παιδιά χαιρετούν την Ελλάδα από ψηλά.

Α. Λεξιλόγιο – Vocabulary

αθλητικά	athletic
αθλητικ -ός, -ή, -ό	
η αναχώρηση	departure
στη διάθεσή σας	at your disposal
θα ειδοποιήσω	I will notify
ειδοποιώ (3)	I notify
η επιστροφή	return,
	the trip back
η κάρτα επιβίβασης	boarding pass
η σκέψη	thought
η συνταγή	recipe
τσεκάραμε	we checked
τσεκάρω (1)	I check
να χαζέψετε	to look around (you)
χαζεύω (1)	I look around
ψάχνει	he looks for

Β. Γραμματικές παρατηρήσεις – Grammatical notes

Προτάσεις - Sentences

Μια πρόταση αποτελείται από μια απλή και σύντομη φράση με νόημα.

A sentence is a plain and short phrase conveying a thought.

Examples: Ήρθαμε χτες.

Φεύγουμε αύριο.

Δεν κατάλαβα τίποτα.

Μια πρόταση έχει ρήμα και υποκείμενο (το πρόσωπο ή το πράγμα για το οποίο μιλούμε).

Το υποκείμενο το βρίσκουμε κάνοντας την ερώτηση: ποιος, ποια, ποιο, τι.

A sentence has a verb and a subject. We find the subject by asking: who, what.

Examples:

Ο Γιάννης αγοράζει μια αθλητική φανέλα.

Ποιος αγοράζει μια αθλητική φανέλα; Ο Γιάννης.

Στην κορυφή είναι μοναστήρια. Τι είναι στην κορυφή; Μοναστήρια.

Το ταξίδι τελειώνει

«Σας άρεσε το ταξίδι στην Ελλάδα;» ρωτά η κυρία Παπαγεωργίου τα παιδιά.

«Μας άρεσε πολύ. Θα ξανάρθουμε και το άλλο καλοκαίρι;» ρωτά ο Μανόλης. «Εγώ θέλω να έρθω, γιατί μου άρεσε πολύ ο γύρος».

«Γιατί όχι, Μανόλη; Θα έρθουμε και του χρόνου και θα πάμε σε άλλα μέρη της Ελλάδας και σε σουβλατζίδικα, που έχουν γύρο. Τώρα θέλω να δω τι θυμάστε από το ταξίδι μας».

«Εγώ τα **θυμάμαι** όλα», λέει η Σοφία.

«Τι σου άρεσε πιο πολύ, Σοφία;»

«Η Αθήνα με τον Παρθενώνα, το Μνημείο του Αγνώστου Στρατιώτη, ο Εθνικός Κήπος, **η κίνηση** της Αθήνας».

«Εμένα μου άρεσαν περισσότερο οι Δελφοί, το θέατρο, το στάδιο, ο ναός του Απόλλωνα και η ιστορία με την Πυθία», λέει ο Νίκος.

«Εμένα μου άρεσαν τα φαγητά που φάγαμε στις ταβέρνες, το σουβλάκι, η χωριάτικη σαλάτα, η φέτα, ο μουσακάς, το παστίτσιο».

«Πιο πολύ μου άρεσαν οι παραλίες και το κολύμπι», είπε η

ΤΡΙΑΚΟΣΤΗ ΜΕΡΑ DAY 30

Ελένη. «Μου άρεσαν τα καθαρά νερά, η ζεστή άμμος, η ήσυχη θάλασσα, ο γαλανός ουρανός. Όλες τις μέρες που ήμαστε στην Ελλάδα δεν είδαμε βροχή. Κάθε μέρα είχε **λιακάδα**».

Στο Γιάννη άρεσε η Ολυμπία. «Νόμισα πως έτρεχα με τους αρχαίους Ολυμπιονίκες, όταν πήγα στο στάδιο της Ολυμπίας. Σαν να άκουσα να φωνάζουν το όνομά μου, ότι νίκησα στα εκατό μέτρα!»

«Μεγάλη **φαντασία** έχει ο Γιάννης!» είπε κάποιο παιδί.

«Εσύ, Τάσο, δε μας είπες τίποτα ακόμα».

«Εγώ θαύμασα την καινούργια γέφυρα, που ενώνει τη Στερεά Ελλάδα με την Πελοπόννησο. Μου άρεσε και η γέφυρα στη διώρυγα της Κορίνθου και η ποδηλασία που κάναμε εκεί».

Η Μαρία λέει: «Εμένα μου άρεσαν όλα. Από την πρώτη μέρα μέχρι τώρα, που γυρίζουμε. Ήταν το πιο ωραίο ταξίδι που έκανα ποτέ».

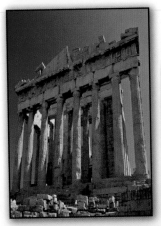

«Μπράβο, Μαρία», είπε η κυρία Παπαγεωργίου. «Αυτό που λες τα λέει όλα. *Συμφωνώ* κι εγώ μαζί σου.

Σας *εύχομαι*, παιδιά, να περάσετε καλά το *υπόλοιπο* καλοκαίρι και το Σεπτέμβριο θα αρχίσουμε *να σχεδιάζουμε* το άλλο μας ταξίδι στην Ελλάδα».

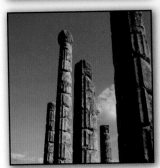

A. Λεξιλόγιο – Vocabulary

εύχομαι (4)	I wish you
θυμούμαι (4)	I remember
η κίνηση	traffic
η λιακάδα	sunshine
συμφωνώ (3)	I agree
να σχεδιάζουμε	to be planning (we)
σχεδιάζω (1)	I plan
υπόλοιπο	rest, remaining
η φαντασία	imagination

Σελίδα Γραμματικής – Grammar Reference

A. VERBS

Χρόνοι – Tenses:

Ο Ενεστώτας - δείχνει κάτι που **γίνεται τώρα** (δένω - I tie)
The Present Tense - shows an action **that takes place at the present time**

Ο Παρατατικός - δείχνει κάτι που **γινόταν στο παρελθόν** (έδενα - I was tying)
The Past Continuous Tense - shows an action **happening in the past**

Ο Αόριστος - δείχνει κάτι που **έγινε στο παρελθόν** (έδεσα - I tied)
The Past Simple Tense - shows an action **that happened in the past**

Εξακολουθητικός Μέλλοντας - δείχνει κάτι που **θα γίνεται στο μέλλον**
Future Continuous Tense - shows an action **that will be happening in the future**
(**θα δένω** - I will be tying)

Στιγμιαίος Μέλλοντας - δείχνει κάτι που **θα γίνει στο μέλλον**
Future Simple Tense - shows an action **that will happen in the future**
(**θα δέσω** - I will tie)

Παρακείμενος - δείχνει κάτι που **έχει γίνει** (έχω δέσει - I have tied)
Present Perfect Tense - shows an action **that has happened**

Υπερσυντέλικος - δείχνει κάτι που **είχε γίνει πριν από κάτι άλλο**
Past Perfect Tense - shows an action **that has happened before something else**
(**είχα δέσει** - I had tied)

Example - Conjugation of a Group 1 Verb

Ενεστώτας **Present Tense**		Παρατατικός **Past Continuous**		Αόριστος **Past Simple**	
δένω	I tie	έδενα	I was tying	έδεσα	I tied
δένεις	you tie	έδενες	you were tying	έδεσες	you tied
δένει	he, she, it ties	έδενε	he, she, it was tying	έδεσε	he, she, it tied
δένουμε	we tie	δέναμε	we were tying	δέσαμε	we tied
δένετε	you tie	δένατε	you were tying	δέσατε	you tied
δένουν	they tie	έδεναν	they were tying	έδεσαν	they tied

Εξακολουθητικός Μέλλοντας **Future Continuous**		Στιγμιαίος Μέλλοντας **Future Simple**	
θα δένω	I will be tying	θα δέσω	I will tie
θα δένεις	you will be tying	θα δέσεις	you will tie
θα δένει	he, she it will be tying	θα δέσει	he, she, it will tie
θα δένουμε	we will be tying	θα δέσουμε	we will tie
θα δένετε	you will be tying	θα δέσετε	you will tie
θα δένουν	they will be tying	θα δέσουν	they will tie

Παρακείμενος **Present Perfect**		Υπερσυντέλικος **Past Perfect**	
έχω δέσει	I have tied	είχα δέσει	I had tied
έχεις δέσει	you have tied	είχες δέσει	you had tied
έχει δέσει	he, she, it has tied	είχε δέσει	he, she, it had tied
έχουμε δέσει	we have tied	είχαμε δέσει	we had tied
έχετε δέσει	you have tied	είχατε δέσει	you had tied
έχουν δέσει	they have tied	είχαν δέσει	they had tied

B. NOUNS

1. Αριθμοί – Numbers

Ενικός - δείχνει ένα πράγμα
Singular Number - shows one thing

Πληθυντικός - δείχνει δυο ή περισσότερα πράγματα
Plural Number - shows two or more things

2. Πτώσεις – Cases

Η Ονομαστική	Η πτώση του υποκειμένου
Nominative	**The case of the subject**

Βρίσκομε την πτώση αυτή ρωτώντας: Ποιος; Τι;
We find the case by asking: Who? What?
Το αεροπλάνο έφτασε. Τι έφτασε; Το αεροπλάνο.
Ο Νίκος γελά. Ποιος γελά; Ο Νίκος.

Γενική	Δείχνει αυτόν που έχει κάτι
Possessive	**The case of possession**

Βρίσκουμε τη πτώση αυτή ρωτώντας: Τίνος; Ποιανού;
We find the case by asking: Whose?

Η τάξη τού Νίκου. Ποιανού είναι η τάξη; Του Νίκου.

Αιτιατική	**Είναι η πτώση του αντικειμένου.**
	Αντικείμενο είναι η λέξη στην οποία
	πηγαίνει η ενέργεια του ρήματος.
Objective case	**The case of the object. The action of the**
	verb goes to the object.

Τη βρίσκουμε ρωτώντας: Ποιον; Τι;
We find it by asking: To Whom? What?

Είδε τον Γιάννη. Ποιον είδε; Τον Γιάννη.
Έγραψε το μάθημα. Τι έγραψε; Το μάθημα.

Κλητική	**Με αυτή τη πτώση καλούμε ή**
Nominative	**προσφωνούμε κάποιον.**
of address	**The case of addressing**

Γιάννη, έλα εδώ παρακαλώ.
Μαρία, τι κάνεις;

Section 1
Κλίση των αρσενικών ονομάτων – Declension of masculine words

Example of a noun ending in -ος (ο δάσκαλος)
Ενικός αριθμός - Singular Number

Ονομαστική (Nominative)	ο δάσκαλος	<u>Ο δάσκαλος</u> είναι νέος.
	the teacher	The teacher is young.
Γενική (Possessive)	του δασκάλου	Τα βιβλία <u>του δασκάλου</u>.
	of the teacher	The teacher's books.
Αιτιατική (Objective)	τον δάσκαλο	Ξέρω <u>τον δάσκαλο</u>.
	the teacher	I know the teacher.
Κλητική (Nominative of address)	δάσκαλε	<u>Δάσκαλε</u>, είσαι καλός!
	teacher	Teacher, you are good.

Πληθυντικός αριθμός - Plural Number

Ονομαστική (Nominative)	οι δάσκαλοι the teachers	<u>Οι δάσκαλοι</u> είναι νέοι. The teachers are young.
Γενική (Possessive)	των δασκάλων of the teachers	Τα βιβλία <u>των δασκάλων.</u> The teachers' books
Αιτιατική (Objective)	τους δασκάλους the teachers	Ξέρω <u>τους δασκάλους.</u> I know the teachers
Κλητική (Nominative of address)	οι δάσκαλοι teachers	<u>Δάσκαλοι,</u> είστε καλοί! Teachers, you are good.

Declension of nouns ending in:

	-ος	-ας	-ης	-ους

Ενικός αριθμός - Singular number

	the man	the father	the pupil	the grandfather
Ονομ.	ο άνθρωπος	ο πατέρας	ο μαθητής	ο παππούς
Γεν.	του ανθρώπου	του πατέρα	του μαθητή	του παππού
Αιτ.	τον άνθρωπο	τον πατέρα	τον μαθητή	τον παππού
Κλητ.	άνθρωπε	πατέρα	μαθητή	παππού

Πληθυντικός αριθμός - Plural number

Ονομ.	οι άνθρωποι	οι πατέρες	οι μαθητές	οι παππούδες
Γεν.	των ανθρώπων	των πατέρων	των μαθητών	των παππούδων
Αιτ.	τους ανθρώπους	τους πατέρες	τους μαθητές	τους παππούδες
Κλητ.	άνθρωποι	πατέρες	μαθητές	παππούδες

	-ες	Some nouns ending in -ας are declined differently:	
	the coffee	the baker	the fisherman
Ονομ.	ο καφές	ο ψωμάς	ο ψαράς
Γεν.	του καφέ	του ψωμά	του ψαρά
Αιτ.	τον καφέ	τον ψωμά	τον ψαρά
Κλητ.	καφέ	ψωμά	ψαρά

Ονομ.	οι καφέδες	οι ψωμάδες	οι ψαράδες
Γεν.	των καφέδων	των ψωμάδων	των ψαράδων
Αιτ.	τους καφέδες	τους ψωμάδες	τους ψαράδες
Κλητ.	καφέδες	ψωμάδες	ψαράδες

Ονομ. = Ονομαστική – Nominative case
Γεν. = Γενική – Possessive case
Αιτ. = Αιτιατική – Objective case
Κλητ. = Κλητική – Nominative of address

Section 2
Κλίση των θηλυκών ονομάτων – Declension of feminine words

Ενικός αριθμός - Singular number

mother	daughter	classroom	street	girls name
η μητέρα	η κόρη	η τάξη	η οδός	η Μάρω
της μητέρας	της κόρης	της τάξης	της οδού	της Μάρως
τη μητέρα	την κόρη	την τάξη	την οδό	τη Μάρω
μητέρα	κόρη	τάξη	οδός	Μάρω

Πληθυντικός αριθμός - Plural number

mothers	daughters	classroom	streets	
οι μητέρες	οι κόρες	οι τάξεις	οι οδοί	-
των μητέρων	των κορών	των τάξεων	των οδών	-
τις μητέρες	τις κόρες	τις τάξεις	τις οδούς	-
μητέρες	κόρες	τάξεις	οδοί	-

Section 3
Κλίση ουδετέρων ονομάτων – Declension of neuter words

Ενικός αριθμός - Singular number

bus	child	mountain	forest	miracle
το λεωφορείο	το παιδί	το βουνό	το δάσος	το θαύμα
του λεωφορείου	του παιδιού	του βουνού	του δάσους	του θαύματος
το λεωφορείο	το παιδί	το βουνό	το δάσος	το θαύμα
λεωφορείο	παιδί	βουνό	δάσος	θαύμα

Πληθυντικός αριθμός - Plural number

τα λεωφορεία	τα παιδιά	τα βουνά	τα δάση	τα θαύματα
των λεωφορείων	των παιδιών	των βουνών	των δασών	των θαυμάτων
τα λεωφορεία	τα παιδιά	τα βουνά	τα δάση	τα θαύματα
λεωφορεία	παιδιά	βουνά	δάση	θαύματα

C. ADJECTIVES

Κλίση των επιθέτων – Declension of adjectives

ο καλός	η καλή	το καλό	η ωραία
του καλού	της καλής	του καλού	της ωραίας
τον καλό	την καλή	το καλό	την ωραία
καλέ	καλή	καλό	ωραία
οι καλοί	οι καλές	τα καλά	οι ωραίες
των καλών	των καλών	των καλών	των ωραίων
τους καλούς	τις καλές	τα καλά	τις ωραίες
καλοί	καλές	καλά	ωραίες

ΕΛΛΗΝΙΚΟ – ΑΓΓΛΙΚΟ ΛΕΞΙΛΟΓΙΟ

Α

αγγελιοφόρος, ο- messenger
αγκαλιάζω (1)- I embrace
άγνωστος στρατιώτης, ο-
 the unknown soldier
άγον-ος, -η, -ο- barren
αγορά, η- market
αγώνισμα, το- athletic contest
αεροπορικώς- by air
αεροσυνοδός, ο, η - stewardess
αθλητικ-ός, -ή, -ό- athletic
αιώνας, ο- century
ακίνητ-ος, -η, -ο- motionless
ακόντιο, το- javelin
ακουστική, η- acoustics
ακριβ-ός, -ή, -ό- expensive
ακρωτήριο, το- cape
αλκοολούχα ποτά, τα-
 alcoholic beverages
αναγκάζω (1)- I oblige
αναχώρηση, η- departure
αναψυκτικά, τα- soft drinks
ανεμόμυλος, ο- windmill
ανθίζω (1)- I flourish
αντίδωρο, το- blessed bread
αντηλιακό, το- sunscreen
αντιμετωπίζω (1)- I face
αντιπροσωπεύω (1)- I represent
ανυπομονησία, η- impatience
απαγορευόταν- it was prohibited
απελευθέρωση, η- liberation
αποβάθρα, η- pier
απολαμβάνω (1)- I enjoy
απόλαυσαν- they enjoyed
απόσταση, η- distance
απότομ-ος, -η, -ο-
 sheer, precipitous, steep
αποφασισμέν-ος, -η, -ο- decided
αποχαιρετώ (2)- I bid good-bye
άρμα, το- chariot
αρνί, το- lamb
αρτοπωλείο, το- bakery
άρτος, ο- blessed bread

αρχηγός, ο- leader
αρχοντικό, το- mansion
ασκέπαστ-ος,-η, -ο- uncovered
αστακός, ο- lobster
αστειέομαι (4)- I am kidding
αστείο, το- joke
αστεί-ος, -α, -ο- funny
αστικ-ός, -ή, -ό- urban
αφιέρωμα, το- offering
αφιερωμέν-ος, -η, -ο- dedicated
αφρός, ο- foam

Β

βάζο, το- vase
βαθ-ύς, -ιά, -ύ- deep
βαμμένα- painted
βαριέμαι (4)- I am lazy
βεβαιώνω (1)- I assure
βέλη, τα- arrows
βέλος, το- arrow
Βουλή, η- Parliament,
 House of Representatives
βραχιόλι, το- bracelet
βράχος, ο- rock
βυθός, ο- bottom

Γ

γαϊδουράκι, το- donkey
γαμπρός, ο- bridegroom
γαρίδες, οι- shrimp
γειτονιά, η- neighborhood
γεμιστά, τα-
 stuffed tomatoes and peppers
γερά- firmly
γέρικ -ος, -η, -ο- old
γεύση, η- taste
γέφυρα, η- bridge
γκρεμνός, ο- cliff
γνωρίζομαι (4)- to know each other
γνωστ-ός, -ή, -ό- known
γουρουνόπουλο, το- piglet
γραφικ-ός, -ή, -ό- picturesque
γυμνά- bare

γυμνά πόδια, τα- bare feet
γυμν-ός, -ή, -ό- bare
γυρίστηκε- it was filmed

Δ

δαχτυλίδι, το- ring
δερμάτιν-ος, -η, -ο- leather
δημιουργώ (3)- I create
διαδίκτυο, το- internet
διάθεσή σας, στη- at your disposal
διαφημίζω (1)- I advertise
διάλειμμα, το- intermission
διαρκώ (3)- I last
διασκεδάζω (1)- I have a good a time
διαφημίζω- I advertise
διαφορετικ-ός, -ή, -ό- different
διηγήθηκε- he, she, it related
διηγούμαι (4)- I relate
δίνω σημασία- I pay attention
διώρυγα, η- canal
δοκιμάζω (1)- I try
δόξα, η- glory
δράμα, το- drama, play
δροσίζομαι (4)- I refresh
δωρεάν- free of charge

Ε

έδαφος, το- ground
έδεσε- it anchored
Εθνικός Κήπος, ο- National Garden
ειδικ-ός, -ή, -ό- special
ειδοποιώ (3)- I notify
είσοδος, η- entrance
εκδρομή, η- the excursion
έκταση, η- area
εμπορικό πλοίο, το- merchant ship
εμφιαλωμένο νερό, το- bottled water
έναρξη, η- opening, the
 opening (of the games)
Ενετικ-ός, -ή, -ό- Venetian
εντυπωσιακ-ός, -ή, -ό- impressive
ενωμέν-ος, -η, -ο- joined, connected

εξηγώ (3)- I explain
εξοχή, η- countryside
έπαθλο, το- trophy
επανάσταση, η- revolution
επεισόδιο, το- incident
έπεσαν- they fell
επιβιβάζομαι (4)- I board
επιγραφή, η- inscription
επισκέπτομαι (4)- I visit
επιστροφή, η- return, the trip back
επιφάνεια, η- surface
επόμεν-ος, -η, -ο- next
εργαλείο, το- tool
ερείπια, τα- ruins
ετοιμάζομαι (4)- I get ready
ευκαιρία, η- chance
ευλογία, η- blessing
εύχομαι (4)- I wish
Εφτά Θαύματα του Κόσμου, τα-
 the Seven Wonders of the World
έχουν έρθει στο κέφι-
 they are in a joyful mood

Z

ζαμπόν, το- ham

H

ηλεκτρικός, ο- train
ηλιοβασίλεμα, το- sunset
ήμερ-ος, -η, -ο- tame
ηνίοχος, ο- charioteer
ήπειρος,η- continent
ήπι-ος, -α, -ο- mild
ήρεμ-ος, -η, -ο- calm
ήχος, ο- sound

Θ

θάμνος, ο- bush
θαυμάσι-ος, -α, -ο- wonderful,
 magnificent
θαυματουργ-ός, -ή, -ό-
 worker of miracles
θέα, η- view
θεωρείται- it is considered
θυμούμαι (4)- I remember

I

ιδέα, η- idea
ιερ-ός, -ή, -ό- holy
Ιπτάμενα Δελφίνια, τα-
 Flying Dolphins
ισθμός, ο- isthmus
ισοπαλία- equal in goals
ισοφάρισε- he, she, it tied

K

καβαλικεύω (1)- I ride
καλαμάκι, το- stick
καλεί- she calls upon
καλόγερος, ο- monk
καλώ (3)- I call
καλωσορίζω (1)- I welcome
καμπαναριό, το- tower bell
κάμπος, ο- plain
καραβάκι, το- small sailboat
κάρτα επιβίβασης, η- boarding pass
καρχαρίας, ο- shark
κάστρο, το- castle
καταλαβαίνω (1)- I understand
κατάνυξη, η- piety
καταπληκτικ-ός, -ή, -ό- breathtaking
καταστρέφω (1)- I destroy
καταφέρνω (1)- I succeed
καταχειροκροτώ (3)- I applaud
κατευχαριστημένοι-
 very satisfied,very pleased
κάτοικοι, οι- inhabitants
κέρμα, το- coin
κήρυκας, ο- herald
κίνδυνος, ο- danger
κίνηση, η- traffic
κλίμα, το- climate
Κολοσσός της Ρόδου, ο-
 the Colossus of Rhodes
κολυμπώ (2)- I swim
κοπιάστε- come in, welcome
κοροϊδεύω (1)- I make fun of
κορυφή, η- top
κουβαλώ (2)- I carry
κουβάρι κλωστή, το- spool of thread
κοχύλι, το- shell
κράνος, το- helmet
κράτα- hold
κρατώ (2)- I hold

κραυγή, η- shout
κρεμασμένα, τα- hanging
κρέμομαι (4)- I hang
κρεοπωλείο, το- butcher shop
κύκλος, ο- circle
κυκλοφορώ (3)- I circulate
Κυκλώπεια, τα- Cyclopean
κυριεύω (1)- I conquer

Λ

Λαβύρινθος, ο- Labyrinth
λαχανικά, τα- vegetables
λειτουργηθούμε, να-
 to attend the Divine Liturgy
λειτουργώ (3)- I operate
λείψανα, τα- relics
λήξη, η- closing (of the games)
λιακάδα, η- sunshine
λιμάνι, το- harbor, port
λόγος, ο- reason
λουκάνικο, το- sausage
λόφος, ο- hill

M

μαγευτικ-ός, -ή, -ό- enchanting
μαγικ-ός, -ή, -ό- enchanting
μαγιό, το- bathing suit
μανάβικο, το- produce store
Μαντείο των Δελφών, το-
 the Delphic Oracle
μαντινάδα, η-
 a short verse sung or recited
μαρμάριν-ος, -η, -ο- made of marble
μεγαλείο, το- grandeur
μεγαλόπρεπ-ος, -η, -ο- magnificent
μέλλον, το- future
μηχανάκι, το- moped
μικροπωλητής, ο- small merchant
μιλώ (2)- I talk, I speak
Μινωικ-ός, -ή, -ό- Minoan
μισοφέγγαρο, το- crescent
μνημείο, το- monument
μοναστήρι, το- monastery
μοτοσυκλέτα, η- motorcycle
μπαλκόνι, το- balcony
μπαρμπούνι, το- mullet
μυστήριο, το- sacrament

N

ναυτικοί, οι- seamen
ναυτικός, ο- sailor, seaman, marine
νεαρός, ο- young man
νεκρ -ός, -ή, -ό- dead
νεοκλασικ-ός, -ή, -ό- neo-classic
νεόνυμφοι, οι- the newly weds
νιώθω (1)- I feel
νοικιάζω (1)- I rent
ντόπιοι, οι- the local (people)
νύφη, η- bride
νυχτερin-ός, -ή, -ό - night

Ξ

ξαπλώστρα, η- sun bed
ξεκουράζομαι (4)- I rest
ξετυλίγω (1)- I unroll
ξεχνώ (2)- I forget
ξεχωρίζω (1)- I am different
ξηροί καρποί, οι- nuts
ξυλόγλυπτ-ος, -η, -ο- carved in wood
ξυπνήστε- wake up
ξυπνώ (2)- I wake, I awake

Ο

οθόνη, η- screen
οινοπωλείο, το- wine shop
ολικής αλέσεως ψωμί, το-
 whole wheat bread
Ολυμπιακή Φλόγα, η-
 Olympic Flame
ομάδα, η- group
οπαδός, ο, η- follower
όπλο, το- gun
ορειν-ός, -ή, -ό- mountainous
ορειχάλκιν-ος, -η, -ο- bronze
ορκίζομαι (4)- I swear
όροφος, ο- floor
όσπρια, τα- legumes

Π

παγωτό, το- ice cream
παιδική χαρά, η-
 children's playground
πάλη, η- wrestling
πανέμορφ-ος, -η, -ο-
 strikingly beautiful
πανιά, τα- sails (of a boat)
πανοραματικ-ός, -ή, -ό- panoramic

παντρεύομαι (4)- I get married
παραδοσιακ-ός, -ή, -ό- traditional
παρακολουθώ (3)- I follow
παραλία, η- beach
παράλια, τα- coast
παραξενεύομαι (4)- I am surprised
παράξεν-ος, -η, -ο- strange
παράσταση, η- show
παρόλο- although
πάστα, η- pastry
πεινώ (2)- I am hungry
πείραμα, το- experiment
πελεκάνος, ο- pelican
περήφαν-ος, -η, -ο- proud
περιοδεία, η- tour
περπατώντας- on foot
πετραδάκια, τα- pebbles
πετρώδ-ης, -ης, -ες- rocky
πετυχημέν-ος, -η, -ο- successful
πετώ (2)- I fly
πέφτω (1)- I fall
πιλότος, ο- pilot
πλαγιά, η- side of the mountain
πλακόστρωτ-ος, -η, -ο-
 paved with flagstones
Πλατεία Συντάγματος, η-
 Constitution Square
πλατ-ύς, -ιά, -ύ- wide
πλευρά, η- side
πλεχτά, τα- knits
πληθυσμός, ο- population
πλοιάριο, το- small ship (boat)
ποδηλατώ (3)-bicycle
ποδηλατώ- I ride a bicycle
ποδοσφαιρικός αγώνας, ο-
 soccer match
ποδόσφαιρο, το- soccer
πολίτες, οι- citizens
πολίτης, ο, η- citizen
πολιτισμός, ο- civilization
πολυέλαιος, ο- chandelier
πολύχρωμ-ος, -η, -ο- many colored
πρόβλημα, το- problem
πρόγραμμα, το- program
προκυμαία, η- pier
προς τιμή- in honor of
προσγειώνομαι (4)- I land
προσγείωση, η- landing
προσδεθείτε- fasten your seat belts

προσκαλώ (3)- I invite
προσκεκλημένοι, οι-
 the (invited) guests
προσκυνώ (2)- I worship
προστασία, η- protection
προσφέρω (1)- I offer
προτιμώ (2)- I prefer
προχωρώ (3) - I go on, I advance
πρωτότυπ-ος, -η, -ο- novel
πυγμαχία, η- wrestling
Πύλη των Λεόντων, η-
 the Gate of Lions

Ρ

ρηχά- not deep, shallow
ρίγανη, η- oregano

Σ

σαγανάκι, το- food (cheese or shrimp)
 cooked in a frying pan
σειρά, η- row
σεισμός, ο- earthquake
σημειωματάριο, το- pad
σημειώνω (1)- I mark, I score
σημείωσε γκολ- he, she it scored
σιντριβάνι, το- fountain
σκαλίζω (1)- I carve
σκέλη, τα- legs
σκέψη, η- thought
σκοτεινιάζει- it is getting dark
σκοτεινιάσει- to get dark
σκουλαρίκι, το- earring
στενό, το- narrow street
σποράκια, τα- sunflower seeds
στα μέσα- in the middle
στάδιο, το- stadium
σταθμεύω (1)- I park
σταρένιο ψωμί, το- wheat bread
στέκομαι (4)- I stand
στενό- a very narrow street,
 a narrow passage
στεριά, η- land
στεφάνωμα, το- the crowning
στόλος, ο- fleet
στρατοπεδεύω (1)- I camp
στρογγυλ-ός, -ή, -ό- circular
συγγενείς, οι- relatives
συγγενής, ο- relative

σύγχρον-ος, -η, -ο- modern, condemporary
συμβολίζω (1)- I symbolize
σύμβολο, το- symbol
συμφωνώ (3)- I agree
συνεχώς- continuously
συνταγή, η- recipe
σφαγμένα, τα- slaughtered
σχάρα, η- grill
σχεδιάζω (1)- I plan
σχετίζομαι (4)- I am related to
σώζονται- are still standing
σωσίβιο, το- life jacket
σωστ-ός, -ή, -ό- correct

Τ

τάβλι, το- backgammon
ταινία, η- film
τακούνι, το- heel
ταχυδρομείο, το- post office
τείχη, τα- city walls
τέλει-ος, -α, -ο- perfect
τελείως- completely
τελετή, η- ceremony
τόνος, ο- ton, accent
τοπικ-ός, -ή, -ό- local
τοπίο, το- landscape
τούρκικ-ος, -η, -ο - Turkish
τραβούσαν- they pulled
τραντάζω (1)- I shake
τράνταξε- it shook
τριήρης, η- trireme
(a ship with three rows of oars)
τριμμέν-ος, -η, -ο- worn out
τρίποδας, ο- tripod
τρομοκρατία, η- terrorism
τσάντα, η- purse, pocket book
τσεκάρω (1)- I check
τσιπούρα, η- porgy
τυλίγω (1)- I roll, I wind
τυχερ-ός, -ή, -ό- lucky

Υ

υπαίθρ-ιος, -ια, -ιο- open-air, out in the open
υπάρχουν- there are
υπάρχω (1)- I exist

υπέροχ-ος, -η, -ο- magnificent, superb
υπήρχε- there was
υπόλοιπ-ος, -η, -ο- rest, remaining
υποτάσσω (1)- I conquer

Φ

φαγκρί, το- snapper
φαντασία, η- imagination
φαρμακείο, το- pharmacy
φημισμέν-ος, -η, -ο- famous
φημίζομαι (4)- I am famous
φημισμένο- famous
φιστίκι, το- peanut
φοβερ-ός, -ή, -ό- horrible, terrible
φορτηγό, το- a truck
φορτωμέν-ος, -η, -ο- loaded
φρούριο, το- castle
φρουρώ (3)- I guard
φρουταγορά, η- fruit market
φυλάγω (1)- I keep
φυλακίζομαι (4)- I am imprisoned

Χ

χαζεύω (1)- I look around
χαιρετώ (2)- I greet
χαίρομαι (4)- I am glad
χαλινάρι, το- harness
χάλκιν-ος, -η, -ο- bronze
χαμηλά- low
χάνομαι (4)- I am lost
χάνω (1)- I lose
χαραγμέν-ος, -η, -ο- carved
χαρήκαμε- we were glad
χοιρινό κρέας, το- pork
χρησιμοποιώ (3)- I use
χρησμός, ο- oracle
χρυσοφόροι, οι- gold wearing
χρωματιστ-ός, -ή, -ό- colored
χταπόδι, το- octopus

Ψ

ψαροκάϊκο, το- fishing boat
ψαροταβέρνα, η- restaurant serving fish
ψάχνω (1)- I look for, I search

Ω

ώμος, ο- shoulder

ENGLISH - GREEK VOCABULARY

A

acoustics- η ακουστική
advertise, I- διαλαλώ (3), διαφημίζω (1)
agree, I- συμφωνώ (3)
air, by- αεροπορικώς
alcoholic beverages-
 τα αλκοολούχα ποτά
although- παρόλο
anchored, it- έδεσε
applaud, I-
 καταχειροκροτώ (3)
area- η έκταση
arrow- το βέλος
arrows- τα βέλη
assure, I- βεβαιώνω (1)
athletic contest- το αγώνισμα
athletic- αθλητικ-ός, -ή, -ό
attend, to- παρακολουθώ (3)
awake, I- ξυπνώ (2)

B

backgammon- το τάβλι
bakery- το αρτοπωλείο
balcony- το μπαλκόνι
bare feet- τα γυμνά πόδια
bare- γυμνά, γυμν-ός, -ή, -ό
barren- άγον-ος, -η, -ο
bathing suit- το μαγιό
beach- η παραλία
beautiful, strikingly-
 πανέμορφ-ος, -η, -ο
bicycle- το ποδήλατο
bid good-bye, I- αποχαιρετώ (2)
blessed bread- ο άρτος, το αντίδωρο
blessing- η ευλογία
board, I- επιβιβάζομαι (4)
boarding pass- η κάρτα επιβίβασης
bottled water- το εμφιαλωμένο νερό
bottom- ο βυθός
bracelet- το βραχιόλι
breathtaking- καταπληκτικ-ός, -ή, -ό
bride- η νύφη
bridegroom- ο γαμπρός
bridge- η γέφυρα
bronze- ορειχάλκιν-ος, -η, -ο,
 χάλκιν-ος, -η, -ο

bush- ο θάμνος
butcher shop- το κρεοπωλείο

C

call, I- καλώ (3)
calm- ήρεμ-ος, -η, -ο
camp, I- στρατοπεδεύω (1)
canal- η διώρυγα
cape- το ακρωτήριο
carry, I- κουβαλώ (2)
carve, I- σκαλίζω (1)
carved in wood- ξυλόγλυπτ-ος, -η, -ο
carved- χαραγμέν-ος, -η, -ο
castle- το κάστρο, το φρούριο
century- ο αιώνας
ceremony- η τελετή
chance- η ευκαιρία
chandelier- ο πολυέλαιος
chariot- το άρμα
charioteer- ο ηνίοχος
check, I- τσεκάρω (1)
cheese (or shrimp) cooked in a
 frying pan- το σαγανάκι
children's playground-
 η παιδική χαρά
circle- ο κύκλος
circular- στρογγυλ-ός, -ή, -ό
circulate, I- κυκλοφορώ (3)
citizen- ο, η πολίτης
citizens- οι πολίτες
city walls- τα τείχη
civilization- ο πολιτισμός
cliff- ο γκρεμνός
climate- το κλίμα
closing (of the games)- η λήξη
coast- τα παράλια
coin- το κέρμα
colored- χρωματιστ-ός, -ή, -ό
colored, many- πολύχρωμ-ος, -η, -ο
Colossus of Rhodes-
 ο Κολοσσός της Ρόδου
come in- κοπιάστε
completely- τελείως
connected- ενωμέν-ος, -η, -ο
conquer, I- υποτάσσω (1)

considered, it is- θεωρείται
Constitution Square-
 η Πλατεία Συντάγματος
continent- η ήπειρος
continuously- συνεχώς
correct- σωστ-ός, -ή, -ό
countryside- η εξοχή
create, I- δημιουργώ (3)
crescent- το μισοφέγγαρο
crowning- το στεφάνωμα
Cyclopean- τα Κυκλώπεια

D

danger- ο κίνδυνος
dark, it is getting- σκοτεινιάζει
dark, to get- να σκοτεινιάσει
dead- νεκρ-ός, -ή, -ό
decided- αποφασισμέν-ος, -η, -ο
dedicated- αφιερωμέν-ος, -η, -ο
deep- βαθ-ύς, -ιά, -ύ
Delphic Oracle-
 το Μαντείο των Δελφών
departure- η αναχώρηση
destroy, I- καταστρέφω (1)
destroyed, it was- καταστράφηκε
did not pay attention, they-
 δεν έδιναν σημασία
different- διαφορετικ-ός, -ή, -ό
different, he was- ξεχώρισε
disposal, at your- στη διάθεσή σας
distance- η απόσταση
Divine Liturgy, to attend-
 να λειτουργηθούμε
drama- το δράμα

E

earring- το σκουλαρίκι
earthquake- ο σεισμός
embrace, I- αγκαλιάζω (1)
enchanting- μαγευτικ-ός, -ή, -ό
enjoy, I- απολαμβάνω (1)
entrance- η είσοδος
equal in goals- ισοπαλία
equal in strength- ισόπαλ-ος, -η, -ο

excursion- η εκδρομή
exist, I- υπάρχω (1)
expensive- ακριβ-ός, -ή, -ό
experiment- το πείραμα
explain, I- εξηγώ (3)

F

face, I- αντιμετωπίζω (1)
fall, I- πέφτω (1)
famous- φημισμέν-ος, -η, -ο
famous, I am - φημίζομαι (4)
famous, it is- φημίζεται
fantastic- φανταστικ-ός, -ή, -ό
fasten your seat belts- προσδεθείτε
feel, I- νιώθω (1)
fell, they- έπεσαν
film- η ταινία
filmed, it was- γυρίστηκε
firmly- γερά
fishing boat- το ψαροκάικο
fleet- ο στόλος
floor- ο όροφος
flourish, I- ανθίζω (1)
flourished, it- άνθισε
fly, I- πετώ (2)
Flying Dolphins-
 τα Ιπτάμενα Δελφίνια
foam- ο αφρός
follow, I- παρακολουθώ (3)
follower- ο, η οπαδός
forget, I- ξεχνώ (2)
fortunate- τυχερ-ός, -ή, -ό
fountain- το σιντριβάνι
free of charge- δωρεάν
fruit market- η φρουταγορά
fun of, I make- κοροϊδεύω (1)
funny- αστεί-ος, -α, -ο
future- το μέλλον

G

Gate of Lions- η Πύλη των Λεόντων
glad, I am- χαίρομαι (4)
glad, we were- χαρήκαμε
glory- η δόξα
go on, I- προχωρώ (3)
gold wearing- οι χρυσοφόροι
good time, I have a- διασκεδάζω (1)

good time, we will have a-
 θα διασκεδάσουμε
grandeur- το μεγαλείο
greet, I- χαιρετώ (2)
grill- η σχάρα
ground- το έδαφος
group- η ομάδα
guard, I- φρουρώ (3)
gun- το όπλο

H

ham- το ζαμπόν
hang, I- κρέμομαι (4)
hanging- κρεμασμένα
harbor- το λιμάνι
harness- το χαλινάρι
heel- το τακούνι
helmet- το κράνος
herald- ο κήρυκας
hill- ο λόφος
hold- κράτα
hold, I- κρατώ (2)
holy- ιερ-ός, -ή, -ό
honor of, in- προς τιμή
horrible- φοβερ-ός, -ή, -ό
House of Representatives- η Βουλή
hungry, I am- πεινώ (2)

I

ice cream- το παγωτό
idea- η ιδέα
imagination- η φαντασία
impatience- η ανυπομονησία
impressive- εντυπωσιακ-ός, -ή, -ό
imprisoned, I am- φυλακίζομαι (4)
incident- το επεισόδιο
inhabitants- οι κάτοικοι
inscription- η επιγραφή
intermission- το διάλειμμα
internet- το διαδίκτυο
invite, I- προσκαλώ (3)
invited guests- οι προσκεκλημένοι
isthmus- ο ισθμός

J

javelin- το ακόντιο
joined- ενωμέν-ος, -η, -ο

joke- το αστείο
joyful mood, they are in a-
 έχουν έρθει στο κέφι

K

keep, I- φυλάγω (1)
kept, are- φυλάγονται
kidding, I am- αστειεύομαι (4)
knits- τα πλεχτά
know each other, I- γνωρίζομαι (4)
known- γνωστ-ός, -ή, -ό

L

Labyrinth- ο Λαβύρινθος
lamb- το αρνί
land- η στεριά
landing- η προσγείωση
land, I- προσγειώνομαι (4)
landscape- το τοπίο
last, I- διαρκώ (3)
lazy, I am- βαριέμαι (4)
leader- ο, η αρχηγός
leather- δερμάτιν-ος, -η, -ο
legs- τα σκέλη
legumes- τα όσπρια
liberation- η απελευθέρωση
life jacket- το σωσίβιο
loaded- φορτωμέν-ος, -η, -ο
lobster- ο αστακός
local- τοπικ-ός, -ή, -ό
look around, I- χαζεύω (1)
look for, I- ψάχνω (1)
lose, I- χάνω (1)
lost, I am- χάνομαι (4)
lost, it was- χάθηκε
low- χαμηλά
lucky- τυχερ-ός, -ή, -ό

M

magnificent- θαυμάσι-ος,
 -α, -ο, υπέροχ-ος, -η, -ο,
man, young- ο νεαρός
mansion- το αρχοντικό
marble, made of-
 μαρμάριν-ος, -η, -ο
marine- ο ναυτικός
mark, I- σημειώνω (1)
market- η αγορά

married, I am getting- παντρεύομαι (4)

married, I am- παντρεύομαι (4)

merchant ship- το εμπορικό πλοίο

messenger- ο αγγελιοφόρος

metro- το μετρό

middle, in the- στα μέσα

mild- ήπι-ος, -α, -ο

Minoan- Μινωικ-ός, -ή, -ό

modern- σύγχρον-ος, -η, -ο

monastery- το μοναστήρι

monk- ο καλόγερος

monument- το μνημείο

moped- το μηχανάκι

motionless- ακίνητ-ος, -η, -ο

motorcycle- η μοτοσυκλέτα

mountain, side of- η πλαγιά

mountainous- ορειν-ός, -ή, -ό

mullet- το μπαρμπούνι

N

narrow street- το σοκάκι

National Garden- ο Εθνικός Κήπος

neighborhood- η γειτονιά

neo-classic- νεοκλασικ-ός, -ή, -ό

newly weds- οι νεόνυμφοι

next- επόμεν-ος, -η, -ο

night- νυχτεριν-ός, -ή, -ό

not deep- ρηχά

notify, I- ειδοποιώ (3)

novel- πρωτότυπ-ος, -η, -ο

nuts- οι ξηροί καρποί

O

oblige, I- αναγκάζω (1)

octopus- το χταπόδι

offer, I- προσφέρω (1)

offering- το αφιέρωμα

old- γέρικ-ος, -η, -ο

Olympic Flame- η Ολυμπιακή Φλόγα

on foot- περπατώντας

open-air- υπαίθρ-ιος, -ια, -ιο

opening (of the games)- η έναρξη

opening- η έναρξη

operate, I- λειτουργώ (3)

oracle- ο χρησμός

oregano- η ρίγανη

out in the open- υπαίθρ -ιος, -ια, -ιο

P

pad- το σημειωματάριο

painted- βαμμένα

panoramic- πανοραματικ-ός, -ή, -ό

park, I- σταθμεύω (1)

Parliament- η Βουλή

passage, narrow- το στενό

pastry- η πάστα

paved with flagstones- πλακόστρωτ-ος, -η, -ο

peanut- το φιστίκι

pebbles- τα πετραδάκια

pelican- ο πελεκάνος

people, local- οι ντόπιοι

perfect- τέλει-ος, -α, -ο

pharmacy- το φαρμακείο

picturesque- γραφικ-ός, -ή, -ό

pier- η αποβάθρα, η προκυμαία

piety- η κατάνυξη

piglet- το γουρουνόπουλο

pilot- ο, η πιλότος

plain- ο κάμπος

plan, I- σχεδιάζω (1)

planning, to be- να σχεδιάζουμε

play- το δράμα

pleased, very- κατευχαριστημέν-ος, -η, -ο

pocket book- η τσάντα

population- ο πληθυσμός

porgy- η τσιπούρα

pork- το χοιρινό κρέας

port- το λιμάνι

post office- το ταχυδρομείο

precipitous- απότομ-ος, -η, -ο

prefer, I- προτιμώ (2)

preferred, they- προτίμησαν

preserved, are- φυλάγονται

problem- το πρόβλημα

produce store- το μανάβικο

program- το πρόγραμμα

prohibited, it was- απαγορευόταν

protection- η προστασία

proud- περήφαν-ος, -η, -ο

pull, I- τραβώ (2)

purse- η τσάντα

R

ready, I get- ετοιμάζομαι (4)

ready, we are getting- ετοιμαζόμαστε

reason- ο λόγος

recipe- η συνταγή

refresh myself- δροσίζομαι (4)

refresh, I- δροσίζομαι (4)

relate, I- διηγούμαι (4)

related to, I- σχετίζομαι (4)

related, she- διηγήθηκε

relative- ο συγγενής

relatives- οι συγγενείς

relics- τα λείψανα

remaining- υπόλοιπ-ος, -η, -ο

remember, I- θυμούμαι (4)

rent, I- νοικιάζω (1)

represent, I- αντιπροσωπεύω (1)

rest- υπόλοιπο

rest, I- ξεκουράζομαι (4)

restaurant serving fish- η ψαροταβέρνα

return- η επιστροφή

revolution- η επανάσταση

ride a bicycle, I- ποδηλατώ (3)

ride, I- καβαλικεύω (1)

ring- το δαχτυλίδι

rock- ο βράχος

rocky- πετρώδ-ης, -ης, -ες

roll, I- τυλίγω (1)

row- η σειρά

ruins- τα ερείπια

S

sacrament- το μυστήριο

sailboat, small- το καραβάκι

sailor- ο ναυτικός

sails (of a boat)- τα πανιά

satisfied, very- κατευχαριστημέν-ος, -η, -ο

sausage- το λουκάνικο

score, I- σημειώνω (1)

scored, it- σημείωσε γκολ

screen- η οθόνη

seaman- ο ναυτικός

seamen- οι ναυτικοί

Seven Wonders of the World- τα Εφτά Θαύματα του Κόσμου

shake, I- τραντάζω (1)

shark- ο καρχαρίας

sheer- απότομ-ος, -η, -ο
shell- το κοχύλι
ship (boat),small- το πλοιάριο
shoulder- ο ώμος
shout- η κραυγή
show- η παράσταση
shrimp (or cheese) cooked in a
 frying pan- το σαγανάκι
shrimp- οι γαρίδες
side- η πλευρά
slaughtered- τα σφαγμένα
small merchant- ο μικροπωλητής
snapper- το φαγκρί
soccer match-
 ο ποδοσφαιρικός αγώνας
soccer- το ποδόσφαιρο
soft drinks- τα αναψυκτικά
sound- ο ήχος
speak, I- μιλώ (2)
special- ειδικ-ός, -ή, -ό
spool of thread- το κουβάρι κλωστή
stadium- το στάδιο
stand, I- στέκομαι (4)
steep- απότομ-ος, -η, -ο
stewardess- ο, η αεροσυνοδός
stick- το καλαμάκι
still standing, they are- σώζονται
strange- παράξεν-ος, -η, -ο
street, very narrow- το στενό
stuffed tomatoes and peppers-
 τα γεμιστά
subway- το μετρό
succeed, he did not-
 δεν τα κατάφερε
succeed, I- καταφέρνω (1)
successful- πετυχημέν-ος, -η, -ο
sun bed- η ξαπλώστρα
sunflower seeds- τα σπόρακια
sunscreen- το αντηλιακό
sunset- το ηλιοβασίλεμα
sunshine- η λιακάδα
superb- υπέροχ-ος, -η, -ο
surface- η επιφάνεια
surprised, I am-
 παραξενεύομαι (4)
swear, I- ορκίζομαι (4)
swim, I- κολυμπώ (2)
symbol- το σύμβολο

symbolize, I- συμβολίζω (1)
symbolize, they- συμβολίζουν

T
talk, I- μιλώ (2)
tame- ήμερ-ος, -η, -ο
taste- η γεύση
terrible- φοβερ-ός, ή, ό
terrorism- η τρομοκρατία
there are- υπάρχουν
there was- υπήρχε
thought- η σκέψη
ton- ο τόνος
tool- το εργαλείο
top- η κορυφή
tour- η περιοδεία
tower bell- το καμπαναριό
traditional- παραδοσιακ-ός, -ή, -ό
traffic- η κίνηση
trip back, the- η επιστροφή
tripod- ο τρίποδας
trireme- η τριήρης
trophy- το έπαθλο
truck- το φορτηγό
try, I- δοκιμάζω (1)
Turkish- τούρκικ-ος, -η, -ο

U
uncovered- ασκέπαστ-ος, -η, -ο
understand, I- καταλαβαίνω (1)
understand, you- καταλαβαίνετε
unknown soldier, the-
 ο άγνωστος στρατιώτης
unroll, I- ξετυλίγω (1)
use, I- χρησιμοποιώ (3)

V
vase- το βάζο
vegetables- τα λαχανικά
Venetian- Ενετικ-ός, -ή, -ό
verse (short) sung or recited-
 η μαντινάδα
view- η θέα
visit, I- επισκέπτομαι (4)

W
wake up- ξυπνήστε

wake, I- ξυπνώ (2)
welcome- κοπιάστε
welcome, I- καλωσορίζω (1)
wheat bread- το σταρένιο ψωμί
whole wheat bread-
 το ολικής αλέσεως ψωμί
wide- πλατ-ύς, -ιά, -ύ
wind, I- τυλίγω (1)
windmill- ο ανεμόμυλος
wine shop- το οινοπωλείο
wish, I- εύχομαι (4)
wonderful- θαυμάσι-ος, -α, -ο
worker of miracles-
 θαυματουργ-ός, -ή, -ό
worn out- τριμμέν-ος, -η, -ο
worship, I- προσκυνώ (2)
worship, we will-
 θα προσκυνήσουμε
wrestling- η πάλη, η πυγμαχία

PUBLICATIONS

Learn Greek the Easy Way